U0094122

藝術文獻集成

書史會要　續書史會要

〔明〕陶宗儀
〔明〕朱謀垔

浙江人民美術出版社

圖書在版編目（ＣＩＰ）數據

　　書史會要／(明)陶宗儀撰；徐美潔點校. 續書史會要／(明)朱謀垔撰；徐美潔點校. —杭州：浙江人民美術出版社，2019.12

　　（藝術文獻集成）

　　ISBN 978-7-5340-7479-0

　　Ⅰ.①書… ②續… Ⅱ.①陶… ②朱… ③徐… Ⅲ.①漢字－書法評論－中國－古代②書法家－人物研究－中國－古代 Ⅳ.①J292.1②K825.72

　　中國版本圖書館CIP數據核字(2019)第152705號

書史會要

〔明〕陶宗儀 撰
徐美潔 點校

續書史會要

〔明〕朱謀垔 撰
徐美潔 點校

責任編輯　霍西勝　張金輝　羅仕通
責任校對　余雅汝　於國娟
裝幀設計　劉昌鳳
責任印製　陳柏榮

出版發行　浙江人民美術出版社
　　　　　（浙江省杭州市體育場路347號）
網　　址　http://mss.zjcb.com
經　　銷　全國各地新華書店
製　　版　浙江時代出版服務有限公司
印　　刷　三河市嘉科萬達彩色印刷有限公司
版　　次　2019年12月第1版·第1次印刷
開　　本　880mm×1230mm　1/32
印　　張　14
字　　數　198千字
書　　號　ISBN 978-7-5340-7479-0
定　　價　79.80圓

如發現印刷裝訂質量問題，影響閱讀，
請與出版社市場營銷中心聯繫調換。

點校説明

《書史會要》九卷，補遺一卷，作者陶宗儀（一三二九—約一四一二），字九成，號南村，黄岩（今浙江黄岩）人。《明史》列傳一七三《文苑》有傳。其父陶煜，曾任福建、江西行樞密院都事。陶宗儀於元至正八年（一三四八）赴進士試，因直言議論政事而落選，從此不再赴試。同年，黄岩方國珍舉兵，陶宗儀爲避兵亂，出游浙東、浙西等地，師事張翥、李孝光、杜本等學習詩文，又從舅氏趙雍（字仲穆）學習篆法。入贅松江都漕運糧萬户費雄家，與妻元珍客居泗涇南村，築草堂，開館授課爲生。浙帥泰不華、南台御史丑閭推薦其任行人、教官等職，皆不就。又張士誠據吳地，欲請入爲軍咨，亦不赴。洪武四年（一三七一）六年，兩次詔徵天下儒士，府縣推舉，宗儀皆引疾不赴。洪武二十九年率諸生赴南京禮部試，以陶宗儀學生考中者居多，帝賜鈔歸。陶宗儀一生讀書務古學，無所不窺，尤刻意於字學。閉門著書，著有《南村輟耕

録》三十卷，《書史會要》九卷，《書史會要補遺》一卷，《南村詩集》四卷。編纂有《説郛》一百卷，《古刻叢鈔》一卷，《四書備遺》二卷等。

《書史會要》一書，陶宗儀自序作於洪武九年。余紹宋《書畫書録解題》論此書甚詳，曰：「是編起自三皇，迄於元季，搜采至爲繁富，文筆簡當，間加評論，褒貶頗得其平。惟其所采之書，間亦有未及改正者，如蔡京傳中尚有『襄書爲本朝第一』語，猶是宋人口氣。又其於諸人時代先後不甚倫次，如趙必罢列於姜夔之前三十人、秦檜乃與文天祥并列之類，皆其失之最顯者也。……其於元、遼、金、外域書家，亦爲著録，且詳及其國特有文字，亦頗足資考證。」[一]

《續書史會要》一卷，作者朱謀垔，字隱之，號八桂，爲明宗室，乃寧獻王朱權七世孫。該書仿陶宗儀《書史會要》體例而作，補有明一代書家四百二十三人，頗爲完備，評語亦簡明可觀。余紹宋《書畫書録解題》評道：「是編續陶書而作，采輯明代書家亦頗周詳。惟九成於諸家得失直抒己見，隱之則多託於評者之言，評者爲誰遂無可考。或因事屬本朝，時代較近，有所顧忌而然也。」[二]

此二書在書法史上具有重要地位。此次整理，《書史會要》以上海書店影印洪武刻本爲底本，參校上海圖書館藏清抄本、日本清家文庫本、《四庫全書》本（以下簡稱「四庫本」）。底本缺及明顯錯誤據清抄本及《四庫全書》本補改。《續書史會要》據《四庫全書》爲底本，參校清抄本。校記於各卷後出之，避諱字、異體字、形近錯字徑改不再出校。附録收入人名索引，供檢索之用，索引頁碼以書家小傳爲準。限於水平，疏漏在所難免，請諸方家不吝賜教！

<div align="right">

點校者

二〇一二年四月

</div>

注釋

〔一〕余紹宋：《書畫書録解題》，北京圖書館出版社，二〇〇三年，第102—103頁。

〔二〕余紹宋：《書畫書録解題》，北京圖書館出版社，二〇〇三年，第103頁。

目録

二

書史會要卷一

三皇

太昊伏羲氏，風姓，以木德王。 龍馬負圖，出於滎河，帝則之以畫八卦，而文字生焉。 蓋依類象形謂之文，形聲相益謂之字，著於竹帛謂之書，書者，以代結繩之政也。 有龍瑞，以龍紀官，乃命飛龍朱襄氏造六書。 六書，八卦之變也。 卦以六位而成，書以六文而顯。 六書者，一曰象形，二曰指事，三曰諧聲，四曰會意，五曰轉注，六曰假借，於是始有龍書。

炎帝神農氏，姜姓，以火德王。 始為耒耜，教民稼穡，感上黨牛頭山生嘉禾，一本八穗，帝異之，作穗書。

黃帝軒轅氏，公孫姓，以土德王。 慶雲常見，以雲紀官，作雲書。

倉頡，黃帝史也，亦曰皇頡，姓侯剛氏。首四目，通於神明。仰觀奎星圓曲之勢，俯察龜文鳥跡之象，廣伏羲之文，造六書，是爲古文，其冢在馮翊衙利陽亭南道旁。北海亦有倉頡藏書臺，人得其書，莫之能識。秦李斯識其八字，曰：「上天作命，皇辟迭王。」漢叔孫通識其十二字，今法帖中有二十八字。《淮南子》云：「倉頡造書，天雨粟，鬼夜哭。」倉頡即古文之祖也。趙郡吾衍曰：「科斗書者，倉頡觀三才之文及意，度爲之，乃字之祖，即今之偏傍是也，畫文象蝦蟆子形，故曰科斗。今人不知，乃巧畫形狀，失本意矣。上古無筆墨，以竹梃點漆書竹上，竹硬漆膩，畫不能行，故頭粗尾細，似其形耳。」古謂筆爲聿，《倉頡》書從手，持半竹，加畫爲聿（聿），秦謂不律，由切音法云。夫自頡以降，書凡五變：曰古文，曰籀，曰篆，曰隸，曰草。有八體：一曰大篆，二曰小篆，三曰刻符，四曰蟲書，五曰摹印，六曰署書，七曰殳書，八曰隸書。王莽使甄豐校文字部，改定古文，復有六書：一曰古文，孔氏壁中書也；二曰奇字，即古文而異者；三曰篆書，秦篆也；四曰佐書，即隸書也；五曰繆篆，所以摹印也；六曰鳥書，所以書幡信也。《唐六典》校書郎、正字，掌讐校典籍，刊正文字，

二

其體有五：一曰古文，廢而不用；二曰大篆；三曰小篆；四曰蟲書，即鳥書，以刻印璽幡碣；五曰隸書，謂典籍、表奏，及公私文疏所用。宋鄭昂論文字之大變有八：一曰古文，二曰大篆，三曰小篆，四曰隸書，五曰八分，六曰行書，七曰飛白，八曰草書。其餘諸體，以類相從爲得之。

沮誦，黃帝史，與倉頡同時。眺彼鳥跡，始作書契，紀綱萬事，垂法立[二]制。

五帝

少昊金天氏，其立也鳳鳥適至，以紀官，文章衣服皆取象焉，故有鸞鳳書。

顓頊高陽氏，有科斗書，蓋出於古文，飾之以形，或云顓頊所製也。六經之文遭秦焚滅，世不可見，魯恭王壞孔子舊宅，於壁中得古文《尚書》及傳，《論語》、《孝經》皆科斗文字。前漢夏侯嬰掘地，得石槨有銘，以示叔孫通，通曰：「此古文科斗書也。」其文曰：「佳城鬱鬱，三千年，見白日，嗟乎滕公居此室。」倉頡之初，龍書專行於世，時文章簡要，書用一體。史籀作大篆之後，雲鸞等作皆未嘗廢，然文字日繁，必錯

綜雜體而書之。或有專體如佳城之比，皆非連編累簡，故可以存古不變。至若孔壁之六經，其辭不可謂不多矣，豈得專以科斗書書之？蓋史籀之書，秦尚兼行，獨古文廢已久，時人罕知，間有一二科斗文，尤爲難辨，故總而謂之皆科斗文字耳。唐張懷瓘以爲科斗者，上古之別名也。

帝嚳高辛氏，因自顓頊以來，車服書契有仙人形，帝作仙人書。秦李斯善辨古文字，改爲篆書，謂之仙人篆。

帝堯陶唐氏。外國進一巨龜，背闊三尺，上有科斗文，記開闢以來，堯命作龜曆。

或云黃帝游扈水上，靈龜負圖而至，帝嘉其應，作龜書。或云洛龜負圖，禹觀而得九疇之文。三者皆龜書，未知其孰是。

三代

夏禹，命九牧貢金，鑄九鼎，象神姦，使民知備，故作書象鐘鼎形，勒銘于天下名山大川，曰鐘鼎書。唐韓愈所謂《岣嶁山碑》，此其一也，法帖亦有禹書十二字。

仙人務光，殷湯時避天下於清泠之淵，植薤而食，輕風時至，見其積葉交偃，爲倒薤書。晋王愔云：「倒薤書，小篆法也。」

史佚，周文王史也，歷事武王、成王。當文王時，有獸曰騶虞，馴於靈圃，不踐生草，於是佚錯綜其體，作虎書。又鸑鷟鳴於岐山，赤雀集於戶，武王時火流王屋，化爲鳥，佚乃并狀鳥瑞，作禽書。武王伐紂，師渡孟津，白魚入於王舟，故佚又作魚書體，魚之首爲乙，尾爲丙，以紀瑞焉。

史籀，周宣王太史也，或云柱下史。取倉頡形意配合，爲之損益，古文或同或異，加之銛利鉤殺，爲大篆十五篇。以其名顯，故謂之籀書；以其官名，故謂之史書；以別小篆，故謂之大篆。今之所存者，特《石鼓》耳，《石鼓》又謂之《獵碣》。史籀即大篆之祖也。吾衍曰：「衍聞之師云，《倉頡》十五篇，即是《說文》目録五百四十字。」許氏分爲每部之首，人多不知，謂已久滅，此爲字之本原，豈得不在？後人又并字，因爲十四卷，以十五卷著序表，人益不意其存矣。曰複篆，亦籀作，因大篆而重複之，其法類夏篆，漢武帝以題建章闕。自後又別爲十有三：曰殳書，曰傳信鳥書，曰刻符

書，曰蕭籀，曰署書，曰鶴頭書，曰偃波書，曰蚊脚書，曰轉宿篆，曰蠹書，曰芝英書，曰
氣候直時書，曰蛇書。此皆大篆之流派也，詳注於後代各條下。

周媒氏，以仲春之月判合男女，以書納采之文，作填書。魏韋誕用題宮闕，晉王
廣、王隱皆好之。

金錯。

周伯氏，所職叟書者，文記笏，武記叟，因而製之銘[二]。

周官保氏，教國子以六書，而書法始備。古文、籀篆，變[三]而至於諸隸、草，書之
體滋廣矣。

古之錢銘[四]，周之泉府，漢之銖兩、刀布，所製金錯書，或云以銘金石，故謂之
金錯。

列國

先聖孔子，采摭舊作，緣飾篆文。天授其靈，創物垂則。今傳於世者比干墓，在
衛州汲縣。唐開元中，游武之奇耕地得銅盤，有文曰：「左林右泉，後崗前道。萬世

之寧，茲焉是寶。」乃比干墓銘也。《季札碑》曰：「烏乎！有吳延陵季子之墓。」與古文異而類大篆，在潤州延陵鎮。吳季子家廟，歷代綿遠，其文殘缺，人勞應命，石遂堙埋。開元中，玄宗敕殷仲容模搨其本，大曆十四年，潤州刺史蕭定重刊于石。

孔子弟子，以尼父作《春秋》，絕筆於魯哀公十四年之西狩獲麟，遂爲素王紀瑞，而遂作麒麟書。

秋胡子妻，魯人。因夫遠宦，三年不歸，幽居懷思，玩蠶而作蠶書。

唐終，一作綜。魯人。夢蛇繞身，寤而狀之，作蛇書。

司馬子韋，當宋景時，以熒惑退舍，國富民康，作轉宿篆，象蓮花未開形。

六國時，各以異體，僭爲符信，而芝英書興焉，不知誰所作。秦焚其籍，其文遂滅。

至漢武帝時，產靈芝於宣房，既作《芝房之歌》，又述其事而作此書。

六國時，書節爲信，製傳信鳥跡書，象鳥首也，亦曰蟲書。

列國諸侯，書不同文，故形體各異，所謂款識文者，諸侯本國之文也。至秦李斯作小篆，始一其法。

秦

李斯，字通古，楚上蔡人，始皇丞相也，少從荀卿學，知六藝之歸。參古文、複篆、籀書，頗加〔五〕改省，作小篆，著《倉頡篇》九章，世謂之玉箸篆，又謂之八分小篆，蓋比籀文，十存其八，李斯即小篆之祖也。然以穆公時《詛楚文》考之，則字形直是小篆，疑小篆已見於往古，而人未之宗，獨斯擅有其名耳。評斯書者以爲骨氣風雲，方圓妙絕，曰刻符書。鳥首雲腳，用題印璽，曰細篆。摹始皇碑序，字曰仙人篆，改古仙人書，皆斯作也。自後又別爲八：曰鼎小篆，曰薤葉篆，曰垂露篆，曰懸針篆，曰纓絡篆，曰柳葉篆，曰剪刀篆，曰外國胡書。此皆小篆之異體也，亦詳注于後代各條下。

趙高，二世丞相也，善大篆，作《爰曆篇》九章，亦善刻符書。

胡毋敬，始皇太史令，作《博學篇》七章。敬與趙高皆取周史籀大篆，或頗省改之，亦謂之小篆。

程邈，字元岑，下邽人。始爲衙縣獄吏，後得罪幽繫雲陽獄，覃思十年，變篆爲

隸，得三千字，奏之，始皇釋其罪，用爲御史。當時此書雖行，獨施於隸佐，故名曰隸。

又以赴急速，官府刑獄間用之，餘尚用篆。程邈即隸書之祖也。後有發臨淄冢，得齊

太公六世孫胡公棺，棺上有文隱起，字同今隸。按：胡公先始皇時已四百餘年，何爲

已有隸法，豈是書元與篆籀相生，特未行於時，邈知此體，乃自作一家法而上於秦，以

解雲陽之難乎？吾衍曰：秦隸者，程邈以文牘〔六〕繁多，難以用篆，因減小篆爲便用

之法，故不爲體勢。若漢款識篆字相近，非有挑法之隸也。即是秦權、秦量上刻字，

人多不知，亦謂之篆，誤矣。八分者，漢隸之未有挑法者，比秦隸則易識，比漢隸則微

似篆，若用篆筆作漢隸字，即得之矣。八分與隸，人多不分，故言其法。漢隸者，蔡邕

《石經》及漢人諸碑上字是也。此體最爲後出，皆有挑法，與秦隸同名，其實易曉。

隸書，人謂宜匾，殊不知妙不在匾，挑拔平硬如折刀頭，方是漢隸書體。括云「方勁古

拙，斬釘截鐵」，備矣。莆田鄭构曰：隸之八分，變而飛白、行草。爲十有三。曰古

隸，即邈與王次仲所作。曰今隸，亦曰正書，出於古隸。鍾繇、衞瓘習之，頗有異體，

鍾隸謂之銘石。羲、獻復變新奇，故別爲今隸，書謂楷法，而隸楷分矣。曰八分，王次

仲作，蔡邕述之。邕女琰言：「臣父八分書割程隸字八分，取二分；去李小隸二分。」

又曰：「皆似八字，勢有偃波。」郭忠恕曰：「蔡邕以八體之後，又分爲此法。」蔡希琮

曰：「王次仲以楷法局促，更引而伸之爲八字三分。鍾繇謂之章程書。」愚按：程邈

作隸，王次仲廣之。王次仲造八分，蔡邕述之，在秦、漢時分隸已兼有矣。隸法雖自

秦始，蓋取其簡易，施之徒隸，以便文書之用，未有點畫俯仰之勢，故此書終西京之

世，鼎、彝、碑、碣皆罕用之。東漢和帝時，賈魴以隸字寫《三倉》，隸法始廣，而八分

兼行，至蔡邕則銘刻多分書矣。建初中，以隸書爲楷法，本一書而二名、鍾、王變體，

始有古隸今隸之分，則楷隸別爲二書，夫以古法爲隸，今法爲楷可也。隋唐以降，古

法盡廢，遂指八分以爲隸，可乎？今之言漢字者，則謂之隸，言唐字者，則謂之分，其

書體一，不知何以分別。蓋漢有隸分，唐有分楷，分之不可爲隸，猶楷之不可爲分也。

程邈法帖中有其跡，西漢惟《建平郫縣碑》是隸。古法曰飛白，蔡邕所作。王憎虔云：

「飛白，巧法也。本是宮殿題署勢，既徑丈字，且輕微不滿，名爲飛白。」王僧虔曰：

「飛白，八分之輕者，蓋全用楷法。」古法飛少白多，其體猶拘八分，自蕭子雲又作小

隸飛白。又，庚元威百體書中，行草俱有飛白。曰散隸，晉衛恒祖述飛白而造開張隸體，微露其白，拘束於飛白，蕭散於隸書。宋蔡襄復作飛草，亦曰散草，極其精妙。曰神書，晉太元中，豫章有女巫神降之，能空中與人言，多驗。其書類飛白而不真，筆勢遒勁，莫能傳學。或云仙人吳猛，非也。曰行書，正之小變也，後漢劉德昇所作，鍾繇謂之行狎，務從簡易，相間流行。至王獻之又傍出二體，非草非真，離方遁圓，處乎季孟之間，兼真謂之真行，帶草謂之行草。曰龍爪書，王羲之游天台還，至會稽，夕上洞庭，題柱爲一「飛」字，有爪之形，後人因之，遂稱龍爪書。曰虎爪書，王僧虔擬龍爪而作，以龍爪形用繁婉，因加稜角，爲虎爪之勢。摯虞《決錄》注云：「尚書臺召人用虎爪書，告下用偃波書，皆不可卒學，以防詐僞。」曰瑞華書，齊武帝睹落英茂木而作。曰花草書，河東山胤所作。曰雲霞書，未詳所出。曰反左書，晉孔敬通作，庚亮呼爲衆中清閑法。

王次仲，上谷人，與程邈同時。增廣隸書爲八分，班固謂起於官獄多事，苟趨簡易，而無點畫俯仰之勢，爲其徒隸所作，故曰隸書，亦曰佐書。漢建初中以隸書爲楷

法，言其字方於八分，有模楷也。人既便之，世遂行焉，王次仲即八分之祖也。或謂

始皇召次仲不至，製檻車送之，於道化禽飛去，此語幾於志怪，學者所不道。又云東

漢末人，又云有二王次仲，皆非也，餘見上注。

校勘記

〔一〕「立」，原作「主」，據清抄本、四庫本改。

〔二〕清家文庫本、四庫本皆無「銘」字。

〔三〕「變」，四庫本作「下」。

〔四〕「古之錢銘」上四庫本有「古有金錯書，即」等字。

〔五〕「加」，清抄本、清家文庫本、四庫本作「知」。

〔六〕「牘」，原作「犢」，據清家文庫本、四庫本改。

漢

武帝，劉氏，諱徹，字通，景帝中子也。表章六經，游心翰墨，正篆、行草、八分皆出人表。曰鼎小篆，汾陰得鼎而作也。

元帝，諱奭，字盛，宣帝子。柔仁好儒，多材藝，善籀書。

蕭何，沛人，官至相國，封酇侯。善篆籀草隸，嘗與張良、陳隱等論筆，以爲筆者意也，書者腎也，力者通也，塞者決也。何作未央殿成，覃思三月，以題其額，觀者如流水。何便用禿筆書，時謂之蕭籀。又題蒼龍、白虎二觀，世謂之署書，即秦之八體書也。時有鶴頭書、偃波書，俱詔版所用，又謂之尺一簡，仿佛鶴頭，故謂之鶴頭書。其偃波書，即詔版下鶴頭纖亂者也，狀若連波，故謂之偃波。又有蚊脚書，尚書詔版

用之，其字體纖垂，有似蚊脚。三種書皆不詳所始。

揚雄，字子雲，蜀郡成都人。四十爲郎，三世不遷，終於大夫。善古文，識奇字。

自伏羲命朱襄作六書，黄帝命倉頡制文字，下及唐虞三代，通謂之古文。至周史籀始著大篆十五篇，損益古文，或同或異，所謂奇字也。古人之書，殊文者多，秦兼天下，丞相李斯乃罷其不合秦文者，强而同之，遂作《倉頡篇》，所謂小篆是也。程邈變小篆爲隸書，而王次仲復[一]增廣之，於是古文廢而不用。漢興，李書師以《倉頡》之學[二]教於鄉里，孝宣時始命諸儒修《倉頡》之學，召通《倉頡》讀者，張敞從而授之。孝平時，召禮百餘人，令説文字未央宫中，以禮爲小學元士，雄爲黄門侍郎，采以作《訓纂篇》，凡三十四章，又易《倉頡》重複之字爲八十九章。

　　李書師，合秦小篆三篇書之，總謂之《倉頡篇》，斷六十字爲一章，凡五十五章，以教於鄉里。

　　張敞，字子高，河東平陽人，官至冀州刺史。

杜鄴，字子夏，魏都繁陽人，官至涼州刺史。

爰禮，官小學元士，沛人。

秦近，官講學大夫。已上四人皆善古文，通《倉頡篇》。

司馬相如，字長卿，蜀郡成都人，官至孝文園令。作《凡將篇》，誠書文之林苑。

妙辨六律，測尋二氣，采日辰之禽[三]，屈伸其體，升伏其勢，識象四時之氣，爲之興降象形焉，曰氣候直時書。又後漢東陽公徐安子，搜諸史籀，得十二時書，皆象神形也。

史游，元帝時黃門令史，作《急就章》一篇，解散隸體，粗書之，損隸之規矩，存字之梗概。依草創之義，謂之行草[四]，以別今草，謂之章草，史游即章草之祖也。杜度、崔瑗并善之。宋黃伯思云：「凡章草，分波磔者名章草，非此者，但謂之草，猶古隸之生今正書，故章草當在草書先，後世以爲章帝書，故名章草，誤矣。」長安諺曰：「谷子雲之筆札，

谷永，字子雲，官至大司農，與樓護俱爲五侯上客。

樓君卿之唇舌。」

傅介子，北地人，官至平樂監，封義陽侯。十四好學書，嘗棄瓢而歎曰：「丈夫立

功名絶域，何事坐此散儒！」

劉向，字子政[五]，本名更生，楚元王交之子。交，高祖同父少弟也。官至光禄大夫。博極群書，尤工字畫。

孔光，字子夏，孔子十四世孫，霸之子。官至太師，謚簡烈侯。經行著修，書法古雅。

嚴延年，字次卿，東海下邳人，官至河南太守。用刑刻急，尤巧爲獄文。善大篆。

張彭祖，安世之子。善行草、正隷。

陳遵，字孟公，三爲二千石，封嘉威侯。善篆隷，每書，一座皆驚，時謂之陳驚座。亦善尺牘，人皆藏以爲榮[六]。

東漢

章帝，劉氏，諱烜，明帝子。善草書，或云杜度所作，帝好焉，故亦曰章草。

安帝，諱佑，蕭宗孫。年十歲，即好學籀書。

一六

杜度，一作操。字伯度，京兆人，終齊相。善草書，掣波循利，創質畜怒。章帝貴其跡，詔上章表，故號章草，韋誕謂之草聖。

崔瑗，字子玉，安平人，駰之子。舉茂才，遷濟北相，傳父業，明天官曆數，工隸草，師杜度，甚得筆勢，但結字小疏，篆法尤妙。梁袁昂評瑗書謂如危峰阻日，孤松一枝，有絕望之意。

崔寔，字子真，瑗之子。少沈實好典籍，舉至孝獨行，官至五原太守，召拜尚書。

韋誕，字仲將，京兆人，太僕端之子，為武都太守。善小篆、正書、八分、章草、飛白，師邯鄲淳而不及，以能書補侍中，亦師張芝。梁武帝謂誕書如龍威虎振，劍拔弩張。或云剪刀篆亦誕作，後仕魏，至光祿大夫。明帝起殿，欲安榜，使誕登梯題之，既下，頭鬢皓然。

張芝，字伯英，燉煌酒泉人，官至太尉。趣操高尚，學古不群，臨池學書，池水盡黑。初師崔瑗、杜度，作章草遂擅出藍之譽，因變之以成今草。其筆力飛動，神變無

極，張芝即草書之祖也。梁武帝謂芝書如漢武帝愛道，憑虛欲仙。或以似春虹飲澗，落霞浮浦。又一筆書，芝臨池所製，其倚伏有循環之趣，後世又有游絲草者，蓋此書之巧變也。

蔡邕，字伯喈，陳留圉人，官至左中郎將。性篤孝，善篆、隸、八分。熹平中刊正六經文字，書丹刻於太學，梁武帝謂邕書骨氣洞達，奕奕如有神力。邕待詔時見門下吏堊帚成字，作飛白書。蔡邕即飛白之祖也。

許慎，字叔重，汝南召陵人，官至太尉祭酒。性敦篤，少博學經籍，集《三倉》、《爾雅》之學，考之於賈逵，作《說文解字》十四篇，并序目一卷，凡萬六千餘字。取其形類作偏傍條例，首一終亥，各有部居，包括六藝群書之詁評，釋百氏諸子之訓。天地山川、草木鳥獸、昆蟲雜物、奇怪珍異、王制禮儀、世間人事，靡不畢集。

王綺，善正隸草。

羅肸，善行書。

姜詡，字孟穎。

梁宣，字孔達。

田彥和。

右三人皆學張芝，有名於世，然不及張昶也。

羅暉，字叔景，善行隸、章草。

趙襲，一作恭。字元嗣。善行隸、章草，與羅暉并與張芝見稱於西州，故芝嘗云：

「上比崔杜不足，下方羅趙有餘。」

劉德昇，一作升。字君嗣，潁川人。始作行書，即正書之小[七]變，務從簡易，相間流行，故曰行，鍾繇謂之行狎。蓋自隸法掃地，而真幾於拘，草幾於放，介於兩間者，行書有焉，不真不草是也。於是兼真則謂之真行，兼草則謂之行草，劉德昇即行書之祖也。又瓔珞篆，亦德昇觀星象而作。

張昶，字文舒，芝之季弟，官至黃門侍郎。聲劣於兄，時謂之亞聖。章草入神，八分入妙，隸人能。

師宜官，南陽人，工隸書，大則一字徑丈，小則方寸千言。或時不持錢詣酒家飲，

因書其壁，以售酒直，齋錢觀者坌至，計錢足而滅之。梁鵠竊其本以工書，梁武帝謂宜官書如鵬羽未息，舉翮而自逝也。

張超，字子并，河間人，善草，亦有書名。

班固，字孟堅，扶風安陵人，彪之子，官至中郎將。善大小篆，因揚雄《訓纂》，遂作《續訓纂》十三章，通一百二章，凡六千一百二十字，無複者。用《訓纂》之末以為篇目，曰《滂喜》。

賈魴，和帝時郎中，用隸字寫之，以《倉頡》為上篇，《訓纂》為中篇，《滂喜》為下篇，謂之《三倉》。隸書浸廣而籀篆轉微矣。《三倉》之書，其辭質，其義古，不類偏傍，亦不類四聲，未有反音，亦未有訓詁。

賈逵，官至豫州刺史，和帝時修理倉頡舊史。

曹喜，字仲則，扶風人。建初間以善篆隸名，篆少異於李斯，而亦稱善。嘗有《述筆論》傳于世，又薤葉篆、垂露篆、懸針篆，并喜所作。喜小篆垂枝濃直，名薤葉，本商務光法，喜以小篆書之。垂露以書章表，謂其點綴如輕露之垂。懸針以題五經篇目，

抽其勢有若針鋒。梁袁昂評喜書書謂如經論道人，無不絕云。

張澄，工書，當時亦呼有意。

郭伯通，一作道。善書。梁庾肩吾論云：「伯通府問，朝廷遠封其跡。」

荀爽，字慈明，潁川人，荀卿十二世孫，官至司空。年十二，通《春秋》、《論語》，善書翰。

彈琴以自娛，字畫可入能品。

趙壹，字元叔，漢陽西縣人。作草書。

杜林，字伯山，官至大司空。博洽多聞，善古文，始作《倉頡訓詁》。世言小學由

杜氏焉。

衛宏，一作弘。字敬仲，東海人。工古文書。

梁鴻，字伯鸞，扶風平陵人。與妻孟德曜共入霸陵山中，以耕織爲業。詠詩書、

劉睦，一作穆。善草書，官北海敬王。

劉當。左姬。曹壽。尹珍。李巡。蘇班。張緝。

右俱善書。

劉懆，隸書《巴郡太守繁敏碑》，碑中〔八〕有云「石工劉盛息懆書」者，劉刻其石，而厥子落筆也。

郭香，隸書《西嶽華山廟碑》。延熹間，袁逢守弘農郡，遣書佐郭香察書。宋洪适云：東漢循王莽之禁，人無二名。郭香察書者，察涖他人之書爾。歐陽棐以爲郭香察所書，非也。

堂谿典，字伯并，一云子度。官五官中郎將。

馬日磾，官諫議大夫。

趙戫，官諫議大夫。

劉弘，官議郎。

張文，官郎中。

蘇陵，官郎中。

傅禎，官郎中。

楊賜，官郎中。

張巡，官議郎。

韓説，官議郎。

單颺，官議郎。

左立，官太史令。

孫表，官博士。

右并在熹平間受詔正定諸經者。洪适云：史稱蔡邕自書丹，使工鐫刻，今所存石經字體各不同，雖邕能分善隸，兼備衆體，但文字之多，恐非一人可辦。史又云邕與堂谿典、楊賜、馬日磾、張馴、韓説、單颺等正定諸經，今《公羊》、《論語》之後，惟堂谿、日磾二人姓名尚存。別有趙䧕、劉弘、張文、蘇陵、傅禎、左立、孫表數人，竊意其間必有同時揮毫者。

馬夫人，皇甫規妻也，善行隸。

蔡琰，字文姬，邕之女。適河東衛仲道，夫亡無子，歸寧于家。興平中爲虜騎所

獲，沒於胡中十二年，生二子。曹操素與邕善，乃以金璧贖之，而重嫁於陳留董祀。

琰博學有才辨，又妙於音律，于書翰得家傳之妙。

蜀漢

諸葛亮，字孔明，琅邪陽都人，躬耕南陽。先主三往見，然後起，官至丞相，封武鄉侯。先主嘗作三鼎，皆亮篆隸，八分書，極其工妙。又喜作草字，世得其跡，必珍玩之。

諸葛瞻，字思遠，亮兄之子。官至衛將軍，亦能書。

許靖，善行草。

魏

武帝，曹氏，諱操，字孟德，漢相國參之後，機警有權數。好師宜官及梁鵠書，亦善章草。

高貴鄉公，諱髦，字士彥，文帝孫。幼好學，善書。

文昭皇后，甄氏，明帝母也。九歲即善書。

曹植，字子建，封陳思王。十歲餘，誦讀詩論及辭賦數千萬言，及長，下筆成章，復工筆札。

鍾繇，字元常，穎川長社人，官至太傅。善正隸、行草、八分，尤工於正隸。初，師胡昭學書十六年，又從劉德昇入抱犢山學書。後與太祖、邯鄲淳、韋誕、孫子荊、關枇杷議用筆，因見蔡邕筆法於誕，誕秘而不傳，輒搥胸嘔血，太祖以五靈丹救之。誕死，繇盜發其冢，遂得邕法，一一從其消息。繇書有三體，一曰銘石，謂正書；二曰章程，謂八分；三曰行狎，謂行書。三體皆世所推，自言最妙者八分，然其真書絕世。評繇書者謂如郊廟既陳，俎豆斯在，又謂如雲鶴游天，群鴻戲海。

鍾會，字士季，繇之子，官至征西將軍。工八分，梁武帝謂會書有十二種意外奇妙。

梁鵠，字孟皇，安定烏氏人，官至選部郎。宗師宜官，工正隸，宜爲大字，然鵠之

用筆盡其勢也。魏宮題闕[九]皆鵠書。梁袁昂評鵠書，謂如太祖忘寢，觀之喪目。

胡昭，字孔明，潁川人。甚能籀書，真、行、草、隸皆妙，與鍾繇同出劉德昇之門。

昭用筆肥重，在魏與繇、鵠角勝負。

鍾毅，善行隸。

杜畿，字伯侯，杜陵人。官至尚書僕射。以行草馳名。

杜恕，字務伯，畿之子，官至御史中丞。亦善行草。

宋翼，鍾繇之甥。繇得蔡氏法，將死，授其子。翼學書於繇，繇弗告也。晉太康中，有人破繇冢，翼始得之。

邯鄲淳，字子叔，陳留人，爲臨淄侯文學。師曹喜，作篆隸略究其妙。秦焚先典，古文絕矣，魏初傳古文者，出於淳。恒祖敬侯寫《尚書》，後以示淳，而淳不別。至正始中，立三字石經，轉失淳法。太康間，汲縣人盜發魏襄王冢，得策書十餘萬言，按敬侯所書，猶有仿佛。恒竊悅之，故竭愚思以贊其美。梁袁昂評淳書，謂應規入矩，方圓乃成。

韋康，字元將，誕之兄，官至涼州刺史。工書。

毛弘，師梁鵠，善古文、隸書、章草。

張揖，清河人，官至博士。著《埤倉》、《廣雅》、《古今字詁》，掇拾遺漏，增益事類，頗爲有補。然方之漢許慎《說文》，古今體用或得或失。

孫子荊。

關枇杷。

右并與鍾繇同時議用筆事。

虞松，字叔茂，會稽人。官至中書令、大司農。善書，評其書者謂如空凝斷雲，水泛連鷺。

司馬師，字子元，河內人，官至録尚書事。大司馬忠武公及炎受禪，追尊曰景帝。

司馬昭，字子上，師之弟。官至相國、録尚書事，封文王，炎追尊曰文帝。亦善書。

唐竇臯《述書賦》云：挹子元之璟跡，高子上之雄神。或仰則鍾繇，平視衛臻。

如晴郊馴馬，維嶽降神。

衛覬，字伯儒，河東人。官至尚書僕射，謚敬侯。善古文、隸草。

徐幹，字偉臣，在漢時與王粲等號「建安七子」。善章草。

應璩，字休璉，官至侍中。以文章貴顯，亦善書。

劉劭，字孔才，邯鄲人，官至騎都尉。工飛白、小篆、八分。

韋熊，字少季，誕之子。善隸書。

左伯，字子邑，東萊人。漢末特工八分，名與毛弘等列，小異於邯鄲淳。

成公綏，字子安，東郡人，少有俊才。《隸書勢》曰：「爛若天文之布耀，蔚若錦繡
之有章。」後入晉爲博士。

陳翁，善隸。

蘇林。　來畋。　韋秀。　鍾興。　并有書名。

吳

大帝，孫氏，諱權，字仲謀，堅之子。善行草、隸。

景帝，諱休，字子烈，權第六子。善書。

烏程侯，諱皓，字元宗，和之子。善行隸、小篆、飛白。

皇象，字休明，廣陵人。官至侍中、青州刺史。工八分、篆草。初學杜度，作章草沉著痛快，世以書聖稱。論者以象書比龍蠖蟄啓，伸盤腹行，蓋言其蟠屈騰踔，有縱橫自然之妙。或謂如歌聲繞梁，琴人捨徽，則又見其遺音餘韻，得之於筆墨外也。象作八分與蔡邕後先，當時以象章草入神，八分入妙，篆入能。象書《吳大帝碑》在江寧府，書雖本漢隸，然探奇振古，有三代純樸處，故自是絕藝，非如《東漢遺書》循一矩律，籍蹈[一〇]綴襲，切而自私也。建業有吳時《天發神讖碑》，若篆若隸，字勢雄偉。

沈友，少好學，時人以友有三妙：一舌妙，二力妙，三筆妙也。

賀劭，史作邵。字興伯，吳興人。官至中書令，與皇象同時。體瘠而不疏，逸而

寡禮。

張昭，官至輔吳將軍。容貌矜〔一一〕嚴有威風，善書。

張紘，工小篆、飛白。

諸葛融，善書。

校勘記

〔一〕「復」，原作「實」，據四庫本改。

〔二〕《倉頡》之學，洪武本、清家文庫本作「《倉頡》篇斷」，據清抄本、四庫本改。

〔三〕「禽」，四庫本作「會」。

〔四〕「草」，原作「章」，據清抄本、清家文庫本、四庫本改。

〔五〕「政」，洪武本、清家文庫本作「正」，據四庫本改。

〔六〕「榮」，四庫本作「貴」。

〔七〕「小」，四庫本作「所」。

〔八〕「中」，清家文庫本、四庫本作「下」。

〔九〕「闕」，四庫本作「榜」。

〔一〇〕「蹈」，四庫本作「距」。

〔一一〕「矜」，四庫本作「端」。

書史會要卷三

晉

中朝四帝，都洛陽

武帝，司馬氏，諱炎，字安世，文帝子。喜作字，於草書尤工，落筆雄健，挾英武之氣。

齊獻王攸，字大猷，文帝第二子。行草書如玉素蘭芳，奇而且古。

杜預，字元凱，京兆杜陵人。官至征南大將軍，謚曰成。博學多通。祖畿，父恕。三世善行草，而預草書尤有筆力。

荀勖，字公曾，潁川人。侍中、太尉顗之子，官至中書令，謚曰成。多才藝，善書畫。鍾會嘗詐作勖書，就勖母取寶劍，會於時方造宅，勖潛畫會祖、父形於壁，會兄弟

入門見之感慟，乃廢宅。勘書亦會之比也。

張華，字茂先，范陽方城人。官至太子少傅，進侍中。陰陽、圖緯、方伎之書無不該通，尤工草書，不在模仿，其規矩氣度似其人物。見索靖，遂雅相友善，深與結納。

嵇康，字叔夜，譙國銍人。在魏官至中散大夫，入朝不仕。美風儀，文辭壯麗，好言莊老，工草書。評康書者，謂如抱琴半醉，酣歌高眠。又若眾鳥時集，群烏乍散。

王戎，字濬沖，琅邪臨沂人，渾之子。官至司徒，諡曰元。神采秀徹，善吐辭，能作草字。

王衍，字夷甫，戎之從弟。官至太尉、尚書令。神情明秀，善談名理，作草字尤妙。初非經意，而灑然痛快，得於規矩之外。蓋真是風塵物表，脫去流俗者，不可以常理拘之也。

索靖，字幼安，燉煌人，漢張芝之姊孫也。官至司空，諡曰莊靖。經史之暇，喜作字，遂以章草名重一時。故論者以謂飄風忽舉，鷙鳥乍飛，以狀其遒勁。或以謂如雪嶺孤松，冰河危石，以狀其峻險。或以謂精熟至極，索靖不及張芝；妙有餘姿，張芝

不及索靖。或以八分亞韋、鍾，隸法過衛瓘。其得譽有至於此，宜乎書名與義、獻相後先也。

衛瓘，字伯玉，魏尚書僕射覬之子。官至司空太保，謚曰成。性貞靜，有名理，以隸草名當世。嘗謂：「我得伯英之筋，恒得其骨。」曰稿草，曰柳葉篆，皆瓘所作。稿草者，采張芝及父覬法而參之，蓋隸草書之帶行者。

衛恒，字巨山，瓘之子。官至黃門侍郎，博雅不凡。作四體書，曰草，曰章草，曰隸，曰散隸。然見於世者多其草字，論者以為如插花美女，舞笑鑒[一]臺，是其便娟有餘，而剛健非所長也。

衛宣，恒之弟。善篆及草，名與父兄後先。

衛庭，宣之弟，亦工草。

衛璪，字仲寶，官至散騎常侍。

衛玠，字叔寶，官至太子洗馬。皆恒之子，俱有書名。

王渾，字元戎，一作玄沖。太原晉陽人。官至尚書左僕射，謚曰元。沈雅有氣量，

其作草書，蓋是平日偶爾紀事，初非經心，然如風吹水，自然成文者，其胸中本不凡耳。

王濟，字武子，渾之子。官至侍中太僕。風姿英爽，亦以書名。

劉琨，字越石，中山人。官至侍中太尉，謚曰愍。工翰墨。

劉輿，字慶孫，琨之兄。官至驃騎將軍，謚曰貞。善書。

何曾，字穎孝，陳國陽夏人。官至太傅，謚曰元。善草書。

陸機，字士衡，吳郡人。吳大司馬抗之子，官至平原內史。天才秀逸，辭藻宏麗，能草書。

陸雲，字士龍，機之弟，官至清河內史。性清正，有才理，與兄齊名，亦善書。

傅玄，字休奕，北地泥陽人。官至司隸，謚曰剛。性峻急，善篆隸。

樂廣，字彥輔，南陽人，官至尚書令。性沖約，善書。

牽秀，字成叔，武邑觀津人，官至平北將軍。善書。

阮籍，字嗣宗，陳留人，官至步兵校尉。志氣宏放，任情不羈，工行草。

阮咸，字仲容，籍之侄，官至始平太守，亦工行草。

山濤，字巨源，河內人。官至侍中司徒，謚曰康。少有器量，工行隸，評濤書者謂若拔賢草澤，匿銳茅廬。

劉伶，字伯倫，沛國人，官至建威將軍。放情肆志，著《酒德頌》，工行草。

王敦，字處仲，琅邪臨沂人，司徒導之從父兄，尚武帝女。自駙馬都尉遷左將軍都督，征討諸軍事。敦性簡脱，喜顛草，初以工書得家傳之學，其筆勢雄健，如對武帝擊皷，振袖揚枹，旁若無人，而飛揚跋扈之狀固已想見。其惡逆因其字而見，其行亦足以爲萬世姦臣賊子戒。

武元皇后，楊氏，諱艷，字瓊芝。弘農華陰人，文宗女，惠帝母。姿質美麗，善書。

衛夫人鑠，字茂猗，廷尉展之女，恒之從妹，汝陰太守李矩之妻，中書郎充之母。受法於蔡琰，善正行篆隸，撰《筆陣圖》行於世，評其書者謂如插花舞女，低昂芙[二]蓉。

元帝，諱睿，字景文，宣帝曾孫。工書，時推難於王導。蓋晉以後有鳳尾諾，亦出

於章草，唐人不知所出。有老僧善讀書，太常博士嚴厚本問之，僧云：前代帝王各有僚吏，箋啓上陳本府，旨爲可行，是批鳳尾諾之意，取其爲羽族之長，始於晉元帝批焉。按章草變法，若字有尾，故云鳳尾諾。

明帝，諱紹，字道畿，元帝長子。有識鑒，善書畫。

成帝，諱衍，字世根，明帝子。善書，評者謂勁力外爽，古風內含。

康帝，諱岳，字世同，成帝弟。亦善書。

孝武帝，諱曜，字昌明，簡文子。工書，評者謂如露滋蔓草，風送驟雨。

武陵王晞，字道叔，明帝弟。工書，而風度不足。

會稽王道子，孝武子。善書，綿密纖潤。

王導，字茂弘，琅邪臨沂人。官至太傅、丞相，謚文獻。識量清遠，簡素寡欲，使晉祚中興，真社稷之臣。喜作字，規模前人，初師鍾繇、衛瓘，力學不倦，行草尤工。

然論者以爲疏柯迥擢，密葉危陰，雖秀有餘而實不足。

王恬，字敬豫，導次子。官至散騎常侍，贈中郎將軍，諡曰憲。傲誕不拘禮法，氣岸淩轢，流輩輕之。然晚節好士多能，善隸書，於草字尤妙。時張翼以書得名，議者謂不能過恬。

王洽，字敬和，導第三子，官至中書令。洽於導諸子中最爲白眉，理識明敏，書兼衆體，於行草尤工，揮毫落紙有郢匠運斤成風之妙。義之嘗謂洽曰：「弟書遂不減吾。」王僧虔亦謂洽與義之書俱變古形。

王劭，字敬倫，導第五子。官至尚書令，諡曰簡。襲父兄之教，書法調涉浮艷。

王珣，字元琳，洽子。官至尚書令，諡獻穆，能草聖。然當時以弟珉書名尤著，故有「僧彌難爲兄」之語。僧彌，珉小字也。

王珉，字季琰，洽少子，官至中書令，有才藝，工隸及行草。世所寶者特是草聖，名出兄珣右，時人爲之語曰：「法護非不佳，僧彌難爲兄。」法護，珣小字也，自導至珉，三世以書名著，人以方杜度、衞瓘二氏焉。嘗以四疋縑素，自旦及暮，操筆一揮，首尾如一，亦無誤字。義之[三]見而戲之曰：「弟書如騎驢，駸駸欲度驊騮前。」故當

時遂與羲之齊名。以珉嘗代獻之兼中書令，世謂獻之爲大令，珉爲小令。論者謂珉書弓善矢良，兵利馬疾，突陣破敵，難與爭鋒。其亦知言者也。

王曠，導從弟。與衛世爲中表，故得蔡邕書法於衛夫人，以授子羲之。

王羲之，字逸少，曠之子。官至右軍將軍，會稽內史。工談辯，以骨鯁稱。善篆、隸、行草、飛白、隸、草爲今昔之冠，然其得名乃專以草聖。論者稱其筆勢，以爲飄若浮雲，矯若驚龍。羲之每自稱：「我書比鍾繇當抗衡，比張芝猶當雁行也。」然初以爲不迨庾翼、郗愔。及其暮年造妙，嘗以章草答庾亮，而翼見之，輒歎伏。因與羲之書曰：「忽見答家兄書，煥若神明，頓還舊觀。」會稽佳山水，羲之有終焉之志。嘗與名士宴集於會稽山陰之蘭亭，羲之自爲序。梁武帝評羲之書，以爲勢如龍躍天門，虎臥鳳閣，故歷代寶之，永以爲訓。其亦善於擬倫也。羲之少學衛夫人書，自謂深窮，及過江游名山，見李斯、曹喜、鍾繇、梁鵠等字，又去洛見蔡邕《石經》於從弟洽處，復見張昶《華嶽碑》，始喟然歎曰：「學衛夫人書徒費年月！」或謂其得筆法於白雲先生，即紫真也。羲之嘗曰：「天台紫真謂余曰：書之氣必通乎道，同混元之理。陽氣明

而華壁立，陰氣大而風神生。」是也！暮年乃作《筆陣圖》、《筆勢論》、《用筆賦》、

《草書勢》等，以遺其子孫。或又謂羲之游天台還會稽，上洞庭題柱，爲二「飛」字，有

爪之形，人遂稱龍爪書。羲之有子七人，爲世所稱者五人。玄之、凝之、徽之、操之、

獻之，并工草、隸，而獻之最知名。

王獻之，字子敬，羲之第七子，官至中書令。清峻有美譽，而高邁不羈，風流蘊

藉，爲一時之冠。方學書次，羲之密從其後掣其筆，不得，於是知獻之他日當有大名，

後其學果與羲之相後先。獻之初娶郗曇女，羲之與雲論婚書云：「獻之善隸書，咄咄

逼人。」又嘗書《樂毅論》一篇與獻之學，後題云「賜官奴」，即獻之小字，獻之所以盡

得羲之用[四]筆之妙。論者以謂如丹穴鳳舞，清泉龍躍，精密淵巧，出於神智。梁武

帝評獻之書，以謂絕妙超群，無人可擬，如河朔少年皆悉充悦，舉體沓拖不可耐何。

獻之雖以隸稱，而草書特多。世曰今草，即二王所尚云。

王徽之，字子猷，羲之第三子，官至黃門侍郎。傲達凌物，故名教之流，或病之，

要之亦王氏佳子弟也，其作字，亦自韻勝。羊欣謂尤長於行草，信不誣矣。然律以家

法，在羲、獻間，特未可以甲乙論云。

王玄之，蚤卒。

王凝之，官至會稽內史。

王操之，字子重，官至豫章太守。皆羲之子，并工草隸，有名於時。

王遜，導從弟，官至平西將軍、徐州刺史，作行書有羲、獻法。

王廙，字世將，導從弟。官至平南將軍，荊州刺史，諡曰康。少能屬文，工書畫，作隸草、飛白得張芝、衛瓘遺法。自羲之過江前，廙號爲獨步。

王薈，字敬文，導第六子。官至鎮軍將軍、散騎常侍。亦工書。

王廞，字伯輿，薈子。官至司徒左長史。書法骨體遒正，精采沖融。

王允之，導之從姪孫。官至衛將軍、會稽內史。善草行。

王渙之，亦善書。

王濛，字仲祖，太原晉陽人，官至司徒左長史。美姿容，喜怒不形於色。工隸草，論章草作人字法，嘗謂「趯之欲利，按之欲輕」，世俱入能品。王僧虔謂可比庾翼。

以濛爲知言。

王脩，字敬仁，濛子，官至著作郎。正行書體清舉，嘗就羲之求書，乃寫《東方朔畫贊》與之。

王述，字懷祖，渾之姪孫。官至中書令，謚曰簡。書法高利迅薄，連屬敧傾。

王坦之，字文度，述之子，官至安北將軍，謚曰獻。善書。

王綏，字彥猷，述之孫。官至冠軍將軍。少有美稱，善行隸。

謝尚，字仁祖，秣陵人，豫章太守鯤之子。官至尚書僕射，謚曰簡。神悟夙成，博綜衆藝，作草書深得昔人行筆之意。論者以比注飛澗之瀑溜，投全牛之虛刃，蓋得之矣。

謝安，字安石，尚從弟，官至太傅，謚文靖。方時王謝兩族各以文采相高，而安於謝族尤主斯文盟會，風神秀徹，爲名流所慕。蓋種種超詣，每經意處，便非他人可到。初慕王羲之作行草、正隸字，自羲之有解書之目，後之評其字者，亦謂縱任自在，若螭盤虎踞之勢，要當入能品也。然其妙處特隸草行耳。

謝奕，字無奕，安之兄，官至鎮西將軍。少有名譽，喜作字，尤長於行書，飄逸之氣，入人人眉睫。

謝萬，字萬石，安之弟，官至豫州刺史。才氣雋秀，風度不凡，自得家學，然於行草最長。

郗鑒，字道徽，高平金鄉人。官至司空侍中，謚文成。沈酣經史，刻意翰墨，作草字下筆剛決，略無留滯。厚實沈深，豐茂宏麗，而不乏風神，蓋瘦則風神生，而鑒書厚實豐茂，宜墮於樸野，而筆力乃爾激峻，此所以宜知名於時也。

郗愔，字方回，鑒之子。官至司空，謚文穆，性至孝。鑒以草書稱，古勁超絕，愔乃能接翼，遂與張芝齊名。作章草尤工，下筆若冰釋泉涌，雲奔龍躍，態度既多而筋骨有餘。王僧虔以謂愔書亞羲之。梁武帝評愔書，以謂得意甚熟，而取妙特難，疏散風氣，不無雅素。

郗超，字景興，一字嘉賓，愔之子，官至臨海太守。少卓犖不羈，有曠世之度，草書尤得家傳。

郗曇，字重熙，愔之弟。官至中郎將，謚曰簡。書有父兄之法。

郗儉之，字處約，曇之子，官至太子率更令。長於草書。

郗恢，字道胤，儉之之弟，官至鎮軍將軍。正書謹嚴。

庾亮，字元規，潁川人。官至太尉、中書令，謚文康。美姿容，善談論風情，都雅有書名。嘗就王羲之求書法，羲之答云：「翼在彼，豈復假此？」

庾懌，字叔豫，亮之弟。官至侍衛將軍，謚曰簡。書法鍾繇，雖隱密而傷浮淺。

庾冰，亮之弟。官至侍中司空，謚忠誠。天性清慎，常以儉約自居，亦善書。

庾翼，字稚恭，亮之弟。官至車騎將軍，謚曰肅。風儀秀偉，少有經綸大略，善草隸，與王羲之并馳爭先。

庾準，一作准。字彥祖，亮之孫，官至豫州刺史。書體荒蕪快利。

江灌，字道群，陳留人，官至吳郡太守。書法與張翼角逐後先。

張翼，字君祖，下邳人，官至東海太守。善隸草。時穆帝令翼寫王羲之手表，帝自批其後，羲之殆不能辨真贗，久乃悟云：「小人幾欲亂真。」蓋翼正書學鍾繇，草書

學羲之，皆極其精妙。

羊祜，字叔子，泰山南城人。官至侍中、太傅，謚曰成。以清德聞，亦工書。

桓温，字元子，一作子元。譙國龍亢人。官至丞相、大司馬，謚宣武。豪爽有風概，姿貌甚偉，墨跡見于世者尤少，然頗長於行草，字勢遒勁，有王、謝之餘韻，亦其英偉之氣形於心畫也。

桓玄，字敬通，温之孽子。歷義興太守，自署丞相，僭號曰楚，被誅。其正草書雖宗王羲之而甚工，然莫能洗萬世簒逆之遺臭也。

王袞，字偉元，城陽營陵人。隱居教授，孝友博學，善書。

謝敷，字慶緒，會稽人。性澄静寡欲，隱居不仕，善寫經。

戴逵，字安道，譙郡銍人。隱居，累徵不起，聰悟博學，工書翰。童時以雞卵汁溲白礬屑作小碑子，爲《鄭玄碑》，又爲文，而自鐫之，時稱詞美書精。

陸玩，字士瑤，機之從弟，官至尚書令。器量宏[五]雅，喜翰墨，尤長於行書。

陶侃，字士行，本鄱陽人，吳平，徙家廬江之尋陽。官至侍中太尉，都督八州諸軍

事，長沙郡公，謚曰桓。雄毅明悟，書法肌骨閑媚，遠近書皆自手裁，筆翰如流，未嘗壅滯。

孔侃，字敬思，會稽人，沖之子，官至大司農。行書輕利峭峻，類驚虬逸駿。

孔愉，字敬康，會稽人，恬之子。官至車騎將軍，謚曰貞。草書古質鬱紆，如落翮摧枯。

孔敬通，官梁東宮學士。作反左書，當時坐上酬答無有識者，庾亮見而識之，遂呼爲衆中清閑法。

郭璞，字景純，河東人，官至著作佐郎。博學有高才，洞五行、天文、卜筮、陰陽、算曆之術。尤好古文奇字，作《三倉訓詁》，非若《説文》之自爲注也。弱冠有名譽，草書緊古而老。

卞壺，字望之，濟陰人。官至侍中、驃騎將軍，謚忠貞。

詹思遠，史亡其系。作章草，字肥，整整斜斜，直有晉人風度。世之論字者多病肥瘦，而不知肥之病在於剩肉，而瘦之病在於露骨。肥不剩肉，瘦不露骨，則於佳處

自初不相妨也。思遠字雖肥而氣古，書雖章而法完。

許静民，高陽人，仕鎮軍參軍。善隸草，王羲之高足也。

康昕，字君明，外國胡人，或云義興人。書類王獻之，亦比羊欣。曾潛易獻之題方山亭壁，獻之初不疑之。

虞安吉，工正草、大篆。

呂忱，官義陽王典祠令。以漢許慎之作《説文》，訓詁雖備，未有反切，遂表上《字林》五篇，萬二千八百餘字。附託《説文》而按隅音句，隱括古籀奇惑之字，筆法古勁。

劉瓌之，字元寶，沛國人，官至御史中丞。善八分，二王之次，骨正力全。獻之既不肯書太極殿榜，謝安遂令瓌之以八分題之。

沈嘉，字長茂，吳郡人，官至吳興太守。長於草。

荀輿，字長胤，善草隸。隸書《貍骨散方帖》一紙，王羲之見而歎曰：「天縱其能，非學可及。」

張彭祖，善隸書，王羲之每見其縑牘，輒存而玩之。

左思，字太冲，齊國臨淄人。齊王冏命爲記室，辭不就。少習鍾、胡書，詩曰：

「弱歲弄柔翰，卓犖觀群書。」

王育，字伯春，京兆人。少孤貧，爲人備牧羊，時有暇即折蒲學書。

楊肇，字季初，滎陽人，官至荊州刺史。草隸書體纖潤。

楊經，肇之孫，亦善草隸。

張翰，字季鷹，吳郡人。齊王冏辟爲東曹掾，因秋風起，思吳中菰米、蓴羹、鱸魚

鱠，即引去。有清才，善屬文，書法張、索。

蔡克，字子尼，陳郡人，仕成都王掾。書體簡約古容。

顧榮，字彥先，吳郡人。官至侍中、驃騎將軍，謚曰元。與陸機兄弟入洛，時號三

俊，亦善書。

熊遠，字孝友，豫章人，仕大將軍長史。援[六]毫謹正。

應詹，字思遠，汝南人，官至鎮南大將軍。工草書。

劉超，字世逾，琅邪人。官至衛尉，謚曰忠。書體與元帝相類，自職居近密，遂絕其與外交書。

謝藻，字叔文，會稽人，官至中書侍郎。書法鍾繇，纖薄精練，用筆雖巧，結字未善。

宋珽，廣平人，仕相府參軍。書法精緊。

許邁，一名暎，字叔玄，丹陽句容人，旌陽遜之後。家世士族，而邁清虛懷道，不慕仕進，遍游名山，與王羲之爲世外交，故自改名遠游，自後莫測所終。好道者皆謂之羽化矣。書有晉人風致，而尤清逸。

許穆，一名謐，字思玄，邁之弟，官至護軍長史。儒雅清素，博學有才華，章草乃能，而正書古拙，符又不巧，故不寫經也。

許翽，一名據。字道翔，小字玉斧，穆之子。郡舉上計掾，并不赴。清秀瑩潔，糠粃塵務。書學楊曦而字體勁健，偏善寫經畫符，鬱勃峰勢，殆非人功所迨。

真人楊曦，一作羲。本吳人，居句容。潔白美姿容，該涉經史，與許邁、穆結神明

之交。正行淳熟，不今不古，能粗能細，大較雖祖效郗法，而筆力規矩兼於二王。

丁潭，字世康，會稽人，固之孫。官至散騎常侍，謚曰簡。書法高利迅薄，連屬欹傾。

何充，字次道，廬江人，庾亮舅。官至侍中司空，謚曰文穆。書體淳實而寡風采。

劉訥，字行仁，琅邪人，官至散騎常侍。師鍾繇，能端閑終始於規矩。

劉恢，字真長，沛郡人，官至丹陽尹。少清遠有奇標，草含庾翼之厚爽，正邁劉琨之羈束。

劉璞，字子成，南陽人。官至光祿勳，即魏夫人子。正隸敦實，稿草沈輕。

劉廞，字季野，會稽人，官至光祿大夫。書法纖勁，淳古有體〔七〕。

劉穆之，字道和，東莞人，官至侍中司徒。性敏捷，便尺牘，書法閑雅絕塵。

孫綽，字興公，太原中都人。少與許詢有高尚之志，居會稽，放游山水十餘年。

范汪，字玄平，順陽人，官至安北將軍。書法鍾繇。哀帝朝爲著作郎，善行楷書。

范寧，字武子，汪之子，官至中書侍郎。書體頗全古質。

諸葛長民，琅邪人。官至侍中司空，諡忠肅，有文武幹用。書法全效王獻之，細流不極。

温放之，太原人，嶠之子，官至黃門侍郎。工草書，評者謂如片錦呈巧，細流不極。

李式，字景則，江夏人，官至侍中。善隸草。弟定、子公府能書，同式。

陳暢，滎陽人，仕秘書令史。善八分，時宮觀、城門皆暢書也。

羊忱，泰山人，官至徐州刺史。善行書。

羊固，兗州人，官至臨海太守。善行書。

韋昶，字文休，康之玄孫，官至潁川太守。工古文、大篆及草。

何元公，陳國人。善草書。

張弘，工飛白、小篆。

王循，官至中軍將軍。善行草。

王愔，魏平北將軍，乂之子，善草書。

紀瞻，字思遠，丹陽秣陵人，官至尚書右僕射，謚曰穆。少以方直知名，才兼文武，工書翰。

謝璠伯，官至散騎常侍。善行草。

戴若思，廣陵人，官至驃騎將軍，謚曰簡。有風儀，善書。

張興，字子公，華之孫，避難過江，辟丞相掾，善書。

袁崧，官至吳郡太守，有才名，善書。陳郡陽夏人。

李充，字弘度，江夏人，官至中書侍郎。工正書，妙參鍾、索，世咸重之。

孟光祿，書如崩山絕崖，人見可畏。

劉聰，匈奴人，偽漢淵之子。博涉經史，善屬文，工草書。

劉曜，偽漢相，纂位，偽號趙，亦善草書。

張嘉。　張炳。　張紹。　法高道人。　張犧。　識道人。　朱誕。　朱育。　劉恢。　韋弘。

辛曠。　岑泉。　岑淵。　江偉。　滿爽。　羊畎[八]。　裴興。　裴邈。　李韞。　向泰。　辟閭訓。

辟閭休。　任静。　一作靖。　許文静。　傅庭堅。　陰光。　宋嘉。　曹任。　楊潭。　孔間。　周仁

皓。呂靜。陳基。王曇。徐令文。岳道人。釋惠式。

右皆書尚文情。梁庾肩吾謂：五味一和，五色一采。誠以争驅并駕，不逮前鋒，而中權後殿，各盡其美。

安僖皇后，王氏，諱仁愛[九]，獻之之女，安帝后。善書。

魏夫人，名華存，字賢安，左僕射舒之女，太保公掾南陽劉幼彦之室，光禄勳璞之母。天才卓異，少讀《莊》、《老》及《春秋》二傳，五經百子。性樂神仙，後修真得道，託疾屍解，位紫虛元君南岳夫人，善書。

傅夫人，郗愔之妻也，亦善書。

荀夫人，王洽之妻也，亦以能書稱。

江夫人，王珉之妻也，亦善筆翰。

郗夫人，王羲之之妻也，書甚工。

謝夫人，名道韞，奕之女，王凝之之妻。有才辨，亦善書。

蔡夫人，羊衡母，善正書。

荀夫人，庾亮妻，善篆隸、正行。

豫章女巫，太元中有神降之，能空中與人言，且善書。

校勘记

〔一〕「鑒」，原作「鍾」，據清家文庫本、四庫本改。

〔二〕「芙」，原作「美」，據清家文庫本、四庫本改。

〔三〕按「義之」誤，當爲獻之。本條下同。

〔四〕「用」，清家文庫本、四庫本均作「論」。

〔五〕「宏」，清家文庫本、四庫本均作「洪」。

〔六〕「援」，四庫本作「揮」。

〔七〕「體」，洪武本、清家文庫本作「禮」，據四庫本改。

〔八〕「睍」，四庫本作「睆」。

〔九〕「仁愛」，《晋書》本傳作「神愛」。

書史會要卷四

宋

武帝，劉氏，諱裕，字德輿，彭城人。漢楚元王二十一世孫，晉封宋公，受禪稱帝。英傑有大度，書法雄逸。

文帝，諱義隆，武帝第三子。博涉經史，善隸行草書，評者謂如篜裏花紅，雲間月白。

孝武帝，諱駿，字休龍，文帝第三子。神明爽發，才藻甚美，馳聲翰墨。

明帝，諱彧，字景休，一作休炳。文帝第十一子。好讀書，才學之士多蒙引進，善書。

南平王鑠，字休玄，文帝第四子。少好學，有文才，書體結構老成。

海陵王休茂，文帝第十四子。長於用筆結字，短於精神骨立。

蕭思話，南蘭陵人，官至征西將軍，丹陽尹。工隸行草，初學書於羊欣，下筆綿密之妙，其風流媚好，殊不在羊欣下。故蕭行范篆，羊真孔草，所以著論於袁昂也。

娉婷，當時有「鳧鷗雁鶩，游戲沙汀」之比。至於行草之工，則有連岡盡望，勢不斷絕之妙，其風流媚好，殊不在羊欣下。故蕭行范篆，羊真孔草，所以著論於袁昂也。

王曇首，琅邪臨沂人，太保弘之弟，官至侍中。幼而素尚，兄弟分財，曇首唯取圖書而已。

沈毅雍容，其作草字，雖未足與古人方駕，而行筆痛快，亦自有可觀者。

羊欣，字敬元，泰山南城人，官至中散大夫。該博經史，長於隸書。父不疑爲烏程令。欣年十二，頗爲王獻之所知。方時獻之爲吳興太守，嘗因夏月入縣，值欣晝寢，著新練裙，獻之書裙數幅而去。既覺，視裙書有得，欣本工書，因此彌善。當時謂獻之之後可以獨步，故諺曰：「買王得羊，不失所望。」而論者謂欣學獻之，終不能度越獻之之規矩，使灑落奔放，自成一家，故有婢作夫人之誚。以其舉止羞澀，終不似真。

欣嘗撰《續筆陣圖》一卷，《古昔能書人名》一卷。

謝靈運，陳郡陽夏人，晉車騎將軍玄之孫，官至侍中、臨川內史。博總群書，學王

獻之真草，俱造其妙。或謂獻之靈運舅也，故其得法爲精。凡獻之所上表章，多在中

書雜事中，靈運臨模亂真，因以己所書易其本，人莫能辨，然稍有知者。後至元嘉中，

有司就索，始進上。作草字尤爲人所推許，有評其書者謂如石色松幹，吹翁風雲，簸

蕩川岳，則清雄可見也。然蕭散氣韻，則恐此不能盡之，徒能狀其奔放耳。

薄紹之，字欽叙，丹陽人，官至給事中。善隷草行書，初學王獻之，綽有風味，其

作草字，至自得處則馳騁步驟，光采發越，照映四坐。然論其書者乃謂骨力尤稚，何

哉？至梁袁昂評其字勢，則謂如「舞女低要，仙人遠唱」。以是言之，則必以婉麗清

閑爲主矣，安得發越照映如前所云？然終繼之乃云「揮毫振紙，若疾閃飛星」。「婉

麗清閑」所以論其常，而「發越照映」所以言其變。此心畫之妙兼得乎爲人耳。梁武

帝謂其亦有一家風氣，未爲冠絶。

孔琳之，字彦琳，會稽山陰人，官至祠部尚書。好文博古，作隷行草，度越流輩。

議者以謂飛流垂勢，則呂梁之水焉，二王已後，略無其比。王僧虔亦謂琳之書天然絶

逸，極有筆力。蓋其所養豪放，耻事遲拙，故筆端流暢快健，若不凝滯於物。或以謂

功夫少，此又責備《春秋》之法也。

宗炳，史作宗少文，以字行。南陽涅陽人。高尚不仕，善書。

謝方明，陳郡人，惠連父，官至會稽太守。書法寬和穩媚。

王藻，琅邪臨沂人，官至東陽太守。工行草。

張裕，字茂度，吳郡人，名與武帝諱同，故以字稱。官至會稽太守，素有吏能，書法清逸。

張永，字景雲，裕之子，官至征北將軍。涉獵書史，善隸書，守家傳之規。

王裕之，字敬弘，琅邪人，名與武帝諱同，故以字行。官至侍中、左光祿大夫，翰墨約古任逸。

王思玄，琅邪人，官至南康太守。書穩厚而無法度，淳和而蓄鋒鋩。

顏竣，字士遜，琅邪人，官至東揚州刺史。早有文義，墨跡亦妙。

垣護之，字彥宗，略陽垣道人，官至豫州刺史，倜儻不拘小節，書神凝筆遲。

駱簡，字正祖，丹陽人，官至鉅野令。書宗王獻之，深入閫域。

龐秀之，不知何許人，官至江州刺史，書宗二王。

巢尚之，字仲遠，魯國人，官至寧朔將軍，書法企孔琳之之牆仞，遵張茂度之軌躅。

裴松之，字世期，河東聞喜人，官至國子博士、太中大夫。博覽墳籍，書參郗愔之章法，得羊欣之筆意。

徐爰，字長玉，琅邪開陽人。本名瑗，避傅亮諱，除玉。官至中散大夫。書神閑態穠。

徐希秀，爰之子，官至驃騎將軍，淮南太守。甚有學解，亦嫻篆隸，正書謹促有度，草則拘檢。梁武帝謂其書如南岡士大夫，徒尚風範，不免寒乞也。

江僧安，陳留人。官至太子中庶子，書健利輕媚。

賀道力，會稽人。官至吳興令，草書圓轉不窮。

謝綜，范曄之甥，書緊潔生起，實爲得賞〔一〕。

謝靜，善寫經，亦入能境。

范曄，字蔚宗，順陽人。泰第四子，官至太子詹事，以謀逆伏誅。善爲文章，師羊欣，工草隸。

張越，善書，評者謂如蓮花出水，明月開天，露發金峰，雲低玉嶺。

張斯，善書。梁武帝謂如辨士對敭[二]，獨語不回，得必[三]會理。

傅操，一作玉。善書，評者謂如金花細落，遍地玲瓏。荊玉分輝，瑤岩[四]璀璨。

朱齡石，字伯兒，沛郡人，官至雍州刺史。弟超石，官至中書侍郎。兄弟并嫻尺牘。

謝莊，字希逸，秣陵人。晋刺史萬之玄孫，官至右光禄大夫，善書。

謝晦，字宣明，陳郡陽夏人，官至荊州刺史。涉獵文義，善書。

王弘，字休元，琅邪臨沂人。晋丞相導之曾孫，官至太保、中書監，以清悟知名。工於書翰，人皆法之。

王微，字景元，弘弟孺之子，官至中書侍郎，好學工書。

張暢，字少微，吳郡人，官至會稽太守。有操行，工書。

周顒，字彥倫，汝南安成人，隱鍾山。後仕齊，官至國子博士，復欲歸隱[五]，孔稚圭作《北山移文》嘲之。工行草，兼得晉衛恒散隸法。

戴顒，字仲若，晉徵士逵之子，元嘉中徵，并不起。父善琴書，顒并傳之。

王道迄，吳興烏程人，涉學善書。

蕭惠基，思話之孫，官中書黃門郎。後入齊，官給事中。善隸書。

徐羨之，字休文，東海郯人。在晉爲丹陽令，入朝官至司空，亦善書。

羊諮、盧循，并善草書。

戴延壽，會稽山陰人，善書。

孫奉伯，善書。

史稜，工隸行。

齊

高帝，蕭氏，諱道成，字紹伯，南蘭陵人。宋封齊公，受禪稱帝。博學善屬文，工

隸草書，嘗謂王僧虔曰：「我書何如？」對曰：「臣真書第一，草書第

二，草書第三。陛下無第一，臣無第三。」又與僧虔賭書誰爲第一，奏曰：「臣書臣中

第一，陛下書帝中第一。」

武帝，諱賾，字宣達，高帝長子，剛毅有斷，工行草。嘗睹落英茂木，作瑞華書，爲

辭紀之。黃門侍郎何胤明於圖緯，以爲木德之瑞，纂其辭藏之王府。凡若此類，亦象

形也。

臨川王映，字宣光，高帝第三子。美容止，工左右書。

武陵王曅，字宣昭，高帝第五子。工篆法。

始興王鑑，字宣徹，高帝第十子。性聰敏，能書，有《蘭陵帖》，宋高宗嘗跋之。

江夏王鋒，字宣穎，高帝第十二子。性方整，年五歲即工鳳尾諾，因無紙，繼日畫

窗塵以學書。

竟陵王子良，字雲英，武帝第二子，聰敏善書。

蕭鈞，字宣禮，高帝第十一子，繼衡陽王道度後歷位秘書監，亦工書。嘗蠅頭細

書五經一部，置於中箱。

王僧虔，琅邪臨沂人。宋侍中曇首子，官至尚書令，謚簡穆。曾祖洽以書稱於時，至僧虔家傳之學不墜，作草隸甚工。初法王獻之而尤尚古直，若溪澗含冰，岡巒被雪，雖極清蕭[六]，而比之獻之風流蘊藉，則所不逮。或曰虎爪書，僧虔擬王羲之龍爪而作，以龍爪形用繁婉，因加稜角爲虎爪之勢。梁武帝評僧虔書謂如王謝家子弟，縱復不端正，奕奕有一種風流氣骨。

王慈，字伯寶，僧虔子，官至侍中冠軍，善行書。謝超宗見慈學書，謂慈曰：「卿書何如僧虔？」慈答曰：「慈書與大人，猶雞之比鳳。」蓋超宗即鳳之子也，超宗慚而退。

劉珉，字仲寶，彭城人，官至三公郎中。書法自王氏羲、獻父子以來，其道浸以衰陋，至齊尤甚。珉喜草隸，遂能一洗俗學之謬，遠追義之，頗得其法。落筆佳處，往往凌轢古人，至草益勝，論者有海岳高深，青分孤島之比。

宗測，字敬微，宗炳之孫，代居江陵，不應召辟。喜書畫。

劉係宗，丹陽人。在宋爲景陵王子景粹侍書，入朝爲東宮侍書，官至寧朔將軍，宣城太守。自少便知[七]書畫。

謝惠連，陳郡陽夏人，官至司徒府參軍。幼有詞學，族兄靈運歎伏之，書畫并妙。

張融，字思光，吳郡人，官至司徒左長史。工行草，效二王，自謂不恨己無二王法，乃恨二王無己法。

謝朓，史作脁。字玄暉，陳郡人。官至尚書、吏部郎。少好學，文章清麗，以草隸名當時。結字高[八]雅，評者謂其若薄暮川上，餘霞照人。

劉繪，字士章，彭城人。官至大司馬、從事中郎，雅有風則。梁庾肩吾論云：「謝脁、劉繪，文宗書範，近來少前。」

劉瑱，字士溫，繪之弟，官至義興太守。少聰慧，工篆隸。

丘道護，工正草，與羊欣俱受王獻之筆法。

徐伯珍，字文楚，東陽太末人，隱居不仕。少孤貧，書竹葉及以釘畫地學書，遂至於工。

褚淵，字彥回，史作彥回，不名淵。河南人，幼有清譽。宋末與高帝同掌樞密，入朝，官至司徒、中書監。筆翰不拘，決利足用而已。

褚賁，字蔚先，淵之子。官至侍中、左戶尚書。少耿介，書法和雅允藏。

徐孝嗣，字始昌，東海人，官至太尉、尚書令。筆翰源長。

王儉，字仲寶，僧虔侄，官至尚書右僕射。幼篤學，工書。

劉撝，字茂謙，彭城人。官至太子洗馬、御史中丞。字體壯而不密。

顧寶光，吳郡人。官至司徒、左西掾。書宗高帝。

胡諧之，南昌人，官至度支尚書。風采璨潤，書法與顧寶光同調合韻。

王晏，字休默，一字士彥，琅邪人。官至驃騎大將軍、太子少傅。工行草。

王融，字元長，宋太保弘之曾孫，官至中書郎。圖古今雜體有六十四書，少年仿傚，家藏紙貴。

虞龢，會稽餘姚人。官至中書郎、廷尉。在宋時，嘗上明帝表論古今妙跡，正行草楷，紙色褾軸，真偽卷數，無不備焉。

王僧祐，字胤宗，宋太保弘之後，官至黃門郎。雅好博古，工草隸。

張欣泰，字義亨，竟陵人，官至雍州刺史。亦工書。

蕭幾，字德玄，曲江公遙欣之子。官至新安太守，清貧自立。善草書。

崔偃，清河東武城人，官至寧朔將軍。善蟲篆。

紀僧真，丹陽建康人，官至廬陵內史。善隸書。

紀僧猛，僧真弟，官至晉熙太守。亦善隸書。

庾黔婁，官編令。善書。

褚元明，善書。

蕭慨，善草書。

源楷之，善草書。

齊簡静，工行草。

梁

武帝，蕭氏，諱衍，字叔達，南蘭陵[九]中都里人。齊封梁王，受禪稱帝。狀貌殊特，博學多通，正行草隸莫不稱妙，評論名人書法皆窺其閫奧。

簡文帝，諱綱，字世讚[一〇]，武帝第三子。器宇寬弘，辭藻艷發，仍善行隸。

元帝，諱繹，字世誠，武帝第七子。聰慧俊朗，博涉伎藝，天生善書畫。

邵陵王綸，字世調，武帝第六子。博學善屬文，工尺牘。

蕭堅，字長白，綸之子，封汝南侯。善草隸。

蕭確，字仲正，堅之弟。官至廣州刺史，永安侯。工楷隸，公家碑碣皆使書之。

蕭駿，字德款，武帝曾孫。官至尚書殿中郎，南安侯。工文章，善草隸。

陶弘景，字通明，丹楊秣陵人。身長七尺四寸，神采竦秀，有仙風道骨。讀書萬餘卷，工草隸而行書尤妙，大率以鍾、王爲法，骼[一一]力不至而逸氣有餘。武帝謂其書如吳興小兒，形雖未成長而骨體甚駿快。李嗣真亦云如麗景霜空，鷹隼初擊。俱

以駿快稱。弘景初爲諸王侍讀，上章辭祿，止於句容之句曲山，自號「華陽隱居」，真神仙中人也，後贈貞白先生。

沈約，字休文，吳興武康人。在齊爲南清河太守，入朝官至尚書令。少家貧，一意書史，博通群籍，著述頗多。作草字亦工，大抵胸中所養不凡，見之筆下者皆超絕。

蕭子雲，字景喬，蘭陵人。齊高帝玄孫，官至侍中、國子祭酒。善正隸、行草、飛白，而正隸、飛白尤工，意趣飄然，有騫舉之狀，而世多其草字、正隸。初學王獻之，晚學鍾繇，乃能研二家之妙，雅爲武帝所重，嘗論書曰：筆力勁駿，心手相得。巧逾杜度，美過崔寔，當與元常并馳爭先。又謂如危峰阻日，孤松一枝，荊軻負劍，壯士彎弓，雄人獵虎，心胸猛烈，鋒刃難當。或又謂如上林春花，遠近瞻望，無處不發。

蕭特，字世達，子雲子，官至太子舍人、海鹽令。亦善草隸，時人比之衛恒、衛瓘。武帝曰：「子敬不及逸少，蕭特遂逼於父。」或謂其書雖有家風，而風流勢薄，猶如義、獻，安得相似。

蕭賁，字文奐，齊武帝曾孫。官至湘東王法曹參軍。神識耿介，能書。

阮研，字文機，陳留人，官至荆州刺史。師王羲之，作行草尤卓絶，若飛泉交注，奔競不息。當時蕭子雲、陶弘景輩謂各得義之之一體，然子雲綿弱，終不追研。至作隸書，則法鍾繇，而風神所不及。袁昂評研書如貴胄失品次，叢萃不能復排突英賢。則研之書亦不可謂無利鈍也。

得自充，效未能精，去蕭、蔡遠矣。

庾肩吾，字子慎，新野人，官至度支尚書。工隸行草。武帝謂其書畏懼收斂，少

陸杲，字明霞，吳郡人，官至光禄大夫，好辭學，工書畫。與舅張融齊名。

江淹，字文通，濟陽考城人。在齊爲秘書監，入朝官至金紫光禄大夫，醴陵侯。

陸倕，字公佐，吳郡人。晋尚書令玩之後，官至太常卿。工行草。

少以文章顯，墨妙筆精。

王克，琅邪人，官至尚書左僕射。書法疏快不忒。

任昉，字彦升，樂安博昌人。在齊爲司徒左長史，入朝官至御史中丞、秘書監。八歲能屬文，於書無所不見，書法體雜閑利，故當時有「任筆沈詩」之語。

傅昭，字茂遠，北地靈州人。在齊爲尚書左丞，入朝官至散騎常侍、金紫光禄大夫。博極古今，書法捷鋭，足以自給。

朱异，字彦和，錢唐人。官至中領軍，性貪吝，貪財冒賄，而書法與傅昭同稱。評二人書者以謂如過雨之奔簷霤，飛燎之赫原隰。

王籍，字文海，齊黃門僧祐之子，官至諮議參軍。工草書，筆勢遒放，蓋孔琳之之流也。

殷鈞，一作均。字季和，陳郡長平人，官至國子祭酒。工隸草，書體圓轉頗通，骨氣未足。袁昂評其書謂如高麗使人，抗浪甚有意氣，滋韻終乏精味。

江蒨，字彦淵，濟陽考城人，官至光禄大夫。書法氣懦，任力或滯。

江禄，字彦遐，蒨之弟，官至諮議參軍。亦工書。

王褒，字子深，一作淵。琅邪人，官至尚書僕射。工正草，結字穩正寬豐，武帝謂其書悽斷風流，而勢不稱貌，意深工淺，猶未當妙。按：《南史・張率傳》：「天監中使工書人琅邪王琛、吳郡范懷約等寫古婦人事給後宮。」疑琛即其人也。

力而草行無功。

范懷約，吳郡人，官至東宮侍書。其書任己作制，無大過人。武帝謂其書真書有

帝謂其書放縱快利，筆墨流便。

王彬，字思文，宋侍中曇首之後，官至吏部尚書、祕書監。立身清白，工篆隸，武

柳憚書，武帝謂其縱橫廓落，大意不凡，而德體未備。

柳惲，字文暢，河東解人，官至吳興太守。好學，善尺牘。

王崇素書，庾肩吾論云：崇素繪美篇章，筆傳於里閈。

王儀同書，評者謂如晉安帝，非不處尊位，而都無神明。

顏蒨書，武帝謂如貧家果實，無妨可愛，少乏珍羞。

施肩吾書，武帝謂如新亭傖父，一往似揚州人共語，語便態出。

劉孝綽，字孝綽，齊中郎繪之子，官至祕書監。少有盛名，善草書。

劉沇，字茂瀠，彭城武原人，官至殿中曹、侍郎。美風神，工篆隸。

顏協，字子和，琅邪人，官至湘東王記室。少以器局稱，工草隸、飛白。時范懷約

能隸書，協學其書，殆過真也，荆楚碑碣皆協所書。

謝善勛，會稽人。官至湘東王録事參軍。能爲八體六文，方寸千言。

韋仲，京兆人，官至湘東王中兵參軍。善飛白。王府中以協優於韋仲，而減於謝善勛。

紀少瑜，字幼瑒，丹楊人。官至武陵王記室參軍。工稾草。

徐僧權，東海人，官至東宮通事舍人，以善書知名。

王志，字次道，齊侍中，慈之弟，官至散騎常侍。善草隸，纖薄無滯。

吳休尚。　施方泰。

右皆鄴下人，俱工書，庾肩吾謂其同年拔萃。

邵陵，工正行草。

丁覘，善草。

斛斯彥明，善書，唐李嗣真謂其筆勢咸有由來。

陳

武帝，陳氏，諱霸先，字興國，吳興長城下若里人，漢太丘長寔之後。梁封陳公，受禪稱帝。雄武多英略，涉獵史籍，評其書者謂如王師憑怒，挫衄攻劫。

文帝，諱蒨，字子華，始興昭烈王之長子。沈敏有識量，留意經史，雖號能書而失矩度。

後主，諱叔寶，字元秀，宣帝長子。荒於酒色，不恤政事，徒染豪而敗法。

始興王伯茂，字鬱之，文帝第二子，性聰敏好學。時軍人於丹徒盜發晉郗曇墓，大獲王羲之書及諸名賢遺跡，事覺，沒入秘府。帝知伯茂好古，多以賜之，由是大工草隸，其得右軍法。

新蔡王叔齊，字子蕭，幼主弟。書體鬱然，名押而已。

盧陵王伯仁，字壽之，文帝第八子。尺牘近鄙。

永陽王伯智，字策之，文帝第十二子。雅意翰墨，作字勁舉，而行草尤工，師其成

心，自爲家學，故名重於時。蓋傳習之陋，論者以謂屋下架屋，不免有「奴書」之誚，此伯智獨能擺脫，而世有策馬步逐、葦航泛浮比其落筆之妙者，非虛語也。

桂陽王伯謀，字深之，文帝第十三子。書法高疏壯浪。

陳叔懷，作行書筆畫圓整，其《論梅發》一帖，字雖嫵媚而中藏勁氣，如幽香孤韻，凌鑠冰霜者，其清致自應如此。陳都江左而梅本江淮物，因知叔懷必江左人。宋《淳化閣帖》第一卷內有長沙王叔懷、黃伯思《辨誤》以爲《陳史》長沙王但有叔堅，而無叔懷，其昆弟亦無此名。觀帖尾作名處，疑是叔慎，叔慎，岳陽王也。

後主皇后，沈氏，吳興人，君理之女，善書。評者謂如晚晴陣雲，傍日殘霞。

蔡凝，字子居，濟陽考城人，官至黃門侍郎，風流俊邁，善草隸，而行書尤擅一時。

蔡景歷，字茂世，濟陽考城人，官至度支尚書。俊爽不群，善尺牘，工草隸，任樸通俗而復不拘窘。

蔡徵，字希祥，景歷子，官至中書令，後入隋除給事郎，卒。精識強記，留心翰墨。

且當時以書著名者甚鮮，如蕭乾得子雲之法。徵父景歷亦以隸稱於世，及徵草筆力

尤勁，頗合規矩，豈非箕裘之習與。

陸繕，字士繕，吳郡人，官至左僕射。儀表穎秀，步趨可法，其作字故亦象其爲人之可喜也。大抵人心不同，書亦如之。顏真卿之筆凜然如社稷臣，虞世南之筆卓乎如廊廟器，王僧虔字若王謝家子弟，繕草字風度亦可以見其人物之飄逸矣。

毛喜，字伯武，滎陽陽武人，官至吏部尚書。少好學師古雅，於翰墨間尤得名。

善草隸，落筆峻激，略無滯思，其奔放超絕處，論者以比平郊逸驥，晚景飛隼。

江總，字總持，濟陽考城人，在梁爲太常卿，入朝官至尚書令，後入隋拜上開府。好學能屬文，作行草爲時獨步，以詞翰兼妙得名。

鄭伯，官至東宮洗馬，幼通經史，尤善草字。深慕鍾、王之法而得其旨，觀其用筆，俯仰屈折而筋力有餘，論者以謂豐力多筋者聖，無力無筋者病，而伯亦頗知其要處也。又如伯喜用禿筆，豈其藏鋒韻古而至是耶？抑又出其一時之意耶？

蕭乾，字思惕，梁侍中子雲侄，官至五兵尚書。善草隸，得叔父之法。

顧野王，字希馮，吳郡人。官至黃門侍郎、光禄卿。七歲通五經，九歲能屬文，長

而天文地理、蓍龜占候、蟲篆奇字無不精通。

張正見，字見頤，清河東武城人。在梁爲彭澤令，入朝官至尚書度支郎。善行草。

張克見，善行草。

蔡聖，善正行草。

蕭引，善隸書。主[一二]嘗披奏事，指引署名曰：「此字筆路翩翩，似鳥欲飛也。」引謝曰：「此陛下假其羽毛耳。」

徐陵，字孝穆，東海人，官至左僕射。剛毅任重，善書。

沈君理，字仲倫，吳興人。官至尚書右僕射、駙馬都尉。美風儀，善行草隸書，快速無度，馳突不疏。

袁憲，字德章，陳郡陽夏人，官至右僕射。後人隋，贈安成公。書法骨氣乍高，風神人俗。

伏知道，昌平人，仕鎮北長史。書法寬疏弛慢，無可取則。

謝嘏，字含茂，陳郡人，官至中書令。工翰墨。

賀朗，會稽人，官至秘書監。書法不事筆力。

李貞，字元正，廣漢郪人，仕南平王友掌記室事。工草隸、蟲篆。

孫瑒，字德璉，吳郡人，官至五兵尚書。博涉經史，尤便書翰。

周弘讓，汝南安成人。在梁爲國子祭酒，入朝領太常卿。博學多通，書體迅快放誕。

庾持，字元德，潁川鄢陵人。官至太中大夫、領步兵校尉。篤志好學，善字書。

侯安都，字成師，始興曲江人，官至江州刺史。涉獵書史，工隸書。

劉顗，善草。

王公幹，善草。

陳逵，或作達。 其書不多見，作行草古而腴，肥而不剩肉，雖未足以追配昔人，亦自可珍。 至於草字則飄發而不滯，稍有羲、獻之風，蓋非規矩形容王氏者。 至其合處，乃有一斑，於眾人則有餘，於作者則不足，故其書名獨不赫然與前人爭長，宜哉！

宋《淳化閣帖》第四卷内有陳遠書，黃伯思《辨誤》以爲遠嘗爲西晋中郎將，乃云陳朝，誤矣。

釋智永，會稽人，晋右將軍王羲之九一作七。世孫。出家居永欣寺。學書以羲之爲師法，筆力縱橫，真草兼備，綽有祖風，爲一時推重。求其書者户外之履常滿，門閫穿穴，以鐵固其限。嘗作真草《千文》傳於世，學者率模仿焉。

後魏

崔浩，字伯深，清河武城人。官至中書令，博覽經史玄象、陰陽百家之言，無不研精。工草書，多寫《急就章》，世寳其跡，以爲模楷。

江式，字法安，陳留人，官至符節令。六世祖瓊受學於魏衛覬，數世不墜，至式尤工篆體，洛京宫殿諸門版題，皆其書也。撰《古今文字》四十卷表上之，大體依許氏《説文》爲本。

蔣少游，樂安博昌人。官至龍驤將軍、青州刺史。敏慧機巧，工書畫。

王由，字茂道，官至東萊太守。善書畫。

沈法會，以隸書知名。宣武敕侍書，然未有如崔浩之妙者。

崔京伯。 王世弼。 劉懋。 庾導。 崔悅。 李思弼。 劉仁之。 裴敬憲。

右并工草書。

北齊

張景仁，濟北人，官至通直散騎常侍。幼孤家貧，以學書爲業，遂工草隸。

姚元標，魏郡人。

韓毅，穎川人。

袁買奴，濟北人。

李超，滎陽人。

右并同時能書，與張景仁齊名。

殷英童，善草隸。

劉逖，善行草。

趙仲將，善行草。

後周

庾信，字子山，南陽人。梁尚書肩吾子，官至司宗中大夫。俊邁聰敏，博覽群書，兼工行草。

鮮于斯彥，善行草。

元禮，善草。

趙文深，天水人，官至書學博士。書師王羲之，爲時所重。

隋

薛道衡，字玄卿，河東汾陰人。官至司隸大夫，刻意學問，聲譽益彰。爲文必杜門高臥，冥搜精思，每一篇出，則傳播人口。然未聞以善書稱者，豈非以文掩之耶？

道衡正書，亦非泯泯衆人之筆也。

隄篲。

閻毗，榆林盛樂人，官至將作少監。工篆隸，當時號爲臻絕。

劉仁軌，善書。遭隋末喪亂，不遑專習，每行坐，輒書空畫地。

劉玄平，彭城人，齊三公郎中珉之子，贈貞範先生。善草書。

趙孝逸，湯陰人，官至四門助教。書法王獻之，甚有功業。

房彥謙，字孝沖，清河人。官至司隸刺史，後入唐爲長史令。草書筆力浮緊。

盧昌衡，字子均，范陽人，官至侍中。善書，評其書者謂如野筍成竹，長風

蔡君知，濟陽人，漢左中郎將邕十四代孫，官至蜀王府記室。工楷隸。

張士隱，善行草，唐李嗣真云張益州參小令之體。

丁道護書，不今不古，逌媚有法。

藺靜文書，甚爲鮮潔，殊有規則。

陳仁稜書，字畫清婉，襄陽有石刻《阿彌陀經》。

賀混，善行草。

寶慶，善草。

虞世基，字茂世，會稽人。官至内史侍郎，沈静有高才，兼善草隸。

虞綽，字士裕，會稽人，官至秘書學士。博學聰俊，工隸，鋒穎迅捷。

楊素，字處道，弘農華陰人。官至尚書令、太子太師。好学，善屬文，工草隸。

殷胄，江南人，工草隸。

釋智果，會稽人，工書銘石。煬帝甚器重之，有所撰《心成頌》傳於世。

釋敬脱，能用大筆書方丈字，人有求者，惟止一字，遒勁而不加修飾。

校勘记

〔一〕「賞」，四庫本作「力」。

〔二〕「敦」，四庫本作「敵」。

〔三〕「必」，四庫本作「心」。

〔四〕「瑤岩」，清家文庫本作「瑗岩」，四庫本作「搖宕」。

〔五〕「復欲歸隱」，四庫本作「不能終隱」。

〔六〕「蕭」，清家文庫本、四庫本均作「蕭」。

〔七〕「知」，清家文庫本缺，四庫本作「善」。

〔八〕「高」，四庫本作「尚」。

〔九〕「南蘭陵」，洪武本、清家文庫本作「南陵」，據四庫本改。

〔一〇〕「世讚」，四庫本作「世纘」。

〔一一〕「骼」，四庫本作「勁」。

〔一二〕「主」，四庫本作「宣帝」。

書史會要卷五

唐

高祖，李氏，諱淵，隴西成紀人。仕隋封唐王，受禪爲帝。豁達有大度，書師王褒得妙，故有梁朝風格。

太宗，諱世民，高祖次子。方天下混一，四海無虞，乃留心翰墨，粉飾治具。雅好王羲之字，出内帑金帛，購人間遺跡，得真行草書二千二百餘紙來上，萬幾之餘，不廢模仿。先是，釋智永善羲之書，而虞世南師之，頗得其體，太宗乃以書師世南，然嘗患戈脚不工，偶作「戬」字，遂空其落戈，令世南足之，以示魏徵。徵曰：「今窺聖作，惟戬字戈法逼真。」太宗歎其高於藻識，然自是益加工焉。世南既亡，以褚遂良侍書，嘗謂朝臣曰：「朕少時臨陣，料敵以形勢爲主，今吾學書亦然。」作《筆法》、《指意》、《筆

意》三說以訓學者，復善飛白，筆力遒勁，尤爲一時之絕。

高宗，諱構，字必善，太宗第九子。永徽之初，百姓阜安，卒以政歸武氏，幾至亡國。宋《淳化閣帖》第一卷内，《吊江叔》并《叔藝韞多材》、《答進枇杷》、《移營五橋》四帖，黃伯思《辨誤》以爲皆高宗書。

睿宗，諱旦，高宗第八子。性淳和，長而溫恭，好學詁訓。工草隸書，取法正體，不樂浮華。

玄宗，諱隆基，睿宗第三子。臨軒之餘，留心翰墨。初見翰苑書體狃於世習，銳意作章草、八分，遂擺脱舊學。議者言其豐茂英特，斯亦天禀。

肅宗，諱亨，玄宗第三子。削平禍亂，再造唐室，亦傑然用武之君。早歲時玄宗爲選佳士如賀知章等侍讀左右，氣味漸摩，曾非一日。又當玄宗在御，以行書、八分、章草書爲時矜式，肅宗以子職侍東宮，方温清定省間，得無過庭之訓？是宜行書亦有家法，而其氣韻與能字者争衡也。

代宗，諱豫，肅宗長子。聰明寬厚，好學强記，留心翰墨，於行書益工。論其筆力

則非有太宗、玄宗超邁之氣，然亦有足觀者。

德宗，諱适，代宗長子。性識強敏，群臣章奏來上，皆即批答，筆無滯思，翰墨落筆可觀。

順宗，諱誦，德宗長子。仁而善斷，禮重師傅，學書於王伾，善隸書。德宗之爲詩并他文賜大臣者，率皆令帝書之。

宣宗，諱忱，憲宗第十三子。精於聽斷，復以行書稱。

昭宗，諱曄，懿宗第七子。爲人明情，多喜作字。初有志興復，思得非常之才，惜無以助之。當是時，錢鏐以節制領浙東，雖稱臣而實霸有一方，昭宗乃能籠絡駕馭，使鏐終唐室而不二心者，昭宗實有以歸〔二〕之也。觀其以衣襟書賜鏐，不能無意，其書雖不稱於時，而興復之志，於斯可見矣。

漢王元昌，高祖子。少博學，書宗義、獻。

韓王元嘉，漢王弟。少好學，藏書至萬卷，亦善書。

魯王靈夔，韓王弟。篤志於學，善草隸。

曹王明，太宗子。行書絕時，飛白可亂王右軍，有唐以來一人而已。

范陽王藹，魯王子，亦善書。高宗所謂「叔藝韞多材，慈深善誨，夙奉趨庭之訓，蚤擅臨池之工」是也。

岐王範，玄宗弟，追冊惠文太子。善筆札。

江都王緒，霍王元軌子。多材藝，善書畫。

皇后武氏，諱曌，并州天水人，士彠女，高宗后。承其溺愛而窺覬竊起，謀移唐室，舊史以謂窮妖白首，良以為訓。考其出新意，持臆說，增減前人筆畫，自我作古，為十九字曰：𠀡，天。埊，地。𡆠，日。囝，月。〇，星。𠙻，君。𤯔，年。𠂔，正。

𢜔，臣。𢙺，戴。𡕀，載。圀，國。𡆠，匭，初。𡔈，證。𡙹，授。𡉦，人。𡉧，聖。囸，生。當時臣

下章奏與天下書[二]契，咸用其字，然獨行於一世而止。雖然，亦本於喜作字，初得晉王導十四世孫方慶者家藏其祖父二十八人書跡，模搨把玩，自此筆力益進，其行書駸駸稍能有丈夫氣。

李陽冰，字少溫，趙郡人，官至將作少監。留心小篆迨三十年，初見李斯《嶧山

碑》與孔子《延陵季子碑》，遂得其法，乃能變化開合，自名一家。推原字學，作《笔法論》，以別其點畫，作《刊定説文》三十卷，人指爲倉頡後身。議其篆法者以蟲蝕鳥跡語其形，風行雨集語其勢，太阿龍泉語其利，嵩高華岳語其峻，實不爲過論。有唐三百年以篆稱者，惟陽冰獨步。呂總評其書謂若古釵倚物，力有萬鈞，李斯之後一人而已。或云陽冰即李潮也，初名潮，因以字行，別字少溫，未知其果否，遂復載潮在後。

虞世南，字伯施，越州餘姚人，荔之子。官至秘書監，贈禮部尚書，封永興公，謚文懿。與兄世基執弟子禮於吳郡顧野王，力學不倦，由陳入隋，名重一時，議者以比晉二陸。釋智永善書，得王羲之法，世南往師焉，妙得其體，晚年正書遂與義之相後先。當時與歐陽詢皆以書稱，議者以謂歐之與虞，智均力敵，虞則内含剛柔，歐則外露筋骨，君子藏器，以虞爲優。蓋世南作字，不擇紙筆，立意沈[三]粹，若登太華，百盤九折，委曲而入杳冥，或以比羅綺嬌春，鵷鴻戲海，層臺緩步，高謝風塵，其亦善知書者。又謂體段遒媚，舉止不凡，能中更能，妙中更妙。文皇一見奇之，嘗曰：「世南一人有出世之才，遂兼五絶：一曰忠讜，二曰孝弟，三曰博聞，四曰詞藻，五曰書翰。」其

器重如此。作《筆髓》，學者多宗焉。雖以正書見稱，而行書出奇處亦不在名流下。

歐陽詢，字信本，潭州臨湘人，紇之子。官至太子率更令，太常少卿，封渤海男。該洽經史，由隋入朝，高祖即擢給事中。詢喜字，學王羲之書，後險勁瘦硬，自成一家。議者以謂真行有王獻之法。蓋自羊欣、薄紹之已後，略無勍敵，獨智永恃兵精練，欲與旗鼓相攻；而詢猛銳長驅，智永亦復避鋒，為之奪氣。其作《付善奴傳授訣》，筆意殆盡，至雞林遣使求詢書，當時名重如此。晚年筆力益剛勁，有執法面折廷爭之風。或比之草裏蛇驚，雲間電發，金剛之瞋目，力士之揮拳。至其筆畫工巧，意態精密，俊逸處而人復比之孤峰崛起，四面削成。皆非虛譽也。然詢以書得名，實在正書，而張懷瓘又稱其飛白隸行草入妙，大小篆、章草入能，蓋亦各具一家之見耳。

褚遂良，字登善，錢塘人。官至尚書右僕射，河南縣公。博雅通識，工隸楷，文皇嘗歎曰：「虞世南死，無與論書者。」魏徵曰：「褚遂良下筆遒勁，其得王羲之體。」遂即召見，令侍書。文皇嘗購王羲之書，天下爭以為獻，真贗莫能辨，遂良獨能區別，如

辨白黑。遂良初師世南，晚造義之，正書尤得媚處，論者況[四]之瑤臺青瑣，窅映春林；嬋娟美女，不勝羅綺。或又謂字裏金生，行間玉潤，法則温雅，美意多方。蓋狀其豐艷雕刻過之，而殊乏自然耳。遂良喜作正書，其《磨崖碑》、《孟法師碑》、《聖教序》，皆世所著聞者。

薛稷，字嗣通，河東汾陰人。擢進士第，官至太子少保，封晉國公，詞學名家，多才藻。稷外祖魏文貞公富有書跡，多虞、褚手寫表疏，稷鋭意模學，窮年忘倦，結體遒麗，遂以書名天下。評其書者以謂如風驚苑花，雪惹山柏。

李邕，字泰和，揚州江都人。嘗作北海太守，故世號李北海。後贈秘書監。資性超悟，剛毅忠烈，精於翰墨，行草之名尤著。初學變王羲之行法，頓挫起伏，既得其妙，復乃擺脱舊法，筆力一新。李陽冰謂之「書中仙手」，當時奉金帛求邕書，前後所受巨萬，計自古未有如此之盛者也。呂總評其書謂如華岳三峰，黄河一面，至於題署，當以邕爲最。

顔真卿，字清臣，琅邪人，師古五世孫。登進士第，官至太子太師，封魯郡公，罵

賊而死。惟其忠貫白日，故精神見於翰墨之表[五]者，特立而兼括，自篆籀分隸而下，同爲一律，號書之大雅。論者謂其書點如墜石，畫如夏雲，鉤如屈金，戈如發弩，此其大概也。又謂如鋒絕劍摧，驚飛逸勢。至其千變萬化，各具一體，若《中興頌》之閎偉，《家廟碑》之莊重，《仙壇記》之秀穎，《元魯山銘》之深厚，又種種有不同者。宋歐陽脩獲其斷碑而跋之云：「如忠臣烈士，道德君子，莊[六]嚴尊重，使人畏而愛之，雖其殘缺，不忍棄也。」其爲名流所高如此。後之俗學乃求其形似之末，以謂蠶頭燕尾，僅乃得之，曾不知以錐畫沙之妙，其心通而性得者，非可以糟粕議之也。其正書真足以垂世。

韓擇木，昌黎人。官至工部尚書、散騎常侍。工隸，兼作八分。隸學之妙，惟蔡邕一人而已，擇木乃能追其遺法，風流閑媚，世謂邕中興焉。評者謂如龜開萍葉，鳥散芳洲。

衛包，京兆人，官至尚書郎。工八分、小篆，且通字學。其作字，點畫不妄發，落筆必左規右矩，論者以其入法度之域則可，謂其飄逸絕塵則未也。

唐元度，不知何許人。精於小學，動不離規矩，至於推原字畫，使有指歸橫斜曲

直，偏傍上下必就楷則。作《九經字樣辨證謬誤》，又爲十體：曰古文，曰大篆，曰小

篆，曰八分，曰飛白，曰薤葉，曰垂〔七〕針，曰垂露，曰鳥書，曰連珠。網羅古今繩墨，蓋

亦無遺，然責其疏放縱逸，則非所長。太宗時待詔翰林，惜其出於法中而不能遺法以

見意，是以議者譏其太膠〔八〕云。

徐師道，會稽人。官至益州九隴縣尉，贈吏部侍郎。精於書。

徐嶠之，字惟岳，師道子，官至洛州刺史，贈左常侍。平時耿耿有高節，作字名播

於時，正書遒媚有楷法。評其字者謂如回鸞鵲之勢。嶠之父師道已精於書，嶠之

復以法授其子浩，蓋三世矣，是亦熟於翰墨之塲者也。

徐浩，字季海，嶠之子。官至太子少師，擢明經，有文辭。初授法於父，真行草隸

皆益工，嘗書四十二幅屏，八體皆備，草隸尤勝。論者謂其力如怒猊抉石，渴驥奔泉，

蓋浩書鋒藏畫心，力出字外，得意處往往似王羲之，其妙實在楷〔九〕法也。

元積，字微之，河南人。官至尚書左僕射，明經中第，應制科第一。歌詩歊艷，一

時天下稱「元和體」，詩名與白居易相上下，人目之爲「元白」。其楷字蓋自有風流醞藉，挾才子之氣，而動人眉睫也。要之詩中有筆，筆中有詩，而心畫使之然耳。

李商隱，字義山，懷州河內人，官至工部員外郎。初擢進士第，又中拔萃選，以章奏之學名一時。及觀其四六稿草，方其刻意致思，排比聲律，筆畫雖真，亦本非用意。然字體妍媚，意氣飛動，亦可尚也。

柳公綽，字子寬，京兆華原人，官至邠寧節度使。性質嚴重，屬文典正，工翰墨。

柳公權，字誠懸，公綽弟。博貫經術，元和中擢進士第，穆宗朝拜右拾遺，侍書學士。帝問公權用筆法，對曰：「心正則筆正。」文宗嘗與聯句，命題於壁，字率五寸，帝歎曰：「鍾、王無以過也。」書名達於外夷，往往以貨貝購之，當時大臣之家，碑志非公權書，以子孫爲不孝。然公權之書得名，正以楷法耳。

蕭遘，字得聖，蘭陵人，瑀之遠孫。擢進士第，官至司空，封楚國公。自瑀逮遘凡八葉，宰相名德相望，與唐盛衰，世家之盛，古未之有。遘之字畫雖罕傳於世，觀其筆跡，有廊廟之氣[一〇]，而足規矩，學者未易到也。

陸戻，字文祥，蘇州嘉興人。丞相贊之族孫，後客於陝，因以家焉。擢進士第，官至翰林學士，進中書侍郎。工屬辭，敏捷若注，善作正書，筆跡不減古人。

李磧，字景望，江都人。登進士第，官至太子少師，贈司徒。善著述，學者宗之，真儒相也。其書見於楷法處，是宜皆有勝韻，茲胸次使之然也。

詹鸞，不知何許人。作楷字小者至蠅頭許，位置寬綽，有大字法。書《唐韻》極有功，近類神仙吳彩鸞。慕彩鸞，故名焉。

顧紹孫，亡其世系。作正書類鍾繇，所謂似而非者，蓋涇渭同流，則清濁相去，不得不爾。

張顗，莫知其裔，官至左司郎中。幼好學，喜作正書，字體謹嚴，率仿柳公權，自成一家。公權之學，出於顏真卿，加以盤結遒勁，爲時所重。議者以謂如「驚鴻避弋，飢鷹下鞲」，蓋以言其風骨峻極，而少和淑之氣焉。顗雖未足以方公權之工〔一〕，而風致近近〔二〕古，用筆有力，亦可貴〔三〕也。

楊鉅，喜作字，得正書體。其沈著處，有類鍾繇，而點畫則公權法也。

崔遠，其先博陵人。官至左僕射、同州刺史。廷之曾孫，吏部侍郎澹之子。有文而風致整峻，筆跡雖不傳於世，然正書亦可喜，想見其家範云。

陸景融，吳人。以博學工書擅名一時，行楷既實且美。

陸柬之，吳人。官至朝散大夫，守太子司議郎。虞世南甥，少學舅氏書，多作行字，晚擅出藍之譽，遂將咄咄逼義、獻，落筆渾成，恥爲飄揚綺靡之習。如馬不齊髦，人不櫛沐，覽之者未必能識其佳處，論者以謂如偃蓋之松，節節加勁，亦知言哉！然人才固自有分限，柬之隸行入妙，章草、草書入能，是亦未免其利鈍也。

陸彥遠，柬之子，時謂小陸。傳父書法，以傳張旭。旭，彥遠之甥也。

陸希聲，吳人。官至右僕射，家世有書名。其六世伯父柬之，四世祖景融皆以書名，至希聲遂能復振家法，且精於正書。宋錢若水常言，古之善書，鮮有得筆法者，唐陸希聲得之。凡五字，擫、押、鉤、格、抵，自言出自二王，斯與陽冰得之，希聲授之瑳光，得其法者爲一時之絕。

鄭瑂，天復中，挈家自華至陳，遷徙無常，席不暇暖，未嘗須臾廢詞翰。其楷書筆

法清古，有義、獻典則。

戎昱，建中間爲虔州刺史。作字有楷法，其用筆類段季展，然筋骨太剛，殊乏婉媚，故雅德者避之。

趙模，喜書，工臨仿。始習羲、獻學，集成千文，其合處不減懷仁，然古勁則不逮。

許渾，不知何許人，大中初守監察御史，以疾告歸。正書字雖非專門，而灑落可愛，想見其風度。渾作詩似杜牧，俊逸不及而美麗過之，古今學詩者無不喜誦，故渾之名益著，而字畫因之而并行也。

張欽元，官至奉禮郎，作正字，喜書《道德經》，不墮經生之學。其遠法鍾繇，惟恐失真，但去古既遠，世習紛糅，故未能脫去畦畛，左規右矩，自守奴書之病，是亦束於教者也。

楊庭，爲時經生，作字得楷法之妙。長壽間一時爲流輩推許。

景審，南陽人。工作詩，留心翰墨。長慶中以泥金正書《黃庭經》一軸，追慕王羲之法，字體獨秀潤而有典則。

鈕約，善正書，作細字使人喜見而忘倦。蓋其字畫雖小，而圓勁成就，不乏精神，爲可喜者。

歐陽通，詢之子。官至司禮郎、判納言事，封渤海公。蚤孤，母徐氏教以父書，懼其家學不振，於是每遺通錢，紿云：「質汝父書跡之直。」通遂刻意臨仿，不數年乃繼詢，名號大小歐陽體。然行草得詢之險勁盤結，分布意態則有所未及，亦不失爲名書也。

吳通玄，海州人，官至諫議大夫。善書，於行草尤長。德宗每有撰述，非得通玄筆，卒不滿意，故當時名臣碑刻，往往得其書則誇以爲榮，至於文稿，斷幅殘紙，人爭傳之。

杜審言，字必簡，襄州人。擢進士第，官至修文館直學士。恃才高以傲世見嫉，工書翰，嘗語人曰：「吾筆當得王羲之北面。」其矜誕類此。

杜甫，字子美，審言之孫，閑之子，官至檢校工部員外郎。放曠不自檢，好論天下大事，作詩善陳時事，世號「詩史」。於楷隸行無不工者。

李白，字太白，一字長庚。興聖皇帝九世孫，官至翰林供奉，善楷隸行草。初生於巴西，落落不羈束，喜與酒徒縱飲。賀知章一見號「謫仙人」，薦之明皇，以布衣召見金鑾殿，當時榮之，未幾有詔放還。裴回江左，嘗作行書有「乘興踏月，西入酒家，不覺人物兩忘，身在世外」一帖，字畫尤飄逸，乃知不特以詩名也。

韓愈，字退之，鄧州南陽人。而愈自言昌黎，蓋先世別派嘗有徙其地者，至是宗族頗盛，故漫云耳。擢進士第，官至吏部侍郎，謚曰文。通六經百家學，作文章與孟軻、揚雄相表裏。按：林蘊《撥鐙序》曰：「蘊咸通末爲州刑掾，時盧公肇罷南海太守，歸宜春，蘊竊慕小學，因師於盧公。子弟安期公授以撥鐙法曰：『推拖撚拽是也。』公自言昔受教於韓吏部愈。

柳宗元，字子厚，河東人。以進士及第，官至禮部員外郎、柳州刺史。少精敏絕倫，爲文章雄深雅健，名蓋一時。善書，嘗作《筆精賦》，略曰：「勒不貴臥，側嘗患平。努過直而力敗，趯當蹲而勢生。策仰收而暗揭，掠右出而鋒輕。啄倉皇而疾掩，磔趯趑以開撐。」此永字八法，足以盡書法之妙矣。

柳宗直，字正夫，宗元從父弟。善書，融液奇陊，人以爲工。

張籍，字文昌，和州烏江人。第進士，官至國子司業。性狷直，議論好勝人，爲詩長於樂府，善書翰，行草爲最，其典雅斡旋處，當自與文章相表裏，不必以書專得名也。

裴潾，河東聞喜人。官至兵部侍郎，好直言極諫。隸書爲時推右，晚歲行草尤勝，當是其耿耿流於豪端者，故筆不病而韻自高耳。

杜牧，字牧之，樊川人。第進士，官至中書舍人。剛正有奇節，於詩情致豪邁，人號「小杜」，以別杜甫。作行草氣格雄健，與其文章相表裏。亦善大字，嘗有分書「碧瀾堂」三字，今在湖州驛，徑三尺許，茂密滿榜，都欲滅縫，世少識之。

李景讓，字復己，并州文水人。官至太子少保，方毅敢言。其行書足以追配古人。當時沈傳師以書自名，而雅與景讓厚，至爲江西按察，表以自副，宜其所學，故自超妙。

崔龜從，字元吉，不知何許人。相文宗，官至宣武節度使。初以進士登第，復以

賢良方正拔萃，三中其科，天下翕然以師匠尊之。當時片文遺帖，往往爲世所寶，想見其儒宗氣味，蓋不必以書得名也。

白居易，字樂天，其先太原人，徙下邽。官至刑部尚書，謚曰文。敏悟絶人，工爲文章。初擢進士，拔萃入爲翰林，後貶江州司馬，能順適所寓〔一四〕。會昌初，家東都香山，自號醉吟先生，又稱香山居士。最工詩，其筆勢翩翩，不失書家法度，行書妙處與時名流相後先，大抵唐人作字，無有不工者。居易以文章名世，宜其胸中淵著，流出筆下便過人數等也。

裴休，字公美，孟州濟源人。擢進士第，歷四節度，官至太尉。爲人醖藉，進止雍閑，然刻意翰墨，真楷遒媚，作行書尤有體法。

司空圖，字表聖，河中虞鄉人。擢進士第，官至兵部侍郎，以足疾固辭，居中條山王官谷，自號耐辱居士。作篆隸、飛白、章草，行書尤妙，知筆意，史稱其「志節凛凛，與秋霜爭嚴」，考其書，抑又足見其高志云。

盧知猷，字子聲，失其世次。以進士第，官至太子太師，爲文富贍，作字有楷法，

時頗稱之。蓋昔之爲論者以楷爲上，行次之，章草又次之，草書爲下，以其難工者楷法，而易工者草字耳。知猷之書有此，是豈不學而能。

吳融，字子華，越州山陰人。登進士第，官至翰林承旨。幼力學，作《草書歌》，痛論古人筆意，至於行書，字畫稱是，則知其留心翰墨復不淺耳。

韓偓，字致光，自號玉山樵人，京兆人，官至翰林學士。所著歌詩，往往膾炙人口，其字畫雖無譽於當世，而行書亦復可喜。

任疇，不知何許人。頗工行書，其步驟類歐陽詢，得險勁妍媚之妙。蓋得其一體，而非詢之比，其品第固自可見。

林藻，不知何許人。作行書，婉約豐妍處，蓋出入智永之域者，惜乎不能究永之學，亦交一臂而失也。

徐凝，亡其系，進士也。喜作詩，字畫有行法。

韋榮宗，不知何許人。工正及行草，而行草尤勝。

蘇靈芝，書生也，嘗爲易州刺史。行書有二王法，而成就頓放，當與徐浩雁行。

戈脚復類虞世南，亦當於臨仿者。

裴行儉，字守約，絳州聞喜人。官至禮部尚書，謚曰獻。工草隸名家，每曰：「褚遂良非精筆佳墨未嘗輒書，不擇筆墨而妍捷者，余與虞世南耳。」所撰《選譜草字》數萬言，行於世。嘗見其所書真草《千文》墨跡一卷，宋徽宗泥金題簽，今藏松江夏氏，真佳筆也。

賀知章，字季真，自號四明狂客，越州永興人。擢第官至秘書外監，贈兵部尚書。天姿夷曠，談論警發，能文，善草隸，當世稱重。晚節尤放誕，每醉必作爲文詞，初不經意，卒然便就，行草相間，時及於怪逸，使醒而復書，未必爾也。評者以謂縱筆如飛，酌而不竭。天寶初，上章乞爲道士，從之，又賜鑒湖數頃爲放生池。

張旭，字伯高，蘇州人，官至左率府長史。善楷隸，尤工草書。初爲尉時，有老人持牒求判，信宿又來，旭怒，老人曰：「愛公墨妙，欲家藏，無它也。」因復出其父書，旭視之，天下奇筆也，自是盡其法。旭喜酒，叫呼狂走方落筆。一日酒醉，以髮濡墨作大字，既醒視之，自以爲神。嘗言初見擔夫爭道，又聞鼓吹而知筆意，及觀公孫大娘

舞劍，然後得其神。其名本以顛草，而至於小楷、行書又復不減草字之妙。其草字雖

奇怪百出，而求其源流，無一點畫不該規矩者，或謂張顛不顛是也。

孫過庭，字虔禮，陳留人，一云富陽。官至率府錄事參軍。好古博雅，工文辭，得

名翰墨間。作草字咄咄逼羲、獻，尤妙於用筆，俊拔剛斷，出於天才，非功用積習所

至。評者以謂丹崖絕壑，筆勢堅勁，又謂體度弘緩，真不如草。善臨模，往往真贗不

能辨，作《運筆論》，字逾數千，妙有作字之旨，學者宗以為法。然落筆喜急速，議者

病之。

周羲，不知何許人。天成間作牧泌陽，世以翰墨稱。喜懷素書，心慕手追，作草

字得師法。

李霄遠，一無遠字。莫詳其出處，然其書多見於後世，豈當時以書得名者？霄遠

喜草字，近類亞栖。

張仲謀，亡其世貫。長於草法，其源流出自王羲之。

張素，失其先[一五]系。寶曆初登第，善草書，其筆意蓋規模羲、獻父子，然力不甚

勁，而姿媚有餘。顧未得古人落筆之勢，與亞栖輩可以季孟其間也。

韋權，不知何許人。工草書，其筆法宗義、獻，亦足尚也。

張廷範，本清河一優人，善諂事朱全忠，故錄其扈從之勞爲御營使，進金吾衛將軍、河南尹。喜草書。

胡季良，工行草，追慕古人而得其法意，字體溫潤，雖肥而有秀潤之氣。運筆略無凝滯，殆非一朝一夕之工。

章孝規，不知何許人。工草書，蘊藉有餘，對之可喜。

于僧翰，河南人。工八分，與貝泠該俱擅名江左。泠該學玄宗書，無足取者。僧翰師韓擇木，參用篆法，故比泠該爲勝。

貝泠該，泠一作靈。史亡其系。以八分書名於江左，一時推許。而評其書者謂雖效玄宗而筆力疏弱，惟知點畫而已。

張稔，河東人，有書名。初得鍾繇筆意，壯歲遂仿王獻之，暮年人許有王羲之風度。蓋凡三變而後有成，其遺風餘澤沾馥後人者，特非一日。彥遠既世其家，乃富有

典刑，而落筆不愧作者。

張彥遠，字愛賓，稔之孫。工字，學隸書外，多喜作八分。嘗撰《法書要錄》十卷，具載古人論書語，自漢至唐，上下千百載間，其大筆名流，幾不逃彀中矣。

沈傳師，字子言，蘇州人，官至吏部侍郎。材行有餘，善楷隸行草，以書自名。

虞纂，世南子，工書，能世其家學。

虞郁，纂子。雖能繼世，而風骨[一六]不迫。

虞煥，纂子。亦能書，而體多檢束。

房玄齡，字喬，一作喬，字玄齡。隋司隸刺史彥謙子。舉進士，官至司空，封梁公，諡文昭。貫綜墳籍，善草隸。

王知敬，太原人，官至秘書少監。工正行草，峻利豐秀，尤善署書。

王知慎，知敬弟，官至少府監。書畫與兄齊名。

李思訓，宗室也，官至左武衛大將軍。書畫皆妙。

殷令名，陳郡人，不害子。累代工書，牌額宗蕭何之法。

殷聞禮，字大端，令名子。武德初官至弘文館學士，書畫妙過於父。

殷仲容，令名子，武后時禮部郎中。工書，尤善牌額。玄宗嘗命模搨孔子所書季子墓碑。

胡的，善正書，時作八分體。

賈島，八分似韓擇木。

盧鴻一，名浩然，以字行，一作盧鴻字灝然。范陽人，隱嵩少間。開元中，以諫議大夫召，固辭，賜草堂一所，令還山。工八分書。

鄭虔，鄭州人。官至廣文館學士，後貶台州司户。好書，工真行隸，常苦無紙，日取柿葉作字。嘗自寫其詩并畫以獻，玄宗署其尾曰「鄭虔三絶」。評其書者以謂如風送雲收，霞催月上。

鄭遷，滎陽人，及其二弟邁、逾，并工八分，有書名。

張諲，官至刑部員外郎，與王維、李頎爲詩酒友。明易象，善草隸。

田琦，雁門人。德平孫，武德功臣，官至兵部尚書。篆楷八分無不精詣。

李平鈞，宗室也，官至陳留令。富詞學，善小篆。

李權，平鈞叔，官至金州刺史。工八分。

李樞，亦平鈞叔，官至侍御史。工小楷、古篆。

韓滉，字太沖，京兆人。官至左僕射、同平章事，封晉國公，謚忠蕭。性強直，明吏事，工隸書。又章草得張旭筆法。

張志和，字子同，始名龜齡。十六擢明經，蕭宗賜今名。婺州金華人。性高邁，不拘束。初待詔翰林，以親喪不復仕，居江湖，自稱煙波釣徒。著《玄真子》十卷，亦以自號，書跡狂逸。

張懷瓘，蕭、代時爲翰林供奉，右率府兵曹參軍。善正行、小篆、八分，撰《書斷》、《書估》、《書評》、《書藥石論》、《六體論》、《用筆十法》等篇，行於世。評其書者以謂繼以章草，新意頗多。

張懷素，懷瓘弟，亦善八分。

張儆，東洛人，書學張旭。

徐璹，浩之子，傳父書學。

韓方明，受法於徐璹。

皇甫閱，師徐浩。

張若劣，宗徐浩。

褚長文，師崔邈。

魏仲犀，韋玩，崔邈，皆師張旭。

王傅乂，吳人，宗張旭。

鄔彤，工書，師張旭，與懷素爲兄弟，素從彤受筆法。彤曰：「張長史私謂彤曰：『孤蓬自振，驚沙坐飛。』余自是得奇怪。草聖盡於此矣。」

馮承素，善書。直弘文館日，太宗嘗令模《樂毅論》，以賜長孫無忌等六人。

李莒，善八分。嘗寫裴虯所作銘，刻石武昌怡亭。

宋儋，字藏諸，廣平人。官至校書郎，善楷隸行草。評其書者以謂如寒鴉栖木，平沙走兔。又謂小楷如斷澗餘花，空庭驟雨。垂心鍾、衛，兼善歐陽。

韓秀實，爲翰林。善楷隸八分。

莒儉，善楷隸八分。

姚贊，吳興人。工八分書。

盧肇，宜春人。以文翰知名海內，而工於書札。

林蘊，字復夢，泉州莆田人，官至西川節度使推官。師盧肇子弟安期，後得肇傳授撥鐙法，從此書日進。

李騰，陽冰侄，官至檢校祠部員外郎。工篆籀，作《說文字源》。

王維，字摩詰，太原人，家藍田輞川。擢進士，官至尚書右丞。九歲知屬辭，工草隸，善書，名於開元、天寶間，畫尤入神。

王縉，字夏卿，維弟。官至黃門侍郎、同平章事。文章泉藪，善草隸，功超薛稷，時議云：「論詩則王維、崔顥，論筆則王縉、李邕。」

李承福，咸亨間人，嘗書《長子縣智乘院碑》，傳於世。

宋令文，汾州人。富文辭，且工書，有力絕人，世稱三絕。

宋之問，字延清，令文子，中宗朝爲修文館學士。偉儀貌，雄於談辨，工真行，評其書者謂其天性卓絕，而功未深。

宋之遜，一作愻。之問弟。精隸草。

宋之望，與崔令相類。

李貽孫，貞元間刺史，工書。

薛純，本名純陀，後以純自列於時。貞觀間爲秘書正字，嘗書《砥柱銘》，筆力有餘，點畫不失，尚多隸體，氣象奇偉，猶有古人體法。宋歐陽脩評其書，謂不減歐率更。

李靖，字藥師，京兆人。官至尚書右僕射，封衛國公，謚景武。姿貌魁奇，動以禮法自約。工書，有豪武之勢。

陳惟玉，工篆書，嘗書《碧落碑》，字法奇古，行筆詣絕，不類世傳篆學。而惟玉於本朝無書名，於世不應一碑便能，奄有秦漢遺文，徑到古人絕處，此後世所以疑也。世人論書不逮陽冰，則未必知其妙處，論者固應不同。其碑云：「有唐五十三禩，龍集敦牂爾雅。」歲在午爲敦

李陽冰於書未嘗許人，至愛其書，寢臥其下，數日不能去。

羋，以唐曆考之，自武德戊寅受命，至咸亨元年庚午，實五十三年，則惟玉乃高宗朝人。或云荊州人。

徐放，嘗書韓愈所撰《徐偃王碑》，極有楷法。

蔡有鄰，濟陽人。漢左中郎將邕十八代孫，官至右衛率府兵曹參軍。工八分，書得如意，當與《鴻都石經》相繼也。《唐志》稱有鄰八分本怯弱，至天寶間遂至精妙，傳於世者三碑，惟《盧舍那佛像記》與《尉遲迴廟碑》存爾。書法勁險，驅使筆墨，盡動搖，勢若宛轉，世人故自不復能用。雖神明潛發，不逮古人，然其過人，正在自然處然則當時蓋不止三碑，惜不能多見之。

張友直，工草，自云得漢人心法。其用筆過於鋒長而力弱，殆不可持，故使筆常勝也。

袁滋，或作淄。字德深，蔡州人，官至彰義節度使。文敏不競，工籀篆隸，有古法，嘗有《書鑄鼎原銘》。

戴叔倫，字幼公，潤州人，官至容管經略使。善書，筆畫疏瘦婉麗，勁疾不在唐諸

子下，然不能以書名世者，蓋以才學著。又世少見其書，宜其不爲人知也。

李翔，或作翺。字習之。後魏左僕射沖十世孫。中進士第，官至戶部郎中，嘗書韓愈所撰《太學博士李干墓志銘》。

王敬武，官至平盧節度使。能書，嘗見《與子師範帖》。

顧誡奢，善八分，杜工部甫《送顧八分文學》詩云：「中郎石經後，八分蓋顦顇。顧侯遲遲鑪錘，筆力破餘地。昔在開元中，韓蔡同鸁鳳。玄宗妙其字，是以數子至。」此詩蓋謂誠奢也。嘗見所書《呂肅公碑》，乃知甫弗虛稱之。碑首倒薤，亦自奇古，不獨八分可尚云。

何壁，不知何許人。工書字，字有二王楷矩。

張從申，擢第仕長史。善正行草，效王獻之，結字縝密，頗有東晉風尚。筆意與李邕同科，故名重一時。但所短者抑揚低昂太過，又真不及行耳。嘗見所書紫陽先生《李含光碑》，李陽冰題。世謂從申書遠近稱善，獨步江外。

張從師，官監察御史。

張從儀，張從約，皆從申弟，咸得王羲之風規，時人謂之「四龍」。

李懷琳，洛陽人。國初時好爲僞跡，嘗仿嵇叔夜《絶交書》、《續帖》中有其跡。

張九齡，字子燾，韶州曲江人。擢進士第，官至贈司徒[一七]，謚文獻。守正持重，風度蘊藉，善書。自九齡以下至孫思邈凡九人，皆宋紹興《秘閣續法帖》內有其跡。

李紳，字公垂，擢進士第，官至中書侍郎、同平章事。爲人短小精悍。於詩最有名。

狄仁傑，字懷英，并州人。舉明經，官至司空，封梁國公，謚文惠。

畢誠，字存之，舉進士，官至禮部尚書、同平章事。性端愨，工辭章。

蕭瑀，字時文，後梁明帝子。入朝封宋國公，累遷太子太保，謚曰肅。帝以其性忌，謚貞，褊愛經術。

李德裕，字文饒，世爲趙人，吉甫子。以蔭補校書郎，累遷至太子少保，封衛國公。少力學，卓犖有大志。

褚庭誨，時人謂之小褚，一云褚朝陽，當時亦謂之小褚，李邕之差肩也。庭誨、朝

陽是豈二人者與？

胡英。

孫思邈，京兆人，居太白山。隋文帝以國子博士召，不至。太宗召，詣京師，年已老，欲官之，不受。通百家說，於陰陽、推步、醫藥無不學。

已上俱善書，說見張九齡條下。

李揆，字端卿，隴西人，擢進士第，官至中書侍郎、同平章事。性警敏，善文章，尤工書。

崔驥，亦能書。

于範，書法險瘦，自有體裁。

史浩，字惟則，廣陵人，官至殿中侍御史，籀篆、八分如王公大人，進退有度。呂總評浩書謂如雁足印沙，深淵躍鯉。

韋陟，字安卿，安或作殷。京兆人，官至吏部尚書，風格方整，善真行書。常以五采箋爲書記，使侍妾主之，其裁答受意而已，皆有楷法。陟惟署名自謂，所署陟字若

五朵雲，時人慕之，謂之「郇公五雲體」。呂總評陟書謂如蟲穿古木，鳥踏花枝。

段季展，大曆間書《修禹廟碑》，筆勢勁拔，極可尚也。

瞿令問，大曆中嘗爲道州江華縣令，八分書《舜冢碑》。

王紹宗，字承烈，系本琅邪，徙江都。官至太子文學，進秘書少監。少貧狹，嗜學，工草隸，師陸柬之，甚有骨氣。初寫書取傭，足給即止，人厚償輒不受。評其書者謂如曲圃鴻飛，芳園桂植。

李從曠，岐王茂貞子，官至鳳翔節度使。工書善畫。

賴文雅，善真行，評其書者謂如騰沙鬱霧，翻浪揚鷗。

唐推，師王紹宗。

馬業，師陸柬之。

馬雄，骨氣甚抗，如衛、霍布陣，嘗有戰勝之心。

陸曾，楷隸行草分篆飛白，臨諸家帖無不真者。評其書者謂如驚波魚躍，深水龍潛。

史賤曾，跡混陸公而峻過之。

蕭誠，蘭陵人，官至右司員外郎，與弟諒并能真草。呂總評誠書謂如舞鶴交影，騰猿在空。

韓覃，所書《武丘山序》，特妙筆也。

韓志清，八分、楷書優游於法度之內。

爨率子，小草妍媚，評者謂如細草浮春，閑花映竹。

陸孚，精思虞世南之道，但字傷於側薄。

梁耿，行篆甚善，真草相敵。呂總評其書謂如錯落魚文，縱橫鳥跡。

韋暄，八分甚平穩，亦韓擇木、史浩之佐。

徐曄，真草《千文》稍涉緊促，而諸事無闕。

姚園客，甚能臨寫。

顧瑤，傳李邕。

何嘉周，特善《蘭亭》，而傷勇壯。

之書。」

張紹先，懷瓘之父。宗二王，懷瓘自言：「高正以誇，新致數能，其跡皆見先人之書。」

李清，喜真行書，呂總謂清書變化自逸，代有斯人。

萬簡，小楷圓實，李邕見而奇之。

陳懷節，小楷圓熟，雜跡次之。

張彪，善草書。呂總謂如孤峰削成，藏筋露節〔一八〕。

朱思慎，楷書浮媚風流。

阮奉之，小楷甚善。

蔡隱丘，善真行書，如臨崖古柏，體勁節多，雖有切雲之姿，亦是枯枿之物。呂總

謂其古質放意，自是一家。

羊朝，一作朝逸。書跡亦逸，氣格雖強贍，而無變態。

沈四師，行草等雖傷痛薄，然圓靜不俗也。

褚冀，師虞世南，楷類張旭，復善篆。

楊涉，篆籀亦著功勤。

陳傑，本於寫經，頗善書額。

沈從道，師虞，頗有體勢。

丘弟，善虞體，草書亦狂縱。

丘石，弟之子，亦能書翰。

馬秀才，工草，見權德輿詩。

梁升卿，善八分，體甚古。呂總評其書謂如驚波往來，巨石前却。

沈千運，善八分。呂總評其書謂如飢鷹殺心，忍瘦[一九]筋骨。

吳郁，章草稍佳，楷亦尋常。呂總謂其字體綿密，不謝當時。

沈益，章草體格亦老，但無變態耳。呂總謂如春鷺窺魚，秋蛇赴穴。

鄒紹先，筆格堅勁，甚有古風，蔡隱丘、韓覃之流[二〇]。

孫羽客，師虞，甚有格力。

陸遠郊，雖功多，不免側薄。

史洪，習武丘塔額，且無疵病。

史鱗，一作麟。工草書。呂總謂其逸氣雄鎮，超然不群。

史叙，與鱗工夫相敵，亦擅時名。

歸登，字沖之，蘇州人，官至左散騎常侍。八分甚古，都不近俗。

于頔，字允元，後周太師謹七世孫。官至司空、同平章事，工翰墨。

楊歸厚，張蘔，崔弘裕，盧潛，盧穎，崔紓，房直溫，劉埴，高駢，陳游環，韓緯，韓權

審，王參元，左興宗，褚齊賢，夏侯玄，賀拔其，李景初，劉夢錫，李安車，陳蕩，李情，史

凌，董挺，齊推，殷啟，裴佶，蕭結，李則，雷咸，姚向，李戎，歸融，權璩，寇章，楊泰，崔

卓，段環，賈易，馬署，李佋，張詔。

右并工於翰墨，有名當世。

韋嗣真，史恒，王定，王恒，陸峴，姚栖梧，蔣嵩，胡仲南，薛繼沱，儲伯陽，王湍，吳

通微，羅方真，裴滉，劉澄洞，張覃，王延期，李繆，袁中孚，陳雲，蔣日用，高玉，劉廷

琦，朱簡，馬潛，劉正臣，王蕃，李虞。

右自貞觀至元和間，并能精學，書篆章分各著名當時者。

王侹，杭州人，始以書待詔翰林，後貶開州司馬。

陸長源，吳人，官至宣武節度使，贍於學，善書。

許康佐，官至翰林侍講學士，善書。

張説，字道濟，洛陽人。官至右丞相，謚文貞。敦節氣，重然諾，字師衛夫人，婉美有象。

楊師道，字景猷，隋之後，官至中書令，清警有才思，工詩，善草隸。

楊敬之，字茂孝，虢州人。擢進士第，官至太常少卿，工於翰墨。

徐安貞，久居中書，恐其罪累，乃逸隱於衡岳山寺，爲掇蔬行者，而病瘂不言。數年後因修建佛殿，僧中選善書者題梁，已二三人矣。而徐行者跨梁而過，掌事怒以杖連擊其背，徐乃畫地曰：「口雖不言，昔年曾學大書，願試之。」及題數行，群僧皆悦，因遺盡書之。時李邕過寺，看其題處曰：「不知徐公在此。」

鍾紹京，南康人，官至中書令。武后時，明堂門額、九鼎之銘、諸宮殿名皆紹京書。

高正仁，廣平人，官至衛尉卿。正隸、行草書跡，與張懷瓘父相類。宋令文曰：

「力則張勝，態則高強。」

魏叔瑜，字思瑾，善草隸書，嘗以筆意傳次子華及甥薛稷。

魏華，叔瑜子，書體亦近其父。

元希聲，年三歲，即善草隸，當時稱爲神童。

李造，隴西人，官至武都公。工翰墨。

李璹，隴西人，官至大理評事。書體[二]婉麗功密。

明若山，平原人，官至大理評事。書體[二]婉麗功密。

李璹，隴西人。性疏達，輕財重諾。宗鍾繇，作真行筆路緊媚，爲狄宇清、李漸所師，呂總謂其書如垂藤著地，枯木如折。

呂向，字子回，東平人，辟補闕翰林待詔。强志於學，書體鍾、歐相雜，自是一調。

工草隸，小楷尤妙，能以一筆環寫百字，若縈髮然，世號「連綿書」。

賈耽，字敦詩，滄州人。舉明經，官至尚書右僕射、同平章事。正書宗虞世南。

蕭郢，工草書。顧況詩云：「若把君書比仲明，未知誰上凌煙閣。」

陳童子，善草書。　釋皎然作《陳氏童子草書歌》。

盧藏用，字子潛，幽州人，官至中書舍人。　能屬文，工大小二篆、隸、分、行草。　呂總評其書謂如露潤花妍，煙凝修竹。

張廷珪，河南人。　慷慨有志尚，第進士，官至少府監，善八分。　呂總評其書謂如古木崩沙，閑花映竹。

關操，善真行草書，呂總謂如淵月沈珠，露花濯錦。

何昌裔，善真行草書，呂總謂其書子敬餘波，時時可玩。

張芬，善草書，呂總謂如孤松聳身，弱草垂露。

房廣，善草書，評者謂婉美芬蔼，春鶯欲嬌。

張弘靖，字元理，蒲州人，官至太子少師。　少有令問，聚書畫侔秘府，兼精於書。

蔡希逸，濟陽人，漢左中郎將邕十九代孫。　工草隸。

蔡希寂，希逸弟，官至維〔二三〕氏主簿。　工草隸。

蔡希綜，希寂弟。　亦工翰墨，兄弟三人皆爲時所重。

鄭餘慶，字居業，鄭州滎陽人。擢進士第，官至尚書左僕射。善書。

韋渠牟，京兆人。官至四門博士，遷諫議大夫。爲人佻躁憸巧而工書。

李巽，字令叔，趙州贊皇人，官至吏部尚書。長於吏事，書法亦妙。

李泌，字長源，官至崇文館學士。博學善治《易》，常游嵩、華、終南間，書體放逸。

鄭絪，字文明，鄭州滎陽人。擢進士第，官至中書侍郎、同平章事。幼有奇志，所交皆天下有名士，故於翰墨亦精。

封敖，字碩夫，冀州人。擢進士第，官至尚書右僕射。屬辭贍敏，不爲奇澀語，而字亦美麗。

高元裕，字景圭，其先渤海人。第進士，官至吏部侍郎。性勤約，善書。

李潮，杜工部甫甥也。工小篆、八分，甫作歌贈之云：「尚書韓擇木，騎曹蔡有鄰。開元以來數八分，潮也奄有二子成三人。況潮小篆逼秦相，快劍長戟森相向。」

韓道政、諸葛貞、湯普徹，并太宗朝供奉搨書人。

狄宇清，李漸，皆師李璘。

錢毅，工小篆、飛白，寬博敏麗，太宗貴之。

程廣，善書，評者謂若鴻鵠弄翅，頡頏飛翔。

岑文本，字景仁，鄧州人。官至中書令，性沈敏，有姿儀。善文辭，工飛白書。

來濟，揚州人，猛將護兒之子。擢進士第，坐褚遂良事貶庭州刺史，與兄恒皆以能書名。　時虞世南子昶無才術，歷將作少監，故許敬宗曰：「護兒兒作相，世南男作匠。」陸元方曰：「來護兒兒把筆，虞世南男帶刀。」

劉禹錫，字夢得，系出中山。擢進士，官至主客郎中，工文章，善書。

盧弘宣，為度支郎中，有善書名。　太尉李德裕嘗得一帖執玩，頗愛其書，後知是弘宣所臨，彌重之。

傅奕，相州人，官至太史。　家貧傭書，後有金帛，洛陽盛稱善書而得富也。

薛逢，官至候官令。　書法渾厚奇秀。

齊皎，高陽人，官至潭州刺史。　工小楷、古篆。

朱延昌，八分古健，爲時輩見憚。

陳曾，仕協律郎，嘗篆柳州羅池廟碑額。

魏元忠，宋州人，官至中書令。善草書。

蕭俛，字思謙，瑀之後，官至尚書左僕射。善草書。

杜審之，裴說，韋斌，林傑，王承規，衛秀，洪元喜，魏悌，裴素，傅玉。

右并以行草著名。

鄭虬，長安人，善八分。

李豆，官蒲州司馬，善書。時司户韋屬善判，參軍徐彦伯善屬辭，世稱「河東三絕」。

竇蒙，字子泉，扶風人，官至檢校國子司業。書法包括雜體。

竇泉，字靈長，蒙之弟。官至檢校刑部員外郎，詞藻雄贍，草隸精深。晚年著《述書賦》七千四百六十三言。

司馬承禎，字子微，謚貞一先生，洛中人，居天台山。工篆隸，詞采衆藝皆類陶

隱居。

孫位，會稽山處士，有道術。工書畫。

女仙吳彩鸞，自言西山吳真君之女。大和中，進士文蕭客寓鍾陵，中秋夜見於踏歌場中，伺歌罷，躡蹤其後，至西山。彩鸞見蕭，偕往山椒，有宅在焉。至其處，席未暇暖，彩鸞據案治事，蕭詢之再四，乃曰：「我仙子也，所領水府事。」言未既，忽震雷冥晦，彩鸞執手版伏地作聽罪狀，如聞謫辭云：「以汝泄機密事，罰爲民妻一紀。」彩鸞泣謝，謂蕭曰：「與汝自有冥契，今當往人世矣。」蕭拙於爲生，彩鸞爲以小楷書《唐韻》一部，市五千錢，爲餬口計。然不出一日間，能了十數萬字，非人力可爲也。錢囊羞澀，復一日書之，且所市不過前日之數，由是彩鸞《唐韻》，世多得之。歷十年，蕭與彩鸞遂各乘一虎仙去。《唐韻》字書雖小，而寬綽有餘，全不類世人筆，當於仙品中別有一種風度。

柳夫人，河東人，柳州刺史宗元姊，永州刺史博陵崔簡妻。爲雅琴以自娛，善隸書。

崔夫人媛，博陵人，永州刺史簡之女，朗州員外司戶河東薛巽妻。讀書通古今，善筆札。

高氏，房鱗妻也，筆畫遒麗，不類婦人。宋歐陽脩云：「予集錄已博矣，婦人筆畫著於金石者，一人而已。」

楊氏，亦能書。宋張端義云：「真定大曆寺有藏殿，其藏經皆唐宮人所書，經尾題名氏，極可觀。內有塗金匣藏《心經》一卷，字體尤婉麗，其後題云：善女人楊氏，爲大唐皇帝李三郎書。」

曹文姬，本長安倡女，姿艷絕倫，尤工翰墨。欲偶者請先投詩，岷山任生詩曰：「玉皇殿前掌書仙，一染塵心謫九天。莫怪濃香薰骨膩，霞衣曾帶御爐煙。」女曰：「真吾夫也，不然何以知吾事耶。」遂事之。五年，忽對任曰：「吾本上天司書仙人，以情愛謫人寰二紀，將歸，子可偕行。」騰雲而去，後以所居爲書仙里。

薛濤，成都倡婦也，以詩名當世。作字無女子氣，筆力峻激，其行書妙處，頗得王羲之法，少加以學，亦衛夫人之流也。

劉氏，翰林書人劉秦妹，妹一作妹。歸馬氏。臨效逼斥《安西》、《蘭亭》，逼奪真跡。

道士杜光庭，字賓聖，號東瀛子，括蒼人。傳授真天師，特進檢校太傅，太子賓客，兼崇文館大學士，行尚書戶部侍郎，廣成先生，上柱國，蔡國公。棄儒入道，喜自錄所爲詩文，而字皆楷書，人爭得之，故其書因詩文而有傳。要是得煙霞氣味，雖不可以擬倫羲、獻，邁往絕人，亦非世俗所能到也。

道士梁元一，亡其鄉里，丹藥之暇，尤喜翰墨。初慕鍾、王楷法，久而出入規矩之外。然其法嚴，其氣逸，其格清，有超世絕俗之態。

道士魚又玄，華陽人，工行書，得王羲之筆意，而清勁不墮世俗之習，飄然有仙風道格[二二]，可以想見其人。

釋懷素，字藏真，俗姓錢，長沙人，徙家京兆。玄奘三藏之門人也，精意翰墨，追仿不輟，禿筆成冢，一夕觀夏雲隨風，頓悟筆意，自謂得草書三昧。評其勢者以謂若驚蛇走虺，驟雨狂風。又謂援豪掣電，隨身萬變。又謂張長史爲顛，懷素爲狂；以狂

繼顛，孰爲不可？及其晚年益進，則復評其與張芝逐鹿，茲亦有加無已。考其平日，得酒發興，要欲字字飛動，圓轉之妙，宛若有神，是可尚者。

釋亞栖，洛陽人，喜作字，得張顛筆意。每論顛云：「世徒知張之顛，而不知實非顛也。觀其自謂，吾書不大不小，得其中道。若飛鳥出林，驚蛇入草，則果顛也耶？」此亞栖所以獨得，而世俗未必知也。

釋高閑，烏程人，善草書，爲韓愈所知，作序送之，大抵言其書法出於張顛，故其變動不可端倪。

釋彥脩，江南人。潛心草字，雖未足以與智永、懷素方駕，然亦自是一家法，爲時所稱，豈一朝夕之力與？

釋元雅，好古喜學，於科斗、小篆各爲《千文》，又以隸書識其側。其科斗、小篆，筆意淳古，而隸書復灑然不群，亦不繆於用心也。

釋曇休，作小楷，下筆有力，一點畫不妄作，然修整自持，正類經生之品格高者。但恨拘窘法度，無飄然自得之態，然其一波三折筆之勢，亦自不苟。

釋懷仁，積年學王羲之書，其合處幾得意味，若語淵源，故未足以升羲之之堂。

然點畫富於法度，非初學所能到。集羲之之書，自懷仁始。

釋行敦，作行書，儀刑王羲之筆法。當天寶間，寓安國寺，以書名於時。字畫遒媚，富於繩墨，視王氏其猶得其門者。後有集羲之一十八家者，行敦其一也。

釋齊己，俗姓胡氏，潭州益陽人。頗好吟詠，留心書翰，筆跡灑落，得行書法，望之知其非尋常釋子書也。

釋景雲，喜草法。初學張顛，久之精熟，有意外之妙。觀其書，左盤右蹴，若濃雲之興，迅雷之發，使人驚駭。

釋貫休，字德隱，姓姜氏，婺州蘭溪人。工爲歌詩，天復中賜號禪月，作字尤奇崛，至草書益勝。喜書《千文》，雖不可比智永，要自不凡。

釋夢龜，作顛草奇怪百出，雖未可語驚蛇飛鳥之迅[二四]，而筆力遒勁，亦自是一門之學。

釋文楚，喜作草書，學智永法，久而有得。落筆輕清，無一點俗氣，飄飄若飛雲之

映素月，一見使人泠然有物外之興。

釋靈該，會昌中以八分書稱於時，手和筆調，固亦可采。其追步古人，且幾

何哉！

釋景福，工草書，應規入繩，猶有遺法。然僧書多蔬茹氣，此古今一也。

釋湛然，師鍾繇，工真行，比見《衡岳碑》，亦無愧色。呂總謂子雲之後，難與

比肩。

釋玄悟，工八分、真行，八分雖不逮韓，亦僧中之傑耳。呂總謂氣骨無雙，迴出

時輩。

釋辨才，俗姓袁氏，梁司空昂之孫。博學工文，每臨智永書，逼真亂[二五]本。

釋崇簡，工真行書。呂總謂其臨寫逸少，時有亂真。

釋道欽，釋朗法，釋思顧，釋惟嵩，釋惟則，釋回上人。

右并工書翰。

釋獻上人，工草書。孟郊有《送草書獻上人歸廬山》詩，甚美之。

釋脩上人，工草書。史邕詩云：「張旭骨，懷素筋，筋骨一時傳斯人。」

釋廣利大師，工草書。吳融詩云：「崩雲落石千萬狀，隨手變化生空虛。」

五代

梁太祖朱溫，宋州碭山午溝里人也。其父誠以五經教授鄉里，人號「朱五經」。唐乾符四年黃巢反，生三子全昱、存、溫。誠卒，三子貧不能爲生，與其母傭食蕭縣。溫亡入賊中。既而歸降，賜名全忠，後封梁王，篡唐自立，更名晃。嘗見其批答賀表，行書字體雖曰純熟，然乏氣韻。

梁末帝朱友貞，溫第三子，即位更名瑱。爲人美姿儀，沈默寡言，喜與文人儒士游。

愛弄翰墨，多作行書，批敕大者或盈尺，而筆勢結密，殊有王氏義、獻父子之法。

周世宗柴榮，邢州人，太祖柴后之侄。事君后以孝聞，遂以主器委之。其繼明在御，紹述前烈，增大基構，故宜神武之略，氤氳盤礴，發於筆端。其運用處自已過人遠甚，觀《賜張昭詔》，有行書法，亦可見其略也。

一三二

南唐主李景，字伯玉，徐州人，先主昇之長子。昇先爲吳王楊行密養子，諸子不能容，乃乞徐溫，冒姓徐氏，名知誥。及篡位，復姓李氏，更今名，自言唐憲宗子建王恪之後。景既立，又更名璟，富文學，工正書。觀其字落筆分布匀穩，曾無滯思，乃積學所致，非偶合規矩者。

吳越王錢鏐，字具美，杭州臨安人。幼與群兒戲，指揮隊伍，號令有法。及壯，販鹽爲盜，唐僖宗朝以殺黃巢賊將功，起家都指揮使，封越王。至梁拜吳越王。倜儻有大度，好吟詠，工圖緯學，喜作草書。所書雖剛勁結密，似非出用武手，殆未易以學者規矩一律擬議之。

薛貽矩，字熙用，河東聞喜人。唐乾符中登進士第，爲御史大夫，晚事梁太祖，累官自僕射至守司空。風儀秀聳，喜弄翰墨，正書得古人用筆意，而秀潤可觀。

杜荀鶴，字彥之，號九華山人，池州人。唐擢進士第，歷官，入梁至翰林學士。淹貫經術，善作詩，尤工草字。雖未能跨越前古，然筆力遒勁，要自有晋、唐之遺風也。

羅隱，字昭諫，餘杭人。初名橫，以不中第，乃更今名。恃才高傲，世見疾。梁太

祖以右諫議大夫召，不至，後節度使羅紹威密表薦爲給事中。有詩名，尤長於詠史，雖不以書顯名，作行書尚有唐人典刑，無季世衰弱之習。蓋自胸中所養，不爲世俗淺陋之所移耳。

豆盧革，父瓚，唐舒州刺史。革避地中山鄜延，後唐莊宗在魏議建國，召拜行臺左丞相，及即位，拜同中書門下平章事。革素無學問，自其爲相，遭天下多故，方且服丹砂，鍊氣以求長生，作正書雖有隱者態度，然要之不出五季人物風氣。其點畫同爲一律，非若楊凝式之書，在季世翰墨中如景星鳳凰之傑出，宜革輩皆不得書名也。

盧汝弼，字子諧，不知何許人。祖綸，唐貞元中有詩名，父簡求爲唐河東節度使。汝弼少力學，登進士第，入後唐，官至祠部郎中、知制誥，贈兵部尚書。留心翰墨，作正書取法有歸。

烏震，冀州信都人，後唐官至河北道副招討使。喜作詩，善書。

李夫人，西蜀名家後，唐郭崇韜伐蜀得之。夫人以崇韜武弁，常鬱悒不樂。善屬文，尤工書畫。

王仁裕，字德輦，天水人。仕後唐，歷晉入漢，官至太子少師。少嘗夢人剖其腸胃，以西江水滌之，睹水中沙石皆有篆籀文。及寤，胸中豁然，自是文性超敏。翰墨雖無聞，觀其《送張禹偁》詩，正書清勁，自成一家，豈非濯西江水之效歟？

楊邠，魏州冠氏人，仕漢官至中書侍郎，同平章事。出於小史，不喜文士，末年留意縉紳，延客門下，知經史有用，乃課吏傳寫。至其作正書，雖不造鍾、王之藩翰，然氣格超邁，略有可觀。

楊凝式，字景度，華陰人。登唐進士第，為秘書郎，歷梁、後唐、晉、漢，至周遷太子太保，時人以楊風子呼之。喜作字，尤喜顛草，居洛下十年，凡琳宮佛祠墻壁間題記殆遍。然揮灑之際，縱放不羈，或有狂者之目。宋歐陽脩嘗跋其字，以謂凝式筆跡獨為[二六]雄强，與顏真卿行書相上下。

馮吉，字惟一，河南人。太師中書令道之子，仕周，官至太常少卿。性滑稽佻薄，無操行，然嗜學善屬文，工草隸。後入宋，受詔撰《述明憲皇太后諡議》，見稱於時。

韋莊，字端己，杜陵人。唐乾寧中舉進士第，以中原多事，潛依蜀節度使王建。

建奏爲掌書記，尋爲起居舍人。及建開國，委任於莊，官至平章事。當時以作字名於世，有行書法。

黃居寶，字辭玉，成都人，前蜀官至水部員外郎。工畫，兼以八分書知名。

滕昌祐，字勝華，吳人，後游蜀，以文學從事。初不婚宦，工畫，兼善大字。

元昭皎，前蜀官至工部員外。工八分書，學韓擇木。

道士張昭胤，前蜀人，學柳公權書甚精。

釋曇域，前蜀人，工小篆，學李陽冰。

釋曉巒，曉一作楚。前蜀人，工草聖，學張芝。

張德釗，後蜀仕至簡州平泉令。

孫逢吉，後蜀仕至國子毛詩博士。

張紹[二七]文，後蜀仕至秘書省秘書郎。

周德貞，後蜀仕至秘書省校書郎。

孫朋吉，後蜀仕至秘書省秘書郎。

右五人皆善書，廣政七年被選以右僕射。毋昭裔所校勘定《孝經》、《論語》、《爾雅》、《毛詩》、《尚書》、《儀禮》、《禮記》、《周禮》，模丹入石，鐫置益州。

林罕，後蜀仕至國子毛詩博士。著《說文字源偏傍小說》二十卷，刻石蜀中。

羅緣，後蜀官武德軍巡官，工篆。

宋齊丘，字子嵩，廣平人，南唐官至太傅，亦工書翰。

潘祐，南唐官至中書舍人，博通經史，行書奕奕，超拔流俗，殆有晉之遺風。

釋應之，南唐人。作行書頗有氣骨，然筆法本學柳公權，其分間布置，則殊乏飄逸，故學者病之。

張徐州，失其名，因官徐州，故以為稱。業儒學，喜翰墨，作草字亦自不凡，筆力清勁，勢若削玉。

孫昭祚，中書堂吏也，習翰墨，尤長歐陽詢行書法，嘗用其體書《千文》，傳於世。

薛存貴，不知何許人，喜作草字，頗有晉宋之間風度。其溫潤足繩墨處，便類獻之，而剛勁乏姤媚處，則李煜金錯刀之儔侶也。

蘇武功，莒人，以官稱。工篆，端勁方穩，規模李陽冰，甚有可觀。

右自張徐州至此四人，雖皆五季人，品未能詳，其朝代世系爵里，姑存闕疑云。

校勘记

〔一〕「歸」，四庫本作「制」。

〔二〕「書」，四庫本作「文」。

〔三〕「沈」，四庫本作「純」。

〔四〕「況」，四庫本作「比」。

〔五〕「表」，四庫本作「間」。

〔六〕「莊」，清家文庫本作「端」。

〔七〕「垂」，四庫本作「懸」。

〔八〕「膠」，四庫本作「謬」。

〔九〕「楷」，四庫本作「指」。

〔一〇〕「氣」，四庫本作「器」。

〔一一〕「工」，四庫本作「正」。

〔一二〕「近」，四庫本作「極」。

〔一三〕「貴」，四庫本作「異」。

〔一四〕「寓」，四庫本作「遇」。

〔一五〕「先」，四庫本作「世」。

〔一六〕「骨」，四庫本作「格」。

〔一七〕「官至贈司徒」，四庫本作「官至右丞相」。

〔一八〕「節」，四庫本作「骨」。

〔一九〕「瘦」，四庫本作「性」。

〔二〇〕「流」，四庫本作「徒」。

〔二一〕「體」，四庫本作「勢」。

〔二二〕「維」，四庫本作「尉」。據《新唐書‧藝文志》「曲阿有餘杭校尉丁仙芝、緱氏主簿蔡隱丘、監察御史蔡希周、渭南尉蔡希寂」，希逸官滑南尉，則「維」當爲「緱」之誤，作者誤以希寂爲緱氏主簿。

〔二三〕「格」，四庫本作「骨」。

〔二四〕「迅」，四庫本作「跡」。

〔二五〕「亂」，四庫本作「原」。

〔二六〕「獨爲」，清家文庫本作「猶爲」，四庫本作「猶有」。

〔二七〕「紹」，四庫本作「昭」。

書史會要卷六

宋

都汴梁

太祖，趙氏，諱匡胤，涿州人。仕後周殿前都點檢〔一〕，受禪即帝位，以英武之姿，開文明之運。嘗有所書詩數幅，「天下一統」四大字，處分手札楷書三行傳世，人知寶愛。子孫代以文藻昭回雲漢，有自來矣。

太宗，諱炅，太祖弟。載櫜弓矢，垂意翰墨，真造八法，草入三昧，行書無對，飛白入神。評者又謂行草可逼盛唐，但短於風韻耳。嘗出御府所藏歷代真跡，命侍書王著臨搨刻版禁中，世謂之《淳化閣帖》是也。

真宗，諱恒，太宗子。善書，甚得晉人風度，評者以謂妙在全備八法。

仁宗，諱禎，真宗第六子。天德純粹，無聲色畋游之好，平居時御翰墨，特喜飛白，體勢遒勁，可入能品。

英宗，諱曙，太宗曾孫，濮安懿王子，仁宗立爲子。善書。

神宗，諱頊，英宗子。屬精求治，尤工筆札。

哲宗，諱煦，神宗子。元祐之治爲盛，翰墨亦佳。

徽宗，諱佶，哲宗弟。萬幾之餘，翰墨不倦。行草、正書，筆勢勁逸，初學薛稷，變其法度，自號瘦金書，要是意度天成，非可以陳跡求也。

周[二]恭肅王元儼，太宗第八子。少奇穎，寡嗜欲，惟喜聚書。好爲文辭，頗善[二]王書，工飛白。

吳榮王顥，字仲明，英宗次子。天姿穎異，尤嗜學，好圖書，工飛白。

益端獻王頵，英宗第四子。資表秀拔，眉宇如畫，貫通經傳，留心翰墨，飛白、篆籀，皆造其妙。

冀王惟吉，字國祥，太祖孫。　燕懿王德昭子，好學喜屬文，雅善草隸、飛白。　真宗嘗次爲七卷御製序，命藏祕閣。

慈聖光獻皇后，曹氏，真定人，周武惠王彬之孫，仁宗后。　性慈儉，善飛白，蓋習觀昭陵，落筆得其奧妙，是以筆勢飛動，所書用慈壽宮寶識之。

欽聖憲肅皇后，向氏，河內人。　故宰相敏中曾孫，神宗后。　工行草。

趙惟和，惟吉弟。　雅好學，爲詩頗清麗，工筆札。

趙允寧，字德之，商恭靖王元份子。　性嗜學，尤喜讀唐史，通知近朝典故，工虞世南楷法。

趙仲鸞，濮安懿王允讓孫，官至常州防禦使。　喜翰墨。

趙仲忽，字周臣，宗室也。　能草書，筆法圓美。

趙令穰，字大年，宗室也。　游心經史，戲弄翰墨，尤工草書。　嘗作小草，如聚蚊虹，如撮針鐵，筆遒而法足，觀之使人目力茫然，誠可喜也。

趙士暕，字明發，宗室也。　少好學，喜爲文，書師米芾。

趙子澄，字處度，宗室也。廉介修潔，流落巴峽四十年，善草隸。

李煜，字重光，南唐主景第六子，嗣位稱後主。入朝封違命侯，改封隴西郡公，卒贈太師，封吳王。少聰悟，喜讀書屬文，工書畫。其作大字不事筆，卷帛而書之，皆能如意，世謂「撮襟書」。復喜作顫掣勢，人又目其狀爲「金錯刀」。尤喜作行書，落筆瘦硬而風神溢出，然乏姿媚，或者以謂煜大字如截竹木，小字如聚針釘，似非筆跡所爲。又謂筆跡不減柳誠懸，其亦善評者矣。又謂善書，有筆法五字撅、押、鉤、格、抵，用筆雙鉤，則點畫遒勁而盡善，謂之「撥鐙書」，煜得此法，復增二字曰「導送」。方煜來歸時，藝祖嘗曰：「煜雖有文，只一翰林學士耳。」此亦英偉之氣有以蓋之，故其言如此。

徐鉉，字鼎臣，揚州廣陵人，仕南唐吏部尚書，隨李煜入朝，官至左散騎常侍。當太宗時，直學士院典誥命，稱得體。留心隸書，尤善隸與八分，識者謂自李陽冰之後，續篆法者，惟鉉而已。人跋其書，以謂筆實而字畫勁，亦似其文章，至於篆籀，氣質高古，幾與陽冰并馳爭先。又謂鉉書映日視之，中心有一縷濃墨，至曲折處亦然，乃筆

鋒直下不倒側故耳。嘗奉詔與句中正、葛湍、王惟恭等同校定許慎《說文》，行於世。

鉉自謂暮年方得蠁匾法，識者然之。

徐鍇，字楚金，鉉弟。仕南唐内史舍人，因鉉奉使入宋，憂懼而卒。鍇亦善篆書，以許慎《説文》依四聲譜次爲十卷，目曰《説文解字韻譜》，鉉序其首。鍇又集《通釋》四十篇，暢許氏之玄旨，正陽冰之新義，皆《説文》之羽翼也。

宋綬，字公垂，趙州平棘人。官至參知政事，諡宣獻。作字尤爲時所推右，嘗爲小字正書，整整可觀，真是《黄庭經》《樂毅論》一派之法。國初稱能書者惟李建中與綬二人。建中之字肥而重濁，或爲時輩譏評。至綬則無間言，蓋其書富於法度，雖清臞而不弱，亦古人所難到也。

宋敏求，字次道，綬子，官至龍圖閣直學士。書法温厚清峻，凡當時巨卿，名碣必得敏求字，方以爲榮。

李建中，字德中，其先京兆人。官至司封員外郎、工部郎中，嘗爲殿中丞，掌西京留司御史臺，至今謂之李西臺。居洛中，以林泉自娛。喜篆籀、草隸、八分，於真行尤

精。

觀其字體，初效王羲之，而氣格不減徐浩，當時士大夫得其書，莫不爭藏以爲楷法。作科斗書郭忠恕《汗簡集》以獻，頗見褒美。論者以謂尚有五代衰陋之氣，蓋以其作字淳厚不飄逸致然。

蔡襄，字君謨，興化人，官至端明殿學士，諡忠惠。博古尚氣節，工字學。大字巨數尺，小字如豪髮，筆力位置大者不失結密，小者不失寬綽，至於科斗、篆籀、正隸、飛白、行草、章草、顛草，靡不臻妙，而尤長於行。在前輩中自有一種風味，筆甚勁而姿媚有餘，自珍其書，以謂有翔龍舞鳳之勢，識者不以爲過，而復推爲本朝第一也。論者以謂真行簡劄今爲第一，正書爲第二，大字爲第三，草書爲第四。其確論歟。

蔡京，字元長，與襄同郡而晚出，欲附名閥，自謂爲族弟。擢進士第，官至太師，魯國公，以罪徙死。博通經史，揮灑篇翰，手不停輟，性尤嗜書。初類沈傳師，久之深得王羲之筆意，自名一家。評者謂其字嚴而不拘，逸而不外規矩，正書如冠劍大人議於廟堂之上，行書如貴胄公子意氣赫奕，光彩射人。大字冠絶古今，鮮有儔匹。襄書爲本朝第一，而京與方駕。

蔡卞，字元度，京之弟。與兄同年第進士，官至檢校少保，諡文正。高宗追貶單州團練使。自少喜學書，初爲顏行，筆勢飄逸，但圓熟未至，故圭角稍露，自成一家。亦長於大字，厚重結密，如其爲人。

米芾，字元章，初居太原，後爲襄陽人。芾徙吳，以母侍宣仁后藩邸舊恩，歷官至禮部員外郎，知淮陽軍。博文尚古，性好潔，世號「水淫」。違世異俗，每與人迕，人又名「米顛」。偉岸不羈，口無俗語，頎然束帶一古君子，善屬文，不蹈襲一字。崇寧間除書畫兩學博士，隸法師宜官，晚年出入規矩，深得意外之旨。自謂善書者只得一筆，我獨有四面，識者然之。當時名世之流評其人物，以謂文則清雄絕俗，氣則邁往凌雲，字則超妙入神。然異議者謂其字神鋒太峻，有如強弩射三十里，又如仲由未見孔子時風氣。其爲論或如此。且類多行書，世亦罕及。

效王羲之，篆宗史籀，頗厭士論，又詔作《黃庭》小楷《千文》以進，旋加褒美。大抵書

蘇洵，字明允，號老泉，眉州人。官至秘書省校書郎，贈光祿寺丞。後生望風內謁，世稱老蘇先生，工書，法律不足，氣韻有餘。蜀人本不能書，元祐間，軾始以字畫

名世，其流雖出於晉唐，其實已濫觴於洵之泉源矣。

蘇軾，字子瞻，號東坡居士，洵之子。官至端明、翰林侍讀兩學士，贈太師，諡文忠。高名大節，照映今古，又以翰墨妙天下。少時規模徐浩，筆圜而姿媚可喜，中年喜臨顏真卿真行，造次爲之，便欲窮本，晚年乃喜李邕，其豪勁多似之。黃庭堅云：「東坡字字可珍，委頓人家蛛絲煤尾敗篋中數十年後，當有并金懸購者。」又云：「東坡書浙東西士大夫無不規模，頗有用意精到，得其仿佛。至於老年下筆，沈著痛快處，遂無一筆可尋。」

蘇轍，字子由，號潁濱遺老，軾之弟。與兄同登進士科，由尚書右丞進門下侍郎，諡文定。書瘦勁可喜，風味絕高，真可以兄弟東坡。然特少雍容氣象[三]，當是捉筆甚急而腕著紙故耳。

黃庭堅，字魯直，號山谷道人，洪州分寧人，官至吏部員外郎。工正楷、行草，楷法妍媚，自成一家，草書尤奇偉。嘗自云：「余極喜顏魯公書，時時意想爲之，筆下似有風氣，然不逮子瞻遠甚。子瞻爲余臨寫魯公十數紙，乃如人家子弟，雖老少不類，

然皆有祖父風骨。」又云：「嘗觀漢時石刻，篆韻頗得楷法。」又云：「學書三十年，初以周越爲師，故二十年抖擻俗氣不脫。晚得蘇才翁、子美書觀之，乃得古人筆意。其後又得張長史、僧懷素、高閑墨跡，乃窺筆法之妙於夔道舟中，觀長年蕩槳，群丁撥櫂，乃覺少進，意之所到，輒能用筆。」

石延年，字曼卿，本幽州人，其祖徙居宋城。官至太子中允、秘閣校理。跌蕩不羈，劇飲尚氣節，文詞筆墨照映流輩，正書入妙品。尤喜題壁，不擇紙筆而得如意。初沿汴而東，繫舟泗水龜山下，佛祠釋子以題殿榜爲請，乃爲劇飲，卷氊濡墨，作方丈字，人以爲絕筆。異時范仲淹誄之曰：「延年之筆，顏筋柳骨，散落人間，實爲神物。」其爲名流推許如此。

陸經，字子履，越人，官至集賢修撰。善真行書，前輩高文必求經書，故經之石刻殆遍天下。然多作正書，其典嚴以規矩自窘，譬之椎魯如參，厚重如勃，不失爲盛德君子。

王子韶，字聖美，浙右人，官至秘書少監。宿學醇儒，知古今。方王安石以字書

行於天下，而子韶亦作《字解》二十卷，大抵與安石之書相違背。喜作正書，至於三過筆，真可以挂萬鈞之重，蓋其宗褚遂良、顏真卿，而暮年自變爲一家耳。

蘇舜欽，字子美，號滄浪翁。其先世居梓州，後爲開封人，官至集賢校理監，進奏院。少慷慨有大志，工行草，用筆沈著不凡，端勁可愛。評書之流謂入妙品，當時殘章片簡傳播天下，美其翰墨者有花發上林、月滉淮水之語。

蘇舜元，字才翁，舜欽兄，官至尚書度支員外郎。爲人精悍任氣節，歌詩亦豪健。善篆籀，亦工草字，筆簡而法足，書名與舜欽相後先，蓋是下筆處同一關鈕也。

王安石，字介甫，號半山，本撫州臨川人，後居金陵。官至丞相，封荊國公，諡曰文，追封舒王。凡作字，率多淡墨疾書，初未嘗略經意，惟達其辭而已，然而使學者盡力莫能到。評者謂得晉宋人用筆法，美而不夭饒，瘦而不枯瘁。黃庭堅云：「荊公率意而作，本不求工，而蕭散簡遠如高人勝士，敝衣破履行乎大車駟馬之間，而目光已在牛背矣。」

劉正夫，字德初，三衢人。登進士第，官至少宰，贈太師，諡文憲，謇謇有大臣節。

平日喜學書，多作行法，好與人論字。所書字間有被旨承命爲碑刻者，以是傳於世者

絕少，晚年間作逸字。

周越，字子發，或字清臣，淄州人，官至主客郎中。天聖、慶曆間以書顯，學者翕

然宗之。落筆剛勁沈著，字字不妄作，然而真行尤入妙，草字入能也。越之家，昆季

子姪無不能書者，亦其所漸者然耶。

杜衍，字世昌，越州山陰人。擢進士甲科，官至太師，祁國公，謚正獻。廉潔自

刻，考其大節，偉如也。好翰墨，至暮年以草書爲得意，喜與埒蘇舜欽論書。韓琦嘗

以詩謝其書云：「因書乞得字數幅，伯英筋骨羲之膚。」其爲當時所重如此。史謂正

書、行草皆有法，然以筆跡考之，真行則非所長。

于琮，毗陵人。善隸，書學魏《受禪表》，深得其行筆意。

錢俶，字文德，吳越武肅王鏐之孫，文穆王元瓘之子。初，元瓘有子曰佐，嗣位，

是爲忠獻，未幾而俶特以弟繼其昭穆，入朝封秦王，謚忠懿。方浙右富庶，登豐之久，

上下無事，惟以文藝相高，故俶尤喜書，善顚草，其斡旋盤結不減古人。太宗評其書，

謂可入神品。

錢惟治，字和世，吳越廢王倧之長子，官至檢校太師。善草隸，尤好二王書。嘗曰：「心能御手，手能御筆，則法在其中矣。」家藏書帖圖書甚多，太宗知之，嘗謂近臣曰：「錢俶兒侄多工草書。」因令翰林書學。賀丕顯詣其第，遍取視之，曰：「諸錢皆效浙僧亞栖之跡，故筆軟弱，獨治爲工耳。」

錢惟演，字希聖，忠懿王俶之子。官至同中書平章事，謚文僖。文辭清麗，於書無所不讀，家儲文籍侔秘府，書帖亦平平。

錢昱，字就之，忠獻王佐之長子，官至郢州團練使。善筆札，工尺牘，太宗嘗取觀而賞之。

錢易，字希白，吳越廢王倧之子。俶歸朝，群從悉補官，易與兄昆不見錄，遂刻志讀書，舉進士，官至左司郎中、翰林學士，偈直未滿，卒。善[四]尋丈大字及行草。

錢昆，字裕之，易之兄。舉進士，官至右諫議大夫，以秘書監老於家。能詩，善草隸書。

錢勰，字穆父，易之孫，風骨明秀，如圖畫中人。生五歲，日誦千言，工正草書，正書師歐陽率更，草書筆勢字體，深造王大令閫域，評者以謂可入能品。

錢偬，字智仁，文穆王元瓘養子。建隆初，領彰武節度加使相，性簡儉，書畫皆入能品。

錢惟，字智仁，文穆王元瓘養子。建隆初，領彰武節度加使相，性簡儉，書畫皆入能品。

章得象，字希言，世居泉州。高祖仕閩，遂家浦城。官至鎮安軍節度使、同平章事，封郇國公，諡文簡。善正草篆書，晚年逾妙，一以魏晋諸賢爲則，楷法殊類王逸少，然篆則不若真草也。

章友直，字伯益，文簡公得象族子，公嘗欲以郊恩奏補，辭不願。嘉祐中，詔與楊南仲篆石經於太學，除將作主簿，亦固辭。友直既以此書名世，故家人女子亦莫不知筆法，咄咄逼真。説者云：「自李斯篆法之亡，而得一李陽冰，陽冰之後得一徐鉉，而友直在鉉之門，其猶游、夏云。」米芾評其書云：「友直書如宮女插花，嬪嬙對鏡，自有一般態度。繼其人者誰歟？襄陽米芾也。」

章惇，字子厚，建州浦城人。父俞徙蘇州，官至尚書左僕射，封申國公。作書意

象高古，暮年一以魏晉諸賢爲則，此其正書殊類王逸少。

楊南仲，不知何許人，工篆書。嘉祐中，嘗與章友直篆石經於國子監，甚有法度。

王著，字知微，自言唐相石泉公方慶之後，世家京兆渭南，祖賞入蜀，遂爲成都人。仕蜀爲主簿，入朝累遷翰林侍書，加殿中侍御史。善正書，筆跡甚媚，頗有家法，太宗嘗從學書，黃庭堅以謂著用筆圓熟，亦不易得，如富貴人家子，非無福氣，但病在韻耳。著終侍書而不加學士之名，蓋惜之也。別有翰林學士王著，自是一人。

句中正，字德元，一作坦然。益州華陽人。仕蜀爲泰武軍節度，掌書記，入朝官至屯田郎中。精於字學，古文、篆隸、行草無不工，太宗召對，訪以書法，擢任三館，楷法極可觀。

句希仲，字袞臣，中正子。以進士起家，官至光祿卿。通訓詁，工篆隸，能傳其父學。

孫思皓，皓一作陵。國初孫妃弟。學歐陽率更，書甚得體。

李居簡，官至贊善大夫，直御書院。善草書，凡章草〔五〕、小草點畫皆有法，太宗

甚愛之。

王嗣宗，字希阮，汾州人。官至檢校太傅，謚景莊。工習草書，而不能精。

秦觀，字少游，一字太虛，號淮海居士，揚州高郵人，官至國史院編修官。淹該經術，書法有東晉風度。

張耒，字文潛，楚州淮陰人。登進士第，官至太常少卿，坡門四君子之一人，文名滿天下，而草書飄逸可觀。

郭忠恕，字恕先，洛陽人。仕周為博士，入朝，太宗素知其名，召為國子監主簿。能屬文，工篆隸，而楷法尤精，字書忽廢，幾於中絕，求其如忠恕小楷，不可得也。

李宗諤，字昌武，深州饒陽人。七歲能屬文，以隸書著名，而不免於重濁，故歐陽脩嘗曰：「書之肥者譬如厚皮饅頭，食之未必不佳，而世命之為俗物矣。」此亦有所激而云耳。

張維，蜀人，始為沙門，後反初。尤善王書，絕得懷素之骨。王嗣宗薦之，召試御書院，維自負其能，入院視諸人書，不覺微哂，眾怒排之，止得隸秘閣，為楷法不就，

景德末書《鄭州開元寺新塔碑》，真一時之絕也。

鄭文寶，江表人，官至工部郎中。在江南時師徐鉉小篆，嘗篆《千文》以示鉉，不出一中指甲。鉉嘗曰：「篆難於小而易於大，鄭子小篆，李陽冰不及，若大篆可兼爾。」

李無惑，同安人，官翰林待詔。工篆，得撥鐙法，益勁健端妙，世謂無惑書斯、冰之後未見，其比也。

查道，字湛然，歙州休寧人。舉進士第，官至右司郎中，事母以孝聞。喜親筆硯，始習篆，患其體勢弱，有教以撥鐙法，仍雙鉤用筆，經半年始習熟。而篆體勁直，甚佳。

尹熙古，熙一作希。官翰林待詔。工篆，亦得撥鐙法，而所書爲一時之絕。

高紳，申革，葛湍，皆江東人，皆爲侍書，皆善篆，與李無惑同時，而弗能及也。

王廣微，微一作淵。字才叔，大名成安人，官至龍圖閣直學士。小有才而善附會，師宋綬，作小字有法，英宗嘗令書欽明殿屏。

王臨，字大觀，廣微弟。官至戶部副使，負才氣，議論不阿。小字師宋綬，大字法

石延年，魁梧擁腫，乃以筆力豪壯爲主，然獨少古意耳。

王壽卿，字魯翁，陳留人，祖擇之之外甥。工篆，得李陽冰筆意。黃庭堅亟稱其書法，云非章友直輩所能管攝。朝廷召至京師，使篆《字說》，辭以與王氏之學異，後以命李孝揚，而壽卿終身布衣。

陳晞，畢仲詢，李孝揚，俱工篆，與王壽卿同時而不及也。

文勛，字安國，不知何許人，官至太府寺丞。善論難劇談。其篆畫方嚴勁正，未嘗妄作一筆。蘇軾銘勛字云：「世人篆字，隸體不除。如浙人語，終老帶吳。安國用筆，意在隸前。汲冢魯壁，周鼓秦山。」

文彥博，字寬夫，汾州介休人。官至左僕射，封潞國公，諡忠烈。工書。黃庭堅云：「余嘗謂潞公云：公書極似蘇靈芝。公曰：靈芝墨豬耳。蓋不肯與靈芝爭長。今觀《到洛爲兒子赴許昌帖》，筆勢清勁，真不愧古人。」

韓琦，字稚圭，相州安陽人。舉進士，官至右僕射，封魏國公，諡忠獻，後贈魏郡王。工正書，師顏魯公而頗露芒角。

張次位，官至殿中丞，嘉祐中詔同篆國子石經。

陳堯佐，字希元，其先河朔人，後徙閬中。官至太子太師致仕，諡文惠。少好學，善古隸，自成一家，雖點畫肥重，而筆力端勁，老猶不衰。能為方丈大字，謂之堆墨八分。凡天下名山勝處，碑刻題榜，多公親跡，世或效之，而莫能及也。

陳堯咨，字嘉謨，堯佐弟。官至知天雄軍，贈太尉，諡忠肅。工隸書。

王顧，與陳堯佐同時，善隸書。

楊畋，善隸書。

林伯脩，莆田人，善大字。

胡恢，金陵人，官至華州推官。博物強記，善篆隸。坐法失官十餘年，時韓魏公琦當國，恢獻詩自達，公深憐之，令篆國子監石經，因得復官。

歐陽脩，字永叔，號六一居士，吉州永豐人。舉進士，官至參知政事，贈太子太師，諡文忠。幼穎悟過人，讀書輒成誦，家貧，至以荻畫地學書。好古嗜學，凡周漢以降金石遺文，斷編殘簡，一切掇拾，研稽異同，謂之《集古錄》，因此得古人筆意，遺墨

流傳，遒勁可愛，人皆寶之。

司馬光，字君實，號涑水先生，陝州夏縣人。官至右僕射，贈太師，封溫國公，諡文正。正書不甚善，隸書極端勁，似其爲人。黃庭堅嘗跋公書云：「司馬溫公天下士也，所謂左準繩，右規矩，聲爲律，身爲度者，觀其書猶可想見其風采。」

范仲淹，字希文，其先邠州人，後徙江南，遂爲蘇州吳縣人。舉進士第，官至參知政事，諡文正。內剛外和，性至孝，好施予，置義莊以贍族人，泛愛樂善，士多出其門下。善書。得《樂毅論》，筆意清勁，中有法度，但少肉耳。

楊億，字大年，建州浦城人。七歲能屬文，太宗召試，下筆立成，即授秘書省正字，官至翰林學士，諡曰文。工小楷。

王伯忠，近臣也，善行書。

蔡玠，官至尚書郎，善行書。

唐異其，處士也，善書，世稱與李建中相爲左右。

林逋，字君復，杭州錢塘人。隱居不仕，諡和靖先生。善行書，筆意殊類李建中，

而清勁處尤妙。

唐詢，字彥猷，杭州錢塘人，官至右諫議大夫。讀書好古，尤精翰墨，學歐陽詢，得其仿佛。

唐詔，字彥範，詢之弟。文章氣格高簡疏秀，亦善書。

唐坰，字林夫，詢之子。熙寧間附王安石，官同知諫院。學書知古人筆意，少所許可，甚愛蘇軾書。

李鷟，字顯夫，成都人。官至朝散大夫，以能書名。得真行草三昧，而真尤勝，蘇軾嘗師之。

李時雍，字致堯，號適齋，鷟之子，官至殿中丞。工書，崇寧間與米芾同爲書學博士，嘗對御書「跨鼇」二字，字方及半，宮人以花簪之，不覺滿頭，於是能聲高壓米芾。又嘗以書出外國，敕以絳紗封臂，不被旨不許輒書，能以襟袖濡墨走筆作大字，當時士大夫碑記多時雍父子之手。蓋其結字嫵媚，雖乏遒勁，然亦自成一家。

李時敏，字致道，時雍弟。官至朝請郎，克嗣家聲，尤工大字。

邵餗，字仲恭，丹陽人。官至直龍圖閣，知蘇州。工正行，字體清勁。

高述，丹陽人。潘岐，齊安人。皆有文藝，故其風聲氣格見於筆墨間。時作蘇軾簡筆，或能亂真，遇至鑒[六]則亦敗矣。

文同，字與可，梓州梓潼人。世稱石室先生，又自號笑笑先生、錦江道人。舉進士，稍遷太常博士、集賢校理，知陵州、洋州、湖州。方口秀眉，操韻高潔，善篆隸、行草、飛白。又善畫竹，其筆法槎牙勁削，如作枯木怪石，時自有一種風味，議者謂多縱健而少圖熟。

李公麟，字伯時，號龍眠居士，舒州人。登進士第，官至中書門下後省刪定官、御史檢法。好古博雅，多識奇字，自夏商以來鐘鼎尊彝，皆能考定世次，辨測款識，聞一妙品，雖捐千金不惜。兼綜覽法書，故悟古人用筆意。作書有晋人風格，清勁而妍麗。

薛紹彭，字道祖，長安人。官至秘閣修撰，出爲梓潼漕，自謂河東三鳳後人。書名亞米芾，符祐間號能書。

江休復，字鄰幾，開封陳留人，官至尚書刑部郎中。善隸書，官奉符日，嘗至泰山頂，視秦所刻石處，云：「石頑不可鐫鑿，不知當時何以刻也？其四面無草木而野火不能及，故能若此之久，然風雨所剝，其存者纔數十字而已。」可以知其嗜好也。

葛蘊，字叔忱，能屬文，尤長於詩。又特善書，或以淡墨塵紙戲爲之，假古人之名，聞者以傳，而人莫能辨也。惜其蚤亡，不大顯於世。

王珣，明州鄞縣人。熙寧間上篆書《證宗要略》三卷，命爲御書院祗侯。

周邦彥，字美成，號清真居士，錢塘人，官至秘書監。尤長於歌詞，正書、行書皆善。

蔣之奇，字穎叔，官至同知樞密院事，亦善書。

呂權，福唐人，元豐間工題署書。

陳歸聖，官至秘書丞，能篆書，尤工徑丈大字。

閻蒼舒，正書雄健而有楷則，扁榜尤工。

石蒼舒，字雖有骨氣而失於粗俗。

王昇，字逸老，自號羔羊居士。工草書，殊有旭、顛轉摺態度。宣和間以草書聖經上進，除書録，其書尤爲内庭稱賞。

杜從古，字唐稽，官至禮部郎。宣和中，與米友仁、徐兢同爲書學博士。高宗云：「先皇帝喜書，致立學養士，獨得杜唐稽一人，餘皆體仿，了無神氣。」

李彭，字商老。其字畫有鍾、王之風，自言法右軍之贍麗，用魯公之氣骨，獵奇峭於誠懸，體韻度於凝式。

鄒浩，字志完，號道鄉先生，常州人。官至吏部侍郎，謚曰忠。元符間任諫争，危言讜論，朝野推仰，亦善書。

陳瓘，字瑩中，號了翁，南劍州沙縣人，官至右司員外郎。字畫精勁，蕭散有《蘭亭》典刑。

沈遼，字叡達，號雲巢，錢塘人。官至太常寺奉禮部，以善書稱。王安石、曾鞏師其筆法，王得其清勁，曾得其真楷。登科後游京師，偶爲人書裙帶詞，頗不典，傳達禁中，近幸嬪御服之，遂塵乙覽，後奪官，流永州，徙池州，卒。

張察，字通之，成都人。嘗帥鼎州，以篆名。今成都題榜，往往察之筆也。

徐琰，成都貢士，工篆書。宣和初嘗書「劍南西川」四大字，字身長五尺，雄偉可喜。

吳師孟，字醇翁，官至知夔州。善書。

張商英，字天覺，號無盡居士，蜀州新津人。官至尚書右僕射，謚文忠。長身偉然，姿采如峙玉，喜草書而不求工。

張唐英，字次功，商英兄。第進士，官至殿中侍御史。少攻苦讀書，亦善筆札。

趙霆，官宣德郎，能篆書。

鮑慎由，官宣德郎，能行書。

滕中，官承議郎，能草書。

劉瑗，官武勝留後，能隸書。

董儲，密人。善書，蘇軾謂近世亦少其比。

劉燾，字無言，溫陵人，以草書名世。晚年雖用筆圓熟，然乏秀氣。黃庭堅《題續

法帖》云：「劉燾箋題便不類今人書，使之春秋高，江東又出一羊欣、薄紹之矣。」

朱服，紹聖元年召試中書舍人，上曰：「服文詞可采，書札亦工。」

晁迴，字明遠，世為澶州清豐人，徙家彭門，官至禮部尚書，諡文元。性樂易寬簡，書法楷正，為時推重。

葛琦，字叔寶，紹聖間長於草書。

杜介，善草書，清爽圓媚，誠精絕也。

雷太簡，字簡夫，工書。自云：少年時學王右軍《樂毅論》、鍾東亭《賀平賊表》、歐陽率更《醴泉銘》、褚河南《聖教序》、魏庶子《郭知運碑》、顏太師《家廟碑》，後又見顏行書《馬病帖》、《乞米帖》，苦愛重之，但自恨未及其自然。近刺雅安，晝臥郡閣，因聞平羌江瀑[七]漲聲，想其波濤翻翻，迅駛掀撝，高下慼逐奔去之狀，無物可寄其情。遽起作書，則中心之想出筆下矣。

翟靜叔，能草書。嘗有跋米芾游金山龍游寺題名後草書三行，刻之石，筆札駸駸逼古人。

翟耆年，字伯壽，能清言，工篆及八分。

王仲蕤，字豐父，官通議大夫。有風采，善詞翰。

王鞏，字定國，魏州人。工書小草，頗有高韻。雖不逮古人，亦可傳於世也。

范文度，能書，有模本《蘭亭記》，歐陽脩以為蔡君謨。以書名當世，其稱「范君」，不為誤矣。

黃伯思，字長睿，別字霄賓，號雲林子，邵武人，官至秘書郎。天資警敏，長於考古，正行、草隸書皆精。初仿歐、虞，後乃規摹鍾、王，筆勢簡遠，有魏晉風氣。尤精小學，凡字書討論備盡。劉夢得云：「長睿好古善隸，楷法能得古人用筆意。」

許采，字師正，吳興人，字畫規模鍾繇[八]，殆窺其妙。

陳昱，官至寺丞。少好學，嘗於父伯脩枕屏效米芾筆跡，書杜甫詩。一日芾過伯脩，見而驚焉，因授以作字提筆法。

趙竦，字子立，官水曹，文章翰墨皆見重於前輩。

柳淇，學書《中興頌》，筆力雖未絕勁，而間架已方嚴矣。

李康年，字樂道，江夏人，好古博雅，而小篆尤精。黃庭堅謂康年晚寤籀篆，下筆自有可喜，直木曲銑，得之自然，秦丞相斯、唐少監陽冰，不知去樂道遠近也。

杜庭之，善書。蘇軾云：「杜庭之書，世所貴重。」

程嗣昌，字孺臣，中山博野人。少喜學書，自謂獨得古人用筆之妙。嘗評近代能書者，曰：「蘇才翁書，筆勢遲怯。蔡君謨但能模學前人點畫，及能草字而已。周子發書，妙出前輩。至於草書，殊未得自悟之意；古人自悟者，惟張旭與余而已。」

張友正，字義祖，陰城人。自少學書，嘗居一小閣上，杜門不治它事，積三十年不輟，遂以書名。神宗評其草書爲本朝第一。

吳皖，江南人，大隸題榜有古意。

何籀，信安人。以隸書知名，嘗書上饒令顧君祠記，識者以爲非漢人不能爲也。

袁液，字仙夫，貴戚子姓，而好學，趣尚不凡，工書。

張閱道，善真草，亦矯然自成一家風範。

唐希雅，嘉興人，書學李煜金錯刀法。

慎東美，字伯筠，工書。王逢原贈之詩曰「鐵索急纏蛟龍僵」，蓋言其字之老勁也。

韓璠，字景文，開封人，獻蕭公絳之孫。風采環潤，字畫遒媚。

杜仲微，作隸書。漢隸碑刻，歲久風雨剝落，故其字無復鋒鋩。仲微乃用禿筆作隸，自謂得漢刻遺法，豈其然乎？

仲翼，官至太府寺丞，善飛白、草書。

劉次莊，字中叟，崇寧中爲御史。有書名，工正行草，筆法出王大令、褚河南，而能兼采群書爲一家，行草差劣。卜築於淦水之濱、東山之麓，所謂戲魚堂是也。臨摹古帖，最得其真，凡草聖不可讀者以小楷譯之。張舜民評其書謂如紅蓮新折，潤之以風雨。

潘師旦，官尚書郎。模刻官帖，骨法清勁，今《絳帖》是也。

沈文旭，大中祥符間爲太子右贊善大夫，善大字。

劉澤，閩人，善大字，嘗書「萬安橋」三字在海石上，徑三尺許，有隼尾存筋之法。

時蔡襄造橋，不自書，則澤書可知矣。

王惟恭，不知何許人。工篆，嘗與徐鉉等奉詔校定許慎《說文》，行於世。

黃公孝，仁宗朝官至太常博士，有詩名，書師王右軍。

徐易，海州人，能篆隸。

安宜之，長安人，工楷書。

夏竦，字子喬，江州德安人。官至樞密使，封英國公，進封鄭國公，贈太師、中書令，賜諡文正，以言者改諡文莊。

晏殊，字同叔，撫州臨川人。官至同平章事，諡元獻。資性明敏，多識古文，學奇字，至夜以指畫膚。

包拯，字希仁，廬州合肥人。官至樞密副使，諡孝肅。

張齊賢，字師亮，曹州冤句人。官至右僕射，諡文定。

富弼，字彥國，河南人。官至左僕射，韓國公，諡文忠。

唐介，字子方，江陵人，官至參知政事，贈禮部尚書，諡質肅。

劉摯，字莘老，永靜軍東光人。官至右僕射，諡忠肅。

韓絳，字子華，其先真定靈壽人。徙開封之雍丘，忠獻公億之子，官至司空檢校太尉致仕，康國公，謚獻。

韓維，字持國，絳之弟，官至學士承旨。

石介，字守道，號徂徠先生，兗州奉符人。官至太子中允，直集賢院。

趙抃，字閱道，衢州西安人。官至參知政事，贈太子少師，謚清獻。

滕元發，字達道，東陽人。官至龍圖閣學士，知揚州，謚章敏。

楊傑，字次公，號無爲子，無爲人，官至禮部員外郎。

賀鑄，字方回，號慶湖遺老，衛州人，官至倅太平州。

沈括，字存中，錢塘人，官至光祿少卿。

毛滂，字澤民，號東堂。元祐中蘇軾守杭日，滂爲法曹。

劉涇，字巨濟，簡州陽安人，官至職方郎中。

韓駒，字子蒼，號牟陽，仙井監人，官至中書舍人。

曾鞏，字子固，人稱曰南豐先生，建昌軍南豐人，官至中書舍人。

范祖禹，字淳甫，一字夢得，成都華陽[九]人，官翰林學士。

李之儀，字端叔，號姑溪，滄州無棣人，官至通判原州。

張舜民，字芸叟，號浮休居士，邠州人，官右諫議大夫。

蘇幼學，字行之，溫州瑞安人，官至中書舍人。

劉攽，字貢父，臨江新喻人，官至中書舍人。

右自晏殊至此，并擅豪翰，其跡雜見《群玉堂法帖》中。按：《帖》凡十卷，元係安邊所申發朝廷，以著庭東廊爲庫架設之，榜曰「群玉石刻」，著作佐郎傅行簡書。

嘉定元年三月，秘書少監汪逵改建室屋以藏，名曰「群玉堂」。

宋祁，字子京，安州[一〇]安陸人，後徙開封之雍丘。元獻公庫之弟，官至翰林學士承旨，謚景文。

呂夷簡，字坦夫，先世萊州人，後徙壽州。官至太尉致仕，謚文靖。

向敏中，字常之，開封人。官至左僕射，謚文簡。

邵雍，字堯夫，其先范陽人，徙家河南。其居曰安樂窩，自號安樂先生。嘉祐詔

求遺逸，留守以雍應詔，授將作監主簿，後復舉逸士，補潁州團練推官，皆固辭乃受命，竟稱疾不之官。卒，贈秘書省著作郎，賜謚康節。

楊邦乂，字希稷，吉州吉水人，官至翰林學士，謚忠襄。

蘇頌，字子容，泉州南安人，徙潤州丹陽縣，官至右僕射，贈司空。

龐籍，字醇之，單州武城人，官至右僕射，謚莊敏。

趙挺之，字正夫，密州諸城人，官至左僕射，謚清憲。

陳靖，字道卿，興化軍莆田人，官至太常少卿。

孔文仲，字經父，臨江新喻人，官至中書舍人。

胡宿，字武平，常州晋陵人，官至樞密，謚文恭。

右自宋祁至此皆工筆札，其跡雜見《鳳墅續法帖》中。　按：帖凡二十卷，石刻藏吉州鳳山書院，乃曾宏父所集者。

蘇庠，字養直，號後湖，元豐中居廬山，召不起。胸中本無軒冕，是以風神筆墨皆自瀟散。

一七二

王曾，字孝先，青州益都人，鄉貢試、禮部廷對皆第一。官至左僕射，封沂國公，諡文正。書畫皆合格。

王洙，字原叔，應天宋城人，官至翰林學士。少聰悟博學，通篆隸書。

梁鼎，字凝正，益州華陽人，官至判西京留司御史臺。偉姿貌，有介節，工篆籀、八分。

劉筠，字子儀，大名人。舉進士，官至集賢院學士，贈右僕射，諡文恭。好學有文，善筆札。

邵必，字不疑，丹陽人。舉進士，官至龍圖閣直學士，知成都。善篆隸。

陶穀，字秀實，邠州新平人，官至戶部尚書，贈右僕射。博通經史及諸子佛老，多蓄法書名畫，善隸書。

鄭諶，字本然，不知何許人，草書有晉光之遺則。

吳元輔，字正臣，并州太原人，官至定州鈐轄。善筆札。

宋湜，字持正，京兆長安人。官至給事中，充樞密使，諡忠定。風貌秀整，筆法遒

媚，書帖之出，人多傳效。

周起，字萬卿，淄州鄒平人。官至知汝州，贈禮部尚書，謚安惠。家藏書至萬卷，能書。集古今人書，并所更體法，爲《書苑》十卷。弟超官至主客郎中，亦能書。

蘇易簡，字太簡，梓州銅山人。官至知陳州，贈禮部尚書。風度奇秀，能筆札。

趙安仁，字樂道，河南洛陽人。官至御史中丞，謚文定。生而穎悟，幼時執筆能大字，及長，善楷隷。

高繼宣，字舜舉，瓊之子。家世燕人，後居濠州，官至眉州防禦使。知讀書，工筆札。

韓溥，京兆長安人，官至司門郎中。少俊敏，縉紳推重之，尤善筆札，人多藏其尺牘。

姚鉉，字寶之，廬州合肥人。太平興國進士，官至起居舍人，京東轉運使。雋爽頗尚氣，文辭敏麗，善筆札。

宗翼，蔡州上蔡人。篤孝恭謹，好學強記，經籍一見即能默寫。學歐陽、虞、柳

書，皆得其楷法。

孟玄喆，字遵聖，西蜀昶子。官至泰寧軍節度，封滕國公。幼聰悟，善隷書。

高燾，字公垂，號三樂居士，沔州人，篆隷、飛白皆造妙。

李行簡，字易從，同州馮翊人。中進士第，官至右諫議大夫，集賢院學士，改給事中。家貧，刻志於學，聚木葉學書，筆法遒勁。

李瑋，字公炤，錢塘人。尚仁宗女兗國公主，官至駙馬都尉，平海軍節度使。善章草、飛白、散隷。

任誼，字才仲，洛陽人，官至澧州通判。隷書學蔡邕。

劉松老，字榮祖，涇之子。書學米芾。

王逸民，永康導江人，初爲僧，名紹祖。書學黃庭堅。

丁晞顔，字令子，書畫皆精。

滕茂實，字秀穎，吳人。初名棵，登政和第，徽宗改賜今名，官至太學正。善篆。

鍾離景伯，字公序，善書。

鍾離權，不知何時人，間出接物，自謂生於漢而唐呂嵒於吾執弟子禮。雙髻跣足，睥睨物表，自稱天下都散漢，又稱散人。嘗草其所爲詩，字畫飄然，有凌雲之氣，非凡筆也。亦録詩寄王鞏，多論長生金丹事。終自論其書以謂學龍蛇之狀，識者信其不誣。

种放，字明遠，號雲溪醉侯，河南洛陽人。累拜工部郎中，卒贈尚書。書跡有晋人風氣。

蒲云，漢州綿竹人。幼有方外之趣，布裘筇竹游山野間，類有道之士，尤喜翰墨。作正書甚古，嘗以雙鉤字寫《河上公注道德經》，筆墨精細，若游絲縈漢，孤煙裊風，連綿不斷。或一筆而爲數字，分布匀穩，風味有餘，覽之者令人有凌虛之意。

張有，字謙中，吳興人，隱於黄冠。善篆書，法甚古，有所撰《復古編》行於世。張徵云：「昔人作篆如李承相、李少監、徐騎省，皆寫篆，非畫篆，是故用工至易，如神行乎中。至陳晞、章友直、文勛輩，縈豪泄墨，如坛〔二〕如畫，是故筆癡而無神。近世吳興張有用寫篆法，神明意用，到昔人波瀾，《復古編》出，而晞輩廢矣。」

內臣岑宗旦，字子文，開封人。慶曆初以父遺表通籍璧門，然趣向高遠，不苟合取容於世，故終九品官，而無遺恨。嘗取古之善書者，自漢迄唐凡十有一人，爲論以評其書曰：「張芝如班輸構堂，不可增減。鍾繇如盛德君子，容貌若愚。語其衆妙，足以爭造化者，羲之也。較其父風，但恨乏天機者，獻之也。世南潛心羲之，蓋若顏子之亞聖。徐浩比肩伯儒，有類仲由之勇態。歐陽詢得其正，故如廟堂衣冠，不失動靜。柳公權得其勁，故如轅門列兵，森然環衛。懷素之閑逸，故翩翩如真仙。真卿之淳謹，故厚重如周勃。至若李邕，則舉動不離規矩，而有虧適通變之道焉。」此皆其自得於心，積學於外，而其吐論所以不愧古人者歟？然宗旦作字尤善行書，但銀鉤蠆尾，脫去姬媚，規模點畫，當是蘇舜欽之亞，顧筆力亦窮於此矣。

內臣楊日言，字詢直，開封人。喜經史，工篆隸、八分。

荊國大長公主，太宗女。幼不好弄，喜圖史，能爲歌詩，善筆札。

魏國大長公主，英宗第二女，嫁左衛將軍王詵。好讀古文章，工筆札。

越國夫人王氏，端獻王頵之室，作篆隸有古法。

和國夫人王氏，宗室趙仲軏室，能詩章，善字畫。

徐氏蘊行，自號悟空道人，臨川蔡教授誽之母。學虞世南書，得楷法。多手鈔佛書。

章氏煎，友直之女，工篆書，傳其家學。友直執筆自高壁直落至地，如引繩，而煎亦能如其父，以篆筆畫棋局，筆筆勻正，縱橫如一。

徐氏清，字靜之，蓬萊女官也。下西里王氏詩作謝體，書效黃庭堅，妍妙可喜。

陳无己詩云：「蓬萊仙子補天手，筆妙詩清萬世功。肯學黃家元祐腳，信知人厄匪天窮。」

朝雲，字子霞，姓王氏，錢塘人，蘇軾之侍妾。敏而好義，學軾楷書，頗得其法。

英英，姓王氏，楚州官妓也。學顏魯公書。蔡襄教以筆法，晚年作大字甚佳。梅堯臣贈之詩曰：「山陽女子大字書，不學常流事梳洗。親傳筆法中郎孫，妙盡蠶頭魯公體。」

楚珍，不知姓，本彭澤娼女，草篆、八分皆工。董史云：「家藏長沙古帖，褾(二)

簽皆其題署。宣和間有跋其後者曰：『楚珍蓋江南奇女[一三]子，初雖豪放不群，終以

節顯。』吾嘗見其《過湖詩》清勁簡遠，有丈夫氣，故知此人胸中不凡。」

馬�515，徐州營妓也，性惠麗。蘇軾守徐曰，甚喜之，能學軾書，得其仿佛。軾嘗書

《黃樓賦》未畢，515竊效書「山川開合」四字，軾見之大笑，略爲潤色，不復易之，今碑

四字乃515筆也。

道士陳景元，字太虛，號碧虛子，建昌南城人。喜讀書，至老不倦。嘗與蔡卞論

古今書法，至歐陽詢則曰：「世皆知其體方而莫知其筆圓。」下頗服膺。生平不欲草

字，惟喜正書，大抵祖述王羲之《樂毅論》、《黃庭經》，下逮詢《化度寺碑》耳。故於古

人法度，粗已贍足。

道士任玄能，江南人，工篆。

司馬鍊師，善大篆及楷。

釋法暉，政和二年天寧節，以細書經塔來上。作正書如半芝麻粒，寫佛書十部，

曰《妙法蓮華經》、《楞嚴經》、《維摩經》、《圓覺經》、《金剛經》、《普賢行法經》、《大

悲經》、《佛頂尊勝經》、《延壽經》、《仁王護國經》，自塔頂起以至趺坐，層級鱗次，不差豪末，恍然如鬱羅蕭臺，突兀碧落。說者謂作此字時，取竁密室，正當下筆處，容光一點明而不耀，故至細可書。然其字累數百萬不容脱落，而始終如一，亦誠其心則有是耶。

釋希白，字寶月，號慧照大師，長沙人，作字有江左風味。慶曆中嘗以《淳化閣帖》模刻於潭之郡齋。

釋穎彬，廬山人，善王書。

釋茂蔣，廬山人，善王書。

釋夢貞，關右人，善柳書。

釋苑基，浙東人，善顏書。

釋惠崇，壽春人，善王書。

言法華，工書，蘇軾嘗云：「僕書作意便仿佛似蔡君謨，得意便似楊風子，更放則似言法華矣。」

都錢塘

高宗，諱構，徽宗第九子。善真行草書。天縱其能，無不造妙，嘗言：「學書惟視筆法精神，朕得王獻之《洛神賦》六行，置之几間，日閱數十過，覺於書有所得。」又言學書必以鍾、王爲法，然後出入變化。李心傳以謂思陵本敦黃庭堅書，後以偽豫遣能庭堅書者，爲間改從右軍。或云初學米芾，又輔以六朝風骨，自成一家。

孝宗，諱眘，太祖宗派秀王之子。入繼大統，敷文德，求民瘼，明賞罰，惜名器，書有家庭法度。

光宗，諱惇，孝宗第五子，亦能書。

寧宗，諱擴，光宗長子。臨下以簡，御衆以寬，省刑薄賦。書學高宗。

理宗，諱昀，寧宗侄。尊尚道學，崇重士類，其書亦從高宗家法中來。

度宗，諱禥[一四]，理宗侄，福王與芮子。是時權臣持國，帝擁虛器而已，書法體製不失家教。

憲聖慈烈皇后吳氏，開封人，吳宣靖王近之女，高宗后。博習書史，妙於翰墨，帝

嘗書六經賜國子監刊石，稍倦即命后續書，人莫能辨。

恭聖仁烈皇后楊氏，寧宗后，忘其里氏，或云會稽人。楊次山者，亦會稽人，后自

謂其兄也。少以姿容選入宮，頗涉書史，知古今，書法類寧宗。

景獻太子詢，燕王九世孫希懌之子。官至保寧軍節度使，臨川郡王，謚莊靖，書

法學高、孝兩朝。

趙子晝，字叔問，宗室也。醞藉該洽，蓄書近萬卷，多所親校，過江篆字爲第一。

趙必𪩽，字伯暐，號庸齋，宗室也。官至奏院宗丞。善隸楷，作《續書譜辨妄》以

規姜夔之失。

米友仁，字元暉，小字虎兒，芾之子，官至兵部侍郎。力學嗜古，善書，黃庭堅嘗

戲之，詩云：「虎兒筆力能扛鼎，教字元暉繼阿章。」心畫之妙得於家傳，父作子述，識

者謂宋之有元章、元暉，猶晋之有羲之、獻之。或謂作斜弩之筆，一字皆成橫欹之勢，

此效父體而用心太過耳。

吳説，字傅朋，錢塘人。高宗謂「紹興以來，雜書游絲，書惟錢塘吳説」。説知信州日，朝辭，上謂曰：「朕有一事每以自慊。卿書九里松牌甚佳，向日書易之，終不迨卿所書，當令仍舊。」是日降旨，俾根尋舊牌張挂，説之見重於高宗如此。

洪适，字景伯，號盤洲，鄱陽人。官至右僕射，謚文惠。篤好漢隸，有《隸纂》、《隸釋》、《隸韻》，皆盡漢刻之本末矣。

徐兢，字明叔，號自信居士，歷陽人，鉉之後。自題「保大騎省世家」，宣和間嘗爲書學博士，渡江仕高宗朝，工篆法，以李斯爲本。張孝伯謂兢書筆力奇古，其沈著處不異鑴刻，若非豪楮所能成。且復陶鎔醞釀，變入小篆，離析偏旁，吻合制字來意，縱橫馳騁，其用無窮。

徐林，字稚山，兢之兄。

徐琛，兢之弟。并以篆名家。

徐蔵，字子禮，號自覺居士，林之子。工篆隸，篆宗家學，隸學《逢童子碑》。

張守，字全真，常州人。高宗朝參知政事，字畫圓熟流美，世不多見。

陳恬，字叔易，陽翟人，爲秘書省校書郎。後棄官，卜築嵩、華間，號澗上丈人，

能書。

王利用，字賓王，潼川人，舉進士第，官至夔憲。工書畫，高宗特愛其書。

汪藻，字彥章，饒州德興人，官至翰林學士。博極群書，手不釋卷。工小篆。

康與之，字伯可，號順庵，中州人。南度初，以文辭待詔金馬門，學字於陳恬，有書傳於世。

陸游，字務觀，號放翁，會稽人，官至寶章閣待制致仕。才氣超邁，尤長於詩，筆跡飄逸。

向子諲，字伯恭，號薌林，臨江人，官至戶部侍郎。書跡傳世，人多寶之。

王安中，字履道，號初寮。書法精俊。

劉岑，字季高，能草書，縱逸而不拘，蓋有自得之趣。

薛尚功，字用敏，錢塘人。官至僉書，定江軍節度判官廳事。善古篆，尤好鐘鼎書，有《鐘鼎彝器款識》二十卷，及《鐘鼎韻》七卷，行於世。

吳琚，字居父，號雲壑，汴人。憲聖皇后侄，大寧郡王益之子，官至進安節度使。

進少保，謚獻惠，世稱吳七郡王。性寡嗜好，日臨古帖以自娛，字書類米芾，以詞翰被遇孝宗，大字極工。

蔣粲，字宣卿，紹興間戶部侍郎，敷文閣待制。善行書，亦長於大字，皆有韻度，得古人用筆意。大者徑尺，小者如蠅頭，怪奇偉麗，獨步一時，議者以粲書圓媚縝密，然少蕭散。

胡世將，字承公，常州晉陵人，官至端明殿學士。嘗類集古今石刻爲若干卷，名曰《資古錄》。所書《鐵柱銘》刻於延真宮，邦人習書多取爲楷則。

單夔，官至侍從。仿唐八分，方勁有體，蓋積習之能，非不知而作者。嘗帥豫章，故書跡間有存焉。

單煒，字炳文，號定齋居士，沅陵人。以武舉得官，仕至路分。博學能文，於訂考法書尤精，字畫遒勁，得二王法度。

司馬括，字子開，文正公光之後。寓居豫章，頗長於隸，亦善行狎。

張孝祥，字安國，號于湖，歷陽烏江人。讀書一過目不忘，下筆頃刻數千言。紹

興中廷對第一，御覽試策，有詞翰俱美之褒，官至顯謨殿直學士，篆書極工，大字亦佳。　楊萬里謂安國書甚真而放。

胡珵，字德輝，書學鍾繇。

朱昌齡，書亦佳。

范成大，字至能，號石湖居士，吳郡人。擢紹興進士第，官至資政殿大學士。少高放，以能書稱，字宗黄庭堅、米芾，雖韻勝不逮，而遒勁可觀。

魏了翁，字華甫，臨邛人。登進士第，官至贈太師，封秦國公，謚文靖，學者稱鶴山先生。善篆，不規規然繩尺中，而有自然之勢，嘗以篆法寓諸隸，最爲近古。

魏克愚，字明己，號靜齋，了翁之子。亦工篆。

王埜，字子文，婺州金華人，官至端明僉樞密院。善楷隸行草，小楷深入率更戶庭。　大字難爲結密，而埜獨有餘，且有位置。　漕江西日，遍易諸處扁榜，而以己書張之。

周頌，乃益公之後，嘗倅洪。　其書清勁，復工扁榜大字。

虞似良，字仲房，號橫溪，自稱寶蓮山人。吳郡餘杭人，官至監左藏東庫。善篆隸，隸法尤工。家徒四壁，藏漢刻數千本，心慕手追，盡得旨趣。其分析波畫，正是偏傍，各有根據，大至數尺，小至蠅頭，無不能也。亦能古文奇字。

謝諤，字昌國，號艮齋，清江人。書法似蘇軾而少變其體，大抵窘於舒放，然自成一家，執筆如捉賊，此或近之。

揚无咎，字補之，號逃禪老人，又號清夷長者，清江人，後寓豫章。高宗朝，以不直秦檜，累徵不起。書學率更，小變其體，江西碑碣多无咎書，小字尤清勁可喜。嘗自題所藏《邕禪師塔銘》後云：「予於率更爲入室上足。」

甘叔異，字同叔，豫章人。爲人豪放，不區區拘引繩墨，以學問稱雄一郡。行書學米芾，草書學黃庭堅。

姜夔，字堯章，號白石道人，鄱陽人。能詩文，書法迴脫脂粉，一洗塵俗，有如山人隱者，難登廟堂。嘗著《續書譜》一篇，以繼孫過庭之作，頗造翰墨閫域。

杜良臣，字子卿，豫章人。學問該洽，以小篆見重一時。筆法精妙，考究古學

為詳。

牟益，字德新。晚年喜篆書，深究古文，嘗取《詛楚》、《石鼓》、《鐘鼎》等文，為《辨證》一編，以糾前時釋文之誤。

曹士冕，字端可，昌谷之後。博參群書，服膺《蘭亭》。

張即之，字溫夫，號樗寮，歷陽人，參政孝伯之子，官至直秘閣致仕。以能書聞天下，特善大字，為世所重。

陳讜，字正仲，興化人。官至尚書，與張即之同時，并以書名。

劉震孫，字長卿，號朔齋，中州人。善大字，尤有位置。

袁坰，字季野，豫章人。學率更書，亦遒媚可愛，但乏氣骨耳。

張鎰，字季萬，本北人，居滁州，善草書。

祝次仲，字孝友，太末人，善草書。

姚敦，字公儀，江左人，潛心篆學，得前古遺意。

鄭元秀，善隸書。

李肩吾，字子我，號蟚州，魏文靖公門人。能書，取隸、楷之合於六書者，作《字通》行於世。

朱熹，字元晦，一字仲晦，徽州婺源人，後寓崇安，又徙建陽之考亭。中紹興進士第，官至煥章閣待制，贈太師，封徽國公，謚曰文，學者稱之曰晦庵先生。熹登第五十年，仕於外者僅九考，立朝纔四十日，簞瓢屢空，晏如也。善正行書，尤工大字，嘗評諸家書以謂：「蔡忠惠以前皆有典刑，及至米元章、黃魯直諸人出來，便自欹斜放縱，世態衰下，其為人亦然。」

劉克莊，字潛夫，號後村，興化人。官至尚書，謚文定，書跡亦佳。

鄭僑，字惠叔，號回溪，興化人。狀元及第，官至參知政事，贈太師，封郇國公，謚忠惠。善行草，著《書衡》三篇。

鄭寅，字子敬，僑之子，官至尚書左司，除寶章閣致仕。博極群書，留心翰墨，作《包蒙》七卷，其略曰：「伏羲之八卦，皆當時之古文也。三皇尚忠，五帝尚質，三王尚文。八卦忠也，古文質也，籀文也，篆則王降而霸矣，隸其秦之法令書乎？古隸，隸

之古文也，八分，隸之籀也。楷法，隸之篆也。飛白，八分之流也。行，楷之行也。

草，楷之走也。隸以規爲方，草則圓其矩，而六書之道散矣。」

米尹仁，友仁之弟，亦有書名。

李昭，字晉傑，鄄城人。篆學《三墳記》，甚工。

鄭昂，字尚明，福州人。善筆翰，嘗撰《書史》二十五卷。

葉鼎，字和仲，號山澗，古括人。篆隸皆能書。

顏直之，字方叔，號樂閒居士，吳人。官至中散大夫，杜門不妄交游。專意雅尚，

尤工篆書，法度森嚴，可以追蹤徐、張，嘗手寫《集古篆韻》廿卷，今藏雲間朱芾家。

朱[一五]葇，字文芳，錢塘人。高癠，字止善，梁溪人。刁衎，字元賓。陳希愈，字

師韓。杜茂脩。

右五人并善書。

陳與義，字去非，號簡齋。其先居京兆，後遷洛陽，官至參知政事。

張九成，字子韶，號無垢居士。其先開封人，徙居錢塘，官至參知政事。

晁補之，字無咎，號歸來子，濟州鉅野人。舉進士，官至禮部郎中。

右三人并擅豪翰，其跡雜見《群玉堂法帖》中。

楊萬里，字廷秀，吉州吉水人。官至江東轉運使，贈光祿大夫。高宗嘗爲書「誠齋」二字，學者稱誠齋先生。

胡安國，字康侯，號草庵居士，建寧崇安人。中進士第，官至給事中，兼侍讀，進寶文閣學士，諡文定。

胡寅，字仲明，號致堂，安國子。擢進士第，官吏部侍郎。

胡宏，字仁仲，號五峰，寅之弟。

鄭清之，字德源，慶元鄞人。登進士第，官至左丞相，追封魏王，諡忠定。

史彌遠，字同叔，四明人。官至左丞相，封越王。

陳康伯，字長卿，信之弋陽人。官至左僕射，封魯國公，諡文恭。

唐璘，字伯玉，古田人。舉進士，官至太常少卿。

李綱，字伯紀，號梁溪，邵武人，徙居無錫。登進士第，官至尚書左僕射，贈少師，

謚忠定。

劉子翬，字彥沖，號屏山，建州崇安人。贈太師，韐之子，官至通判興化軍。

右十人皆工筆札，其跡雜見《鳳墅續法帖》中。

楊鎮，字子仁，號中齋，嚴陵人，節度使蕃孫之子。尚理宗女周漢國公主，官至左領軍衛將軍，駙馬都統，謚端孝。喜觀圖史，書學張即之。

韓[一六]縕，字天和，工篆。

葛剛正，工篆。

畢良史，字少董，紹興間進士，能寫唐人小楷。

婁機，字彥發，嘉興人。中乾道進士第，官至參知政事。深於書學，尺牘人多藏去，所著《漢隸字源》傳於世。

杜杲，字子昕，邵武人，官至刑部尚書。爲文麗密清嚴，善行草，學《急就章》。

翟汝文，字公巽，潤州丹陽人，官至參知政事。風度翹楚，精於篆籀。

丁德隅，中吳人，晋公謂之孫。工篆。

秦檜，字會之，江寧人。登政和第，官至左僕射，贈申王，諡忠獻。開禧中追奪王爵，改諡繆醜。能篆書。見金陵文廟井闌上刻其所書「玉兔泉」三字，亦有可觀，雖以一藝之小善，莫掩萬年之遺臭，姑存之以爲姦臣逆賊懲。

文天祥，字宋瑞，一字履善，吉之吉水人。舉進士第一，官至右丞相，加少保，封信國公。體貌豐偉，美皙如玉，秀眉而長目，忠義名節炳煥史冊。善小篆，嘗見丹書一硯，後云：「紫之衣兮綿綿，玉之帶兮粼粼[一七]，中之藏兮淵淵，外之澤兮日宣。烏乎！磨爾心之堅兮，壽吾文之傳兮。盧陵文天祥書。」共四十四字，筆畫貞勁，似其人也。

林希逸，官至考功員外郎，能書。子泳，亦能篆。

樓鑰，善大字，高宗時大學成，奉敕書扁。

張安國，歷陽人，學顏書。

顏汝勳，字元老，官至朝請大夫，善筆札。

魏宋直，號穎峰山人，書宗米芾。

曲端，字平甫，鎮戎人，官至宣州觀察使，諡壯閔。端本武士，而知書善屬文，長

於兵略，作字奇偉。

曹松泉，天台人。攝棗陽倅日，穆陵遣賜督府詩，字可尺許，曹乃效李陽冰篆，作

一圖以賀。又以古篆文十二册爲侑，皆江南之所未見者，古《石鼓文》尚在卷末。

戴侗，字仲達[一八]，永嘉人。亦能篆，有所編《六書故》行於世。

葛長庚，自號白玉蟾，閩人，嗜酒苦吟，善草。

内臣王介，字默庵，亦稱能書。

劉夫人希，字號夫人。建炎間掌内翰文字及寫宸翰字，高宗甚眷之，亦善畫。上

用奉華堂印記。

楊氏，寧宗皇后妹，時稱楊妹子，書法類寧宗，馬遠畫多其所題，往往詩意關涉情

思，人或譏之。

胡夫人，自號惠齋居士，平江人。胡尚書與可女，黃尚書子由妻，能草書。雖未

有體法，然大書宏放，亦婦人所難。

校勘記

其所畫蒲萄枝葉，皆草書法也。

釋子溫，字仲言，號日觀，居錢塘瑪瑙寺，人但知其畫蒲萄，而不知其善草書也。

釋從密，字世疎，長沙人，以草聖爲世所稱。

釋仁濟，字澤翁，書師蘇軾。

釋思齊，杭人，書師柳公權，有所書放生池碑在杭州。

釋省肇，一作德肇。廬山人，工行書。廬山多有所書碑刻。

釋德止，號清谷，善屬文，尤工正書。

田田，錢錢，辛棄疾二妾也，皆因其姓而名之。皆善筆札，常代棄疾答尺牘。

嚴蕊，字幼芳，天台營妓也。善琴弈書畫。

蘇氏，建寧人，淳祐間流落樂籍，以蘇翠名。能八分書。

翠翹，失其姓，供內翰侍人。字畫婉媚。

〔一〕「殿前都點檢」，諸本均作「殿下都檢點」，據《宋史·太祖本紀》改。

〔二〕「周」，四庫本作「荊」。

〔三〕「氣象」，四庫本作「風氣」。

〔四〕「善」，四庫本作「喜」。

〔五〕「章草」，原作「草章」，據清家文庫本、四庫本改。

〔六〕「至鑒」，四庫本作「真識」。

〔七〕「瀑」，四庫本作「暴」。

〔八〕「繇」，四庫本作「王」。

〔九〕「陽」，原作「陰」，據四庫本改。

〔一〇〕「州」，原作「陽」，據四庫本改。

〔一一〕「圬」，原作「朽」，據四庫本改。

〔一二〕「褾」，四庫本作「標」。

〔一三〕「女」，原作「男」，諸本俱誤，據文義改。

〔一四〕「褉」，原作「叡」，據四庫本改。

〔一五〕「朱」，四庫本作「宋」。

〔一六〕「韓」，清抄本、四庫本作「鄭」。

〔一七〕「鄰鄰」，原作「鄰鄰」，據四庫本改。

〔一八〕洪武本、清家文庫本缺「仲達」二字，據《萬姓統譜》卷九十九補。

書史會要卷七

元

英宗，蒙古氏，諱碩德八剌，仁宗子。承武、仁治平之餘，海內晏清，得以怡情觚翰，嘗見宋宣和手敕卷首御題四字，又別楮上「日光照吾民，月色清我心」十字，一琴上「至治之音」四字，皆雄健縱逸，而剛毅英武之氣發於筆端者，亦足以昭示於世也。

文宗，諱脱脱木兒，武宗子。以聰明睿知之資入正大統，乃稽古右文，開奎章閣，置學士員討論治道，幾致刑措。喜作字，每進用儒臣，或親御宸翰作敕書以賜之，自寫閣記，甚有晋人法度，雲漢昭回，非臣庶所能及也。

庚申帝，諱妥歡帖木爾，明宗子。天性仁恕，務以寬平致治，改奎章爲宣文，崇儒重道，尊禮舊臣，萬幾之餘留心翰墨，所書大字嚴正結密，非淺學可到。奎畫傳世，人

知寶焉。

愛猷識理達臘，庚申帝子。風儀俊邁，性資英偉，帝於東宮建端本堂，置賢師傅

以教之。知好學，喜作字，真楷遒媚，深得虞永興之妙，非工夫純熟，不能到也。

趙孟頫，字子昂，號松雪道人。宋太祖子秦王德芳之後。五世祖秀安僖王子偁，

實生孝宗，賜第居湖州，故公爲湖州人。在宋試中國子監。國朝混一，程文憲以行臺

治書侍御史奉詔，訪江南遺佚，得廿餘人，公居首選。又獨引公入見，神采秀異，照耀

殿庭，世祖稱之爲神仙中人，特授兵部郎中。歷事成、武、仁、英五朝，累遷至翰林學

士承旨，書一目輒成誦，詩賦文辭清邃高古，善鑒定古器物名畫。性通敏持重，未嘗妄

言笑，贈江浙等處行中書省平章政事，追封魏國公，謚文敏。畫山水、竹石、人馬、

花鳥悉造其微，尤善書，爲國朝第一。篆法《石鼓》、《詛楚》，隸法梁、鍾，草法羲、獻，

或得其片文遺帖，亦誇以爲榮。然公之才名頗爲書畫所掩，人知其書畫而不知其文

章，知其文章而不知其經濟之材也。弟孟籲，字子俊，亦工書，殊得公之家傳。

鄧文原，字善之，其先自巴西徙杭，由儒學正累遷至嶺北、湖南道肅政廉訪使，贈

江浙等處行中書省平章政事，追封南陽郡公，謚文肅。嘗自題其齋居之室曰素履，人遂稱素履先生。丰姿凝粹，內嚴外恕，爲文精深典雅，詩簡古而麗。正行草書早法二王，後法李北海。虞文靖云：「大德、延祐間，漁陽、吳興、巴西翰墨擅一代。」黃文獻奉敕撰公神道碑云：「工於筆札，與趙魏公齊名。」

鮮于樞，字伯機，號困學民，漁陽人，官至太常寺典簿，面帶河朔偉氣。每酒酣，驚放吟詩，作字奇態橫生，善行草。趙文敏極推重之，評者以謂太常畚年嘗作吏，故所書未能脫去舊習，不免間有俗氣。曾見手編《草韻》，下用小楷音釋，類鍾元常，尤不可得也。

虞集，字伯生，晚稱翁生，號邵庵。其先蜀人，徙撫之崇仁。官至奎章閣侍書學士、翰林侍講學士，贈雍國公，謚文靖。博文明識，精於辭藝，真行草篆皆有法度，古隸爲當代第一。

姚樞，字公茂，號雪齋，營州柳城人。官至中書左丞、翰林學士承旨，謚文獻。其歷官政績，具見《名臣事略》，善草書。

姚燧，字端夫，號牧菴，樞之子。官至集賢大學士，謚曰文。以文章名海內，書宗顏、素。

程鉅夫，字文海，號雪樓，廣平人。官至翰林學士承旨，封楚國公，謚文憲。世以文學知名，奢奢有王臣節，字體亦純正。大抵飽學儒流，下筆處暗合書法，茲胸次然也，亦工大字。

元明善，字復初，清河人，官至翰林學士，湖廣行省參知政事，謚文敏。文章言行有聲於時，書體純熟，似守李北海之矩度。

郭貫，字安道，真定人。官至集賢大學士，尚氣節，君子人也，工篆書。

盧摯，字處道，號疎齋，涿郡人，官至翰林學士，亦能書。

范椁，字德機，臨江人。官至翰林待制、廣東廉訪僉事。博學善屬文，於詩尤長。

古隸清勁有法。

揭傒斯，字曼碩，臨川人。官至翰林侍講學士，封豫章公，謚文安。學藝淵博，而能以和靜致治，正行書師晋人，蒼古有力。

周馳，字景遠，聊城人，官至僉燕南廉訪司事。經術贍逸，憲度著明，行草宗二王，婉約豐妍。

柳貫，字道傳，金華人，官至翰林待制。爲文章有奇氣，工篆籀，於大字得體。杜本謂其妙處不減李陽冰。

周仁榮，字本心，天台人，由文學累官至翰林待制。以文章名，而楷書宗歐陽率更，尤爲時所重。

吳澂，字幼清，晚稱伯清，號草廬，臨川人。官至翰林學士，贈江西行省參知政事，謚文正。以文章道德稱於時，深究六書之義，直用篆法，而結體加方，以成一家之法。

張起岩，字夢臣，河南人。狀元及第，官至翰林學士承旨、中書平章政事，意氣雄傑，其書見於篆法處，是宜皆有勝韻。

史弼，字君佐，號紫微老人，真定人。官至江西行省平章政事，封鄂國公，有經濟之才，後生望風內謁。書師晋人。亦善大字。

袁桷，字伯長，四明人。官至翰林侍講學士，謚文清。篤學，多所通曉，書從晉、唐中來，而自成一家。

王士熙，字繼學，構之子，東平人。官至江東廉訪使，贈中書平章政事，封趙國公。風流蘊藉，爲名流所慕，書法亦清潤完整。

趙雍，字仲穆，魏國公子。官至集賢待制、同知湖州路總管府事。姿貌雄偉，豪爽有風概。工真行草篆，篆法二李而清勁有餘，真行草法魏公。公嘗爲幻住庵僧寫《金剛經》，未及半而薨，雍足成之，其聯續處，人莫能辨，於此有以見其得家傳之秘也。子鳳，字允文；麟，字彥徵。亦皆習書，更益以工，便可造父之域。

趙奕，字仲光，雍之弟。隱居不仕，日以詩酒自娛。工真行草書，其合作者可與魏公亂真。

李章，字君章，東平人。性通簡，書法亦可尚。

張衡，字士衡，樂陵人，官至中書省員外郎。少以才學知名，草書師張長史。

李有，字仲方，燕人，官至兩浙都轉運鹽使司經歷。通雅博暢，尤工古隸。

吾衍，字子行，號竹房，太末人，寓杭之生花坊。隱居求志，好古博學，凌物傲世，不交雜客，與趙魏公相厚善。精於篆，專法李陽冰，律以《石鼓》，當代獨步。

吳正道，鄱陽人，世爲儒家，深好篆法。著《六書淵源》、《字偏傍辨誤》《存古韻譜》等書，吳文正爲序之。

楊桓，字武子，魯郡人，官至秘書少監。善大小篆，嘗著《六書統》，以詔書刻之尚方，多出己意，篇帙浩穰，學者莫之能究。

余應桂，字一之，號蒹壁、錢塘人。在宋爲縣令，入朝不仕。楷書師歐陽率更，體雖純熟，然乏氣韻。

龔開，字聖與，號翠岩，淮陰人。宋兩淮制置司監當官，入朝不仕。博聞多識，耿介不同於俗，作古隸得漢魏筆意。

白珽，字廷玉，號湛淵，錢塘人，德望清重。書學米元章。

仇遠，字仁近，號山村，錢塘人，好古博雅，楷書學歐。

薛漢，字宗海，德清人，官至國子助教，楷書宗歐率更。

薛植，字子立，漢之子。思致淵富，精于楷書，一點畫不苟作，殊有率更之體格。

錢選，字舜舉，吳興人，小楷亦有法，但未能脫去宋季衰蹇之氣爾。

張孔孫，字夢夫，濟南人，官至河南廉訪使。書宗王黃華。

史性良，字顯甫，鄆城人，官至中書平章政事。書有晉人法度，亦能大字。

趙儼，字子威，真定人，官至翰林學士。善古隸。

王士點，字繼志，士熙之弟，官至四川、雲南廉訪副使。善大字，亦能篆。

歐陽玄，字原功，號圭齋，潭之瀏陽人。登進士第，官至翰林學士承旨，福建閩海道肅政廉訪使，贈大司徒、楚國公，諡曰文。行草略似蘇文忠而剛勁流暢，風度不凡，未易以專門之學一律議之。

黃溍，字晉卿，婺之義烏人，登進士第，官至翰林侍講學士，諡文獻。淹該經術，書宗薛晉公而自成一家。危承旨嘗云：「吾平生學書，所讓者黃溍卿一人耳。」

危素，字太僕，臨川人。官至中書左丞、翰林學士承旨。文藻敏贍，善楷書，有釋智永及虞永興之典則。

張翥，字仲舉，號蛻庵，河東人。官至翰林學士承旨，嶺北行省平章政事，封潞國公。博綜群書，作爲文辭擅一時之譽，蚤年書學鍾元常。

陳繹曾，字伯敷，吳興人，官至翰林編修。學識優博，真草篆隸俱通，習之各得其法。

陳旅，字衆仲，莆田人，官至國子監丞。博學強記，以文章名世，善古隸，而行楷亦有法。

杜本，字原功，號清碧。其先京兆人，徙居武夷。博該經術，淹貫古今，多藏古圖畫器物名帖。至正間朝廷以翰林待制聘至杭，託疾而還。工楷隸，楷書結體謹嚴，全具八法，隸書學漢《楊馥碑》。

段天祐，字吉甫，汴人，官至江浙儒學提舉。亦號能書。

龔璛，字子敬，高郵人。書有晉宋人法度。

楊益，字友直，洛陽人，官至臨江路總管。古隸學《廬江太守碑》，亦能篆。

劉致，字時中，河東人，官至翰林待制。風情高簡，蚤負聲譽，能篆，有所著《復古

糾繆編》行於世，行草宗晉人而不純熟。

張德琪，字廷玉，燕人。草書學張長史，行書亦佳。

牛麟，字伯祥，太原人。大字尤爲時所稱美。

趙鳳儀，字瑞卿，號怡齋，汴人，官至京畿都漕運使。練達吏治，善扁榜大字。

王都中，號本齋，閩審知之，後居平江，官至河南行省參知政事，謚清獻。以廉介自持，爲政簡而不凡。大字似其爲人，小字亦善。

趙期頤，字子奇，汴梁人，官至陝西行臺。治書工於篆。

李炯，字溉之，濟南人，官至翰林學士。書有晉宋家法。

柯九思，字敬仲，號丹丘生，台州人，官至奎章閣鑒書博士。能詩文，善鑒古器物書畫，亦善書。

傅若金，字汝礪，新喻人，官至廣東廉訪照磨，長於詩，正書學歐陽率更。

蘇天爵，字伯脩，趙之欒城人，再徙真定，官至江浙行省參知政事、兩浙都轉運鹽使。書學趙魏公。

李敏中，字好古，河南人，官至陝西行省郎中。工大字。

石岩，字民瞻，京口人，官至縣尹。隸書學韓尚書。

張瑝，字公弁，保定人，官至集賢大學士，封滕國公。少而岐嶷，早以才學知名，篆書亦淳古可取。

倪中，字中愷，信州人，官至翰林待制。正書端謹清潤。

高翼，字茂之，南陽人，官至嘉興路推官。正草行書皆從晉宋規矩中來，但以不知六書偏傍，時作謬字，爲識者所鄙耳。

班惟志，字彥功，號恕齋，大梁人。官至集賢待制，江浙儒學提舉。初，徽仁裕聖皇后以泥金寫《大藏經》，鄧文肅舉惟志入經局。補州教授，累官至今任。早歲宗二王，筆勢翩翩，不失書家法度，晚年學黃華，應酬塞責，俗惡可畏。文宗嘗評其書謂如醉漢罵街。

吳里，字處仁，號逸民，錢塘人，官至江陰州儒學教授。草書師鮮于太常。

汪從善，字國良，杭州臨安人，官至邵武路總管。正書亦合晉人紀律，兼能大字。

任仁發，字子明，號月山，松江人，官至都水庸田副使。以畫馬得名，中年後方專意學李北海書，即得其法。

宗椿，字壽卿，山東人，官至江南行臺照磨。書學王黃華，尤工大字。

余謙，字峻山，池陽人，官至江浙儒學提舉。善古隸。

孟昉，字天偉，大都人，官至江南行臺監察御史。工書。

劉楨，字廷翰，燕南人，官至福建行省參政。亦能書。

胡長孺，字汲仲，號石塘，金華人，官至台州寧海縣主簿。耿介不同於俗，下筆言語妙天下，正書學鍾繇，剛勁骨立，似其人也。

周伯琦，字伯溫，號玉雪坡真逸，鄱陽人。官至江浙行省左丞，江南行臺侍御史。潛心古學，小篆師徐鉉、張有。行筆結字殊有隸體。嘗著《六書正譌》及《說文字原》二書，刊梓於平江路儒學，正書亦善。

胡益，字士弓，鄱陽人，官至參知政事。真草師趙魏公，都下碑刻多其所書。

熊朋來，字與可，自號彭蠡釣徒，學者稱天慵先生，豫章人。官至福清州判官。

先任福建、盧陵兩郡教授日，所至即考古篆籀文字，所作字以篆法寓諸隸體，最爲近古，此法蓋仿魏鶴山云。

袁襃，字德平，四明人。所著《書學纂要》，使游藝者有所歸宿。其論人品格調，亦造玄微。所書宗晋。

鄭瑤，字彥瑛，與趙魏公書甚相類。

章德懋，與趙魏公同時，專學公草書，每與公代筆，以塞求者之責。

陸友，字友仁，平江人。好古博雅，真草篆隸皆有法。

錢良友，字翼之，平江人。耽古篤學，真草篆隸得筆意。

錢逵，字伯行，平江人。才氣飄逸，真草篆隸不失規矩。

羅元，字君仁，平江人。從容淡静，行楷有晋人風度。

吳叡，字孟思，錢塘人。工篆隸，而於古隸尤精，但筆畫雕刻，人以爲病。

俞和，字子中，號紫芝生，武林人。真行草書皆師趙魏公，其合作者用公款識，殆不能辨其真贋。

宣昭，字伯絧，號艮齋，漢東人。有雅行，博通古今，天文地理、陰陽術數、百氏之
學，無不諳詣。尤精翰墨，正書師歐陽率更，字字該備八法。

鄭枃，字子經，莆田人。能大字，兼工八分，有所著《衍極》行于世。

余襄，鄱陽人。工篆，而大字尤善。

程君寶，灤源人。草書有顛、素之體。

王翼，字元徵，號華陽生，金壇人。有所篆《四書》行於世。

鄭燁，莆田人。天才卓出，八分書能世其學。

吳福孫，字子善，錢塘人。官至松江上海縣主簿，居官在能否之間。雖以篆楷
稱，要亦未爲甚善。

應在，字止善，句章人。工篆，嘗作《篆隸偏傍點畫辨》行于世。

吳炳，字彥輝，汴人。身安畎畝，朝廷三聘不起，工篆書。

王畎，字季野，都中子，官至成都路判官，清峻有高譽。真行草師二王，圓勁成
就，度越流輩。

鮮于去矜，字必仁，號苦齋，樞之子。書得家傳之法。

鮮于端，字文肅，樞之孫，書跡不失家學。

邊武，字伯京，隴西人。行草專學鮮于太常，時有亂真者。子定，字文靜，正書學宣昭，亦稱善。

李□□，字申伯，江右人，官至集賢待制。古隸專學《孫叔敖碑》，得方勁古拙之法。

董復，字君復，沂州人。居鎮江，書學鮮于太常。

俞鎮，字伯貞，嘉興人。官至建德縣尹，行草師李北海。

李□□，字申伯，江右人，官至集賢待制。古隸專學《孫叔敖碑》，得方勁古拙之法。

林鏞，字叔大，嘉興人，官至江浙行省員外郎。正書學虞永興而未熟。

王務道，字弘本，山陰人。古隸學《孫叔敖碑》。

吳志淳，字主一，曹南人。古隸學《孫叔敖碑》。

洪恕，字主敬，金華人。始學鮮于太常，亦號能書。後乃放乎法度之外，無足觀矣。

胡布，字子申，河南人。有材氣，善草書。

鄭禧，字熙之，吳郡人。亦善書。

曹埜，字子學，東平人，善古隸。

吳雲，字友雲，義興人。官至太子司經，以才穎見稱。書師虞永興。

揭泫，字伯防，傒斯子。官至燕南廉訪副使。風尚通雅，言議英秀，正書得用筆意。

陳達，字元達，永嘉人。官至崇文少監太子贊善，志行修整。真草師二王，不以規矩自窘。

饒介，字介之，鄱陽人。博學有口才，草書亦飄逸。

朱振，字艮玉，鄱陽人。草學《聖教序》，真師趙魏公。

蔣惠，字季和，號紫芝山人，鄱陽人。博學多通。機敏有幹。行草師鮮于太常。

正書多晉人氣格。

楊遵，字宗道，浦城人，徙居錢塘。篆隸皆師杜待制

王默，字伯静，松江人。書學趙魏公，行筆甚捷。

劉堪，字子興，檇李人。思致淵富，工於古隸。

王餘慶，字叔善，四明人，官至江南行臺監察御史。草書學巙正齋甚似。

王順，字祖孝，餘慶子。正書亦善。

繆貞，字仲素，姑蘇人。篆書宗張有。

鄔進禮，字行義，武林人。書師趙魏公。

周砥，字履道，姑蘇人。性宇閑静，學藝淹該，正行草書運筆分布勻穩，殆非一朝夕之功。

宋克，字仲溫，姑蘇人。少俊爽不羣，知好學。喜弄筆翰，於草書尤工。

楊基，字孟載，其先蜀人，後居中吳。文采秀麗，爲名流所稱，正書師鍾元常，行草師二王。

盧熊，字公武，崑山人。雅有材行，篆隸、章草悉諳其趣。

宋燧，字仲珩，金華人。蚤承家學，有文而風致整峻，大小二篆純熟姿媚，行書亦

有氣韻。

張體，字孟膚，江陰人。　隸書時作顫掣勢，蓋學李重光金錯刀法，而行楷亦善。

又雙鉤書極純熟可喜。

不凡。

張瑄，字藻仲，江陰人。　少敦學行，作字得行楷之法。

唐肅，字處敬，紹興人。　讀書能文辭，書跡亦佳。

陳睿，字思可，會稽人。　學藝妍贍，真楷宗智永。

朱芾，字孟辨，松江人。　才思飄逸，工詞章翰墨之學，真草篆隸清潤遒勁，風度

陳璧，字文東，松江人。　少以才學知名，真草篆隸流暢快健，富於繩墨。

褚奐，字士文，錢塘人。　篆隸專學吳叡，惜其不能以古人爲師，伎遂止於此耳。

唐志大，字伯剛，如皋人。　多蓄古法書名畫，行草落筆峻激，略無滯思。

曹永，字世長，正書學鍾元常，行草學二王。　松江人。

揭雲，字之德，文安孫。　正書學智永。

黃中，字彥美，武林人。草亦可尚。

歐復，字伯誠，鄱陽人。善古隸。

易履，字安道，茶陵人。能草。

葛萬慶，廬山人，居越中，號越臺洞主。能爲詩。務出人不道語。善草書。酒酣落筆，愈得其妙。

杜敬，字行簡，號夷門老人，汴人，徙居錢塘。畜古名人墨跡，歷代金石刻甚富，亦工觚翰。

凡十二卷。

宋季子，以字行，臨川人。能古隸，嘗增廣宋婁機《漢隸字源》，及撰《兩漢字統》。

衛德辰，字立中，華亭人。素以材幹稱，書學《舍利塔銘》。

衛仁近，字叔剛，德辰侄。經子百氏無不該，楷書學《黃庭經》，自有一種風流蘊藉俠才子氣。

章弼，字共辰，松江人。篤志經史，識度清遠。未十歲即能扁榜大字，及長，真行

草篆皆師趙魏公。

陳德永，字叔夏，黃岩人。德望清重，書宗李北海。

范□□，字守中，黃岩人。博綜群籍，才行高潔，書師趙魏公，州里碑碣所書爲多。

楊彝，字彥常，錢塘人。登進士第，官至翰林編修。篆隸正書咸可取。

張翼，一名翬，字翔南，其先睦人，徙居檇李。博學強記，屬文敏捷，好爲奇澀語，而切於理。正書宗晉。

邵亨貞，字復孺，其先睦人，徙居華亭。博通經史，贍於文辭，且工篆隸。

王逢，字原吉，江陰人。才氣俊爽，其屬辭於詩尤長。作行草初非經意，大率具書家風範。

楊惠，不知何許人，嘗任江南行臺監察御史。善大小二篆。

龔觀，豫章人，能篆。

王俁，不知何許人。嘗僉浙東廉訪司事，書蘭亭書院扁，其姓名乃與宋王俁書蘭

逮父。

李介石，字守道，天台人。以儒術飾吏事，亦能古隸。

周宗仁，字克復，伯琦之子，官至山東行省左右司郎中。篆書宗其家學，然不

亭扁者同。

范居中，字子正，武林人。亦工筆札。

張紳，字士行，山東人。負才略，談辯縱橫，能作篆書。

杜從訓，字義方，鄆城人。官至江陰州尹，書效蘇、黃。

張伯仁，字至道，閩人。善篆及行草。

鄭炳，字元炳，餘姚人。書跡似晉人。

汪正，字大雅，四明人。工八分書。

李林，字九皋，錢塘人。古隸學《受禪表》。

陳謙，字伯謙，天台人。正書師虞永興。

王禮，字禮仲，揚州人。篆宗張謙中。

何仲章，吳興人。鄧學可，維揚人。卓習之，慶元人。吳志行，錢塘人。陳宗亮，

諸暨人。朱俊卿，武陵人。呂中立，會稽人。杜伯循，江右人。徐子愚，嘉禾人。

右九人皆留心翰墨，有聲於時。

貢師泰，字泰甫，宣城人，官至戶部尚書。楷書亦善。

先子諱煜，字明元，號白雲漫士。上虞典史，贈承事郎，福建、江西等處行樞密院

都事。蚤歲館授京師時學書於雪庵，得其典則。季父諱復初，字明本，號介軒老人，

台州儒學教授，贈從事郎，溫州樂清縣尹。小篆師徐、張，古隸師鍾、梁。從弟宗遷，

一名文昭，字晉生，江浙等處儒學副提舉，楷書學歐陽率更。

廉希貢，字藥林，畏吾人。官至昭文館大學士，封薊國公，善扁榜大字。

貫雲石海涯，號酸齋，北庭人，官至翰林侍讀學士。豪爽有風概，富文學，工翰

墨，其名章俊語，流於豪端者，怪怪奇奇，若不凝滯於物。即其書，而知其胸中之所

養矣。

余闕，字廷心，武威人，登進士第，官至浙東肅政廉訪司副使。兵興，升淮西宣慰

使，出鎮安慶，堅守六年，城陷，偕妻子死之。累贈湖廣行省平章，諡忠宣，風采峭整，負大節，以王佐自任。工篆隸，字體淳古。

盛熙明，其先曲鮮人，後居豫章。清修謹飭，篤學多材，工翰墨，亦能通六國書。至正、甲申嘗以所編《法書考》八卷進，上覽之徹卷，命藏禁中。

蕭㪺，字圖南，本契丹人，金王黃華甥。博學多能，詩書畫皆追蹤舅氏。

劉若水，字澹齋，女真人，喜弄觚翰。子煥亦能篆。

甘立，字允從，河西人，官至中書檢校，才具秀拔，亦善書札。

巙巙，字子山，號正齋、恕叟，康里人，官至翰林學士承旨。風流儒雅，知經國大體，博涉經史，刻意翰墨。正書師虞永興，行草師鍾太傅、王右軍，筆畫遒媚，轉摺圓勁，名重一時。評者謂國朝以書名世者，自趙魏公後便及公也。

巎巎，字子淵，巙巙弟，官至中書平章政事，正書宗顏魯公，甚得其體。

阿尼哥，字西軒，蒙古人。官至大司徒，封國公，善大字。

泰不華，字兼善，元名達溥化，御賜今名，號白野，蒙古人。狀元及第，官至浙東

宣慰元帥，台州路達魯花赤，沒於王事，追贈江浙行省平章政事。封魏國公，謚忠介，以清屬顯名，骨鯁不同於物。篆書師徐鉉、張有，稍變其法，自成一家，行筆亦圓熟，特乏風采耳。常以漢刻題額字法題今代碑額，極高古可尚，非他人所能及。正書宗歐陽率更，亦有體格。

翰玉倫都，字克莊，西夏人，官至山南廉訪使。文章事業敻出人表，書跡亦佳。

薩都剌，字天錫，回紇人。登進士第，官至淮西廉訪司經歷。有詩名，善楷書。

道童，字石岩，蒙古人。官至江西行省平章政事，封司徒。姿儀雄偉，威惠著明，尤工大字，能作雙鉤書。

慶童，字正臣，康里人。官至中書右丞相，器量弘重，政教宣著。善大字。

脫脫，蒙古人。官至中書右丞相，贈太師，封鄭王。材器宏大，智謀善斷，扁其燕處之室曰「道濟書院」，延納儒士，討論治道。善大字。

沙剌班，字惟中，蒙古人，官至集賢大學士。善大字。

也先帖木兒，脫脫弟，官至御史大夫。亦能大字。

別兒怯不花，蒙古人。官至中書右丞相，有治國之才。善大字。

達識帖木兒，字九成，康里人。官至江浙行省丞相，封太尉。知讀書，能詩。大字學釋溥光，小字亦有骼[二]力。

普花帖木兒，字兼善，蒙古人。官至江南行臺御史大夫，憲度著明，不屈節死。善大字。

伯顏不花的斤，字蒼岩，高昌國王子，而鮮于太常甥。官至江東廉訪副使，浙東宣慰使，介立不群。草書似其舅氏。

康里不花，字普脩，也里可溫人，官至海北廉訪使。篤志墳籍，至於百氏數術，無不研覽，書宗二王。

拔實，字彥卿，凱烈人，官至禮部尚書。　行草宗晉人。

榮僧，字子仁，回紇人，登進士第，官至江浙行樞密經歷。楷書師虞永興。

朵爾直班，蒙古人，官中政院使日，嘗奉敕書鄧文肅神道碑。

悟良哈台，蒙古人，官至淮南行省平章，嘗奉敕書平徐碑。

那海，字德卿，蒙古人，官至鎮江路鎮守萬戶。善大字，郡之扁榜多其所書。

喜山，字近仁，畏吾人，官至集賢都事。亦工書。

篤列圖，字敬夫，蒙古人。登進士第，官至監察御史。善大字。

隱也那失理，字處元，畏吾人。楷書學虞永興而不熟。

內臣張仲壽，字希靜，號疇齋，錢塘人，官至翰林學士承旨。行草宗羲、獻，甚有典則，亦工大字。

管夫人，諱道昇，字仲姬，吳興人。趙魏公室，封魏國夫人。有才略，聰明過人，爲詞章作墨竹，筆意清絕，亦能書。仁宗嘗取夫人書，合魏公及子雍書，善裝爲卷軸，識以御寶，命藏之秘書監，曰：「使後世知我朝有一家夫婦父子皆善書也。」

劉氏，不知何許人，孟運判妻也。性巧慧，能臨古人字，咄咄逼真。

曹氏，號雪齋，錢塘民家女，居湖曲，姿儀秀徹，辭對清華，能琴棋，書亦可賞。

柯氏，天台人，九思之女，通經史，善筆札。

天師張與材，字國梁，號薇山，別號廣微子，封正一教主，嗣漢三十八代天師太素

凝神廣道明德大真人、金紫光禄大夫、留國公。居信州龍虎山，官至一品，道贊三朝，作大字有法，草書亦佳。

天師張嗣成，號太玄，與材子，封正一教主，嗣漢三十九代天師太玄輔化體仁應道大真人，亦善草書。

宗師吳全節，號閑閑，鄱陽人，制授特進上卿玄教大宗師、崇文弘道玄德廣化真人。草書亦英拔。

真人丘處機，字通密，號長春，登州栖霞縣人，詔贈長春演道主教真人。行草宗黄山谷。

真人薛玄義，字玄卿，號上清外史，貴溪人。行書得體。

道士方從義，字無隅，號方壺，貴溪人。工詩文，善古隸、章草。

道士祝玄衍，號丹陽，貴溪人。能大字。

道士張雨，字伯雨，號句曲外史，錢塘人。博聞多識，善談名理，作詩自成一家，字畫亦清逸。

道士鄭梧，字無用，號空同生，盱江人。性稟剛勁尚氣，作古隸初學《孫叔敖碑》，一時稱善。後乃流入宋季陋習，無足觀者。

道士趙宜裕，大梁人，善古隸。

道士周蘭雪，信州人，能篆隸。

帝師巴思八，土波國人，法號曰皇天之下一人之上開教宣文輔治大聖至德普覺真智祐國如意大寶法王西天佛子大元帝師，共三十有八字。且夫有元肇基朔方，俗尚簡古，刻木為信，猶結繩也。既而頗用北庭字，書之羊革，猶竹簡也。及奄有中夏，爰命巴思八采諸梵文創爲國字，其功豈小補哉？字之母凡四十一。

葛　渴　哦　者　丙

遮　倪　悒　達　巴

鉢　發　末　捺　巴

惹　嚩　若　薩　耶

囉　羅　設　沙　訶　啞

伊　甌　翳　污　退輕呼　霞

法　惡　也　冐　耶輕呼

右借漢字釋音并開口呼之，漢字母內則[二]。去[梵字]三字而增入[梵字]四字。

切韻多本梵法，或一母獨成一字，或二三母揍成一字，如[梵字]天、[梵字]地、[梵字]人、[梵字]

東、[梵字]西、[梵字]南、[梵字]北之類是也。但只一字具平上去三聲，而無入聲。入聲輕

呼，則同平聲矣。凡詔誥宣敕、表箋并以書寫，其書右行，其字方古嚴重。按：宋鄭

樵《七音略序》云：「七音之韻起自西域，流入中夏，梵僧欲以其教傳之天下，故爲此

書。雖重百譯之遠，一字不通之處，而音韻可傳。華僧從而定之，以三十六爲之母，

重濁輕清，不失其倫，天地萬物之音備於此矣。雖鶴唳風聲，雞鳴狗吠，雷霆驚天，蚊

蝱過耳，皆可譯[三]也，況人言乎？初得《七音韻鑒》，一唱三歎，番僧有此妙義，而儒

者未之聞及乎？研究制字，考證諧聲，然後知皇頡、史籀之書已具七音之作，先儒不

得其傳耳。」據此則巴思八之制創其由來遠矣，詳具外域天竺條下。

釋溥光，字玄暉，號雪庵，俗姓李氏，大同人。特封昭文館大學士，榮祿大夫，賜

號玄悟大師。爲詩沖澹粹美，善真行草書，尤工大字，國朝禁扁皆其所書。

釋至溫，字其玉，一號全無，俗姓郝氏，邢州人。與太保劉文貞公少相好，同爲僧，及公爲世祖知遇，薦至溫可大用，召見，將授以官，弗受，錫號佛國普安大禪師。博記多聞，論辨無礙，百家諸子之言多所涉獵，善草書，得顛、素之遺法，有草書詩文傳於世。

程可中，字南山，天台人。真草師晉人，甚工。

釋祖瑛，字石室，吳江人。書學趙魏公。

釋宗泐，字季潭，天台人。詩文澹雅，隸書亦古拙。

釋□允，字中岩，錢塘人。書學趙魏公。

釋梵琦，字楚石，慶元人。工行草，有書名。

釋大智，字南溟，天台人。工正書。

釋德祥，字麟洲，錢塘人。書宗晉人。

釋來復，字見心，鄱陽人。能詩文，善筆札。

釋克新，字仲銘，鄱陽人。能文，有《雪廬集》刻梓以行。亦能古隸。

釋靜慧，字古明，松江人。正書師虞永興，甚得其法，但欠清婉耳。

釋守仁，字一初，富春人。能文辭，善草書，亦能篆隸。

李溥圓，字大方，號如庵，河南芝田人，居燕京。習頭陀教，能詩，於溥光爲法弟，遂學其書。

校勘記

〔一〕「骼」，四庫本作「格」。

〔二〕「則」，四庫本作「側」。

〔三〕「繹」，四庫本作「繹」。

遼

太祖，耶律氏，諱億，字阿保機，小字啜里只多。用漢人教以隸書之半增損之，製契丹字數千，以代刻木之約，其字如�、朕。乢、敕。支、走。囲、馬。疢急。之類是也。

聖宗，諱隆緒，小字文殊奴，景宗長子，幼喜書翰，十歲即能詩。

道宗，諱洪基，字涅鄰，小字查剌，興宗長子。性沈靜嚴毅，喜作字，嘗有所書秦越大長公主捨棠陰坊第爲大昊天寺碑及額，今在燕京舊城。

末帝，諱延禧，字延寧，小字阿果，道宗孫。亦能書，嘗奉道宗敕寫《尚書·五子之歌》行於時。

耶律魯不古，字信寧，太祖從姪，官至北院天王。初，太祖製契丹國字，魯不古以

贊成功授林牙，監修國史。林牙乃掌文翰官，時稱爲學士。

突呂不，字鐸袞，官至崇義軍節度使。幼聰敏，及製契丹大字，突呂不贊成爲多。

金

章宗，完顏氏，諱璟。臨軒之餘，喜作字，專師宋徽宗瘦金書。

完顏璹，本名壽孫，賜今名，字仲實，一字子瑜，號樗軒，世宗孫，越王永功子，封密國公。博學有俊才，家藏法書名畫幾與中秘等。嘗學書於任詢，工真草書。

完顏守禧，字慶之，璹之幼子。風神秀徹如仙人，作詩與字皆可喜，年未三十卒。

完顏希尹，本名谷神，完顏部人歡都之子。歡都祖石魯，與昭祖同時同部同名。自太祖舉兵，常在行陣間，金人初無文字，希尹官至尚書左丞相，封金源郡王，謚貞憲。太祖命希尹撰本國字，希尹乃依仿漢人楷字，因契丹字制度，合本國語製女直字。太祖大悅，命頒行之。其後熙宗亦製女直字，與希尹所製字俱行。希尹所撰謂之女直大字，熙宗所撰謂之女直小字。

完顏陳和尚，名彝，字良佐，以小字行，豐州人，系出蕭王諸孫。死節，官至贈鎮

南軍節度使，天資高明，雅好文史，軍中無事則窗下作牛毛細字，如寒苦之士。

趙秉文，字周臣，號閑閑居士，磁州滏陽人。登進士第，官至翰林學士，爲人至誠

樂易，未嘗以大名自居。仕五朝，官六卿，書法效鍾、王，草尤遒勁，世競寶之。

王庭筠，字子端，號黃華老人，遼東蓋州人。史作河東。舉進士第，官至翰林修

撰。儀觀秀偉，善談吐，書法宋米芾，論者謂其胸次不在芾下。

王曼慶，字禧伯，號澹游，庭筠子，官至行省右司郎中，亦能書并詩。

楊邦基，字德懋，號息軒，華陰人。舉進士第，官至秘書監，能屬文，工畫，亦善

書，有古人風度。

任詢，字君謨，號南麓，易州軍市人。官至北京鹽使，慷慨有大節。家藏法書名

畫數百軸，書爲當時第一。

李漪，字公渡，號六峰居士。少從王庭筠游，詩及字畫皆得法，尤工行書。

王競，字無競，彰德人。官至翰林學士承旨。博學而能文，善草隸，工大字，兩都

宮殿榜題皆競所書，士林推爲第一。

李經，字天英，號無塵道人，錦州人。再舉不第，拂衣歸，南渡後，朝議以武功就命倅其州。少有異才，爲詩喜出奇語〔二〕，字〔二〕畫亦絕〔三〕人。

麻九疇，字知幾，初名純，易州人。由太常寺太祝遷應奉翰林文字。幼穎悟，七歲能草書，作大字有及數尺者。

冀禹錫，字京父，惠州龍山人。登進士第，官至應奉翰林文字，充尚書省都事。

聰敏絕倫，作詩鍛鍊甚工，字畫亦勁健可喜。

王渥，字仲澤，後名仲澤，太原人。擢第，官至右司都事，明俊不羈，博學無所不通，字畫遒媚，有晉人風度。

張轂，字伯英，許州臨潁人。少擢第，官至河東南路轉運使，天性孝友，字畫勁古，有顏真卿風致。

史公奕，字宏父，大名人。官至翰林修撰，工於筆札。

王仲元，字清卿，號錦峰老人，東平人，卒於京兆幕。書法趙溫。

党懷英，字世傑，號竹溪，宋太尉進十一代孫，馮翊人。中進士第，歷官至翰林學士承旨，諡文獻。脫略世務，工篆籀，當時稱爲第一，學者宗之。

龐鑄，字才卿，號默翁，遼東人。少擢第，官至京兆路轉運使，博學能文，工詩與書。

吳激，字彥高，建州人。米芾之壻，將宋命至，留不遺。命爲翰林待制，出知深州，卒。工詩能文，尤精樂府，字畫俊逸，得芾筆意。

趙渢，字文孺，號黃山，東平人。進士，官至禮部郎中。性沖澹，學道有所得，尤工書。趙秉文云渢之正書，體兼顏、蘇，行書備諸家體，其超放又似楊凝式，當處蘇、黃伯仲間。

左光慶，字君錫，號善書道人，薊人，官至右宣徽使。幼穎悟，沈厚少言，好古，讀書識大義，喜爲詩，善篆籀，尤工大字。世宗行郊禮及受命寶，皆光慶篆，凡宮廟榜署經光慶書者，人稱其有法。

張仲孚，字信甫，其先自安定徙居張義堡。官至尚書左丞，贈鄧王，天性孝友剛

毅，喜讀書，頗能書翰。

張天錫，字君用，號錦溪老人，河中人。官至機察，真字得柳誠懸法，草師晉宋，亦善大字。遭遇道陵諸殿字扁皆其所題，有《草書韻會》行于世。

王予可，字南雲，河東吉州人。落魄嗜酒，時作古文奇字，字畫峭勁。

高士談，善草書。

張瑞童，善草書。

釋務普，號勝靜老人，武川〔四〕人。能作詩，頗工字畫。

釋玄悟，能詩善書。

外域

天竺字，梵僧所作。顏師古云：「西域僧能以十四字貫一切音，文省而義廣，謂之婆羅門。」盛熙明云：「嘗覽竺典，造書之主凡三人，曰梵，曰伽盧，曰倉頡。梵者，光音天人也，以梵天之書傳於印度，其書右行。伽盧創書於西域，其書左行，皆以音

韻相生而成字，諸蕃之書悉其變也。其季倉頡，居中夏，象諸物形而爲文，形聲相益以成字，其書下行。」未知其說果何所據，因而考之，西方以音爲母，華夏以文爲基，諸國之風土語音既殊，而文字遂亦各異，泝流窮源，其法似不出乎此三者也。蓋梵者不囉麻也，合而言之爲梵，此云光音天也。其字之母凡五十，曰悉曇章，此云能成諸義也，其中十六字爲轉聲之範，三十四字爲五音之祖，或一或二或三，至於聯載互合，而有輕重清濁、非清非濁等聲。其詳見於《天竺字源》，今姑存其母云十六聲者：

遏　阿引　壹　翳引　嗢　污引

哩　梨引　魯　盧引　伊　愛引

鄔　奧引　暗　惡緊

右依天竺聲明字源及諸教中有十六轉聲，今所傳者去其中第七、第八、第九、第十之四聲，惟有十二轉聲者，蓋以此四聲已在第三、第四二聲中所統也。三十四母分爲五音者：

葛　渴　咶五割切　竭　誐　牙音

拶去末切　　擦七曷切　　惹仁左切　　巉昨何切　　倪倪也切　齒音

哳陟轄切　　詫丑轄切　　疤尼轄切　　拏　　茶　舌音

怛　　撻他達切　　那　　達　喉音

鉢　　癹　　末　　婆　　麻　唇音

耶　　囉歷加切　　羅　　嚩　　設

沙　　薩　　訶　　刹　　以上融喉舌二音

斯乃音韻之祖，因之配合，而生生無窮焉。其土有五。天竺文字稍異，獨以中天

竺爲正。削竹爲筆，以貝多樹葉爲紙，其書廣有六十四種，名載釋書，茲不復詳。諸

蕃文字雖變遷各殊，然其音韻莫不祖述梵音，故今曰梵音而不曰梵書者，以其音律交

合而成字，載音以導意，非若華文有六義也，切謂字母者，猶倉頡之古文也。其音韻

會合而成字，猶古文孳孕而成篆也，其轉變而爲諸蕃之書者，亦猶分、隸、行、草之

變也。

畏吾兒，字雖有二十餘母，除重名外止有一十五音，因此應聲代用者多矣。一重

二三六

名之母者：

有上◻◻　下◻◻◻

有頭◻◻◻　脚◻◻

◻首◻◻身◻之底

上中◻◻與下◻

一應聲代用者：

◻作◻◻并◻◻　◻作◻并代句中◻

◻作◻◻并◻◻作◻一作◻　◻◻

◻◻◻作◻◻并◻◻◻◻并◻◻

◻作◻并◻◻◻◻作◻◻并◻◻

◻作◻◻并◻◻◻◻作◻◻并◻◻

◻作◻并◻◻◻作◻并◻◻

◻作◻并◻◻

◻作◻并◻◻若句下更代一◻◻

◻作◻并◻◻

◻作◻并◻◻

ㄋ作兀　并㠯　　丁作卩　并凹

此爲一十五音也。外據〔外文〕兒等母，其畏吾中雖無此字，今就斜聲

頗同者代而已。其揍字之法則與篆古字同也。

回回字，其母凡二十有九，橫行而寫，自前抵後，復歸於前。

一　阿里夫　　乙　黑輕呼　　ㄅ　斜

ㄣ　別重呼　　乙　黑重呼　　丩　戴平聲　　〔字〕加喉音夫

凵　鐵重呼　　フ　打重呼勒　　〔字〕昔重呼因　　ㄅ　賽平聲　　ㄅ　楷喉音夫　　〔字〕蛙烏

凸　些　　ㄢ　沙　　〔字〕昔因　　ㄥ　阿因　　ㄐ　藍　　〔字〕醯

乙　直寅　　ノ　來台　　凶　查　　〔字〕孩因　　巳　眉因　　〔字〕捺麻失里

　　　　　　　　ㄉ　廢平聲　　ㄋ　奴　　〔字〕耶

日本國，於宋景德三年，嘗有僧入貢，不通華言，善筆札，命以牘對，名寂照，號圓通大師。國中多習王右軍書，照頗得筆法。後南海商人船自其國還，得國王弟與照書，稱野人若愚，又左大臣滕原道長書，又治部卿源從英書，凡三書，皆二王之跡。而若愚章草特妙，中土能書者亦鮮能及，紙墨光精。左大臣乃國之上相，治部九卿之列

也。曩余與其國僧曰克全字大用者，偶解后於海陬一禪剎中，頗習華言，云彼中自有國字，字母僅四十有七，能通識之便可解其音義。因索寫一過，就叩以理，其聯轉成字處仿佛蒙古字法也。全又以彼中字體寫中國詩文，雖不可讀，而筆勢縱橫，龍蛇飛動，儼有顛、素之遺則。今以其字母附於此云：

い以。又近移。ろ羅。は法。平聲，又近排。に宜。ほ波。へ別。平聲。又近奚，近靴。と多。又近馱。ち啼。又近低。り梨。ぬ奴。る盧。を窩。わ懷。か楷。作喉音呼。よ簍。平聲。た大。平聲。れ徠。そ座。平聲，又近莎。ツ土，平聲，又近屠。ね尼。縮舌呼。な乃。平聲。ら阿賴。賴作平聲彈舌。む謨。う烏。ゐ伊。の那。に和。又近窩。く枯。や爺。作喉音呼。ま埋。ふ蒲。又近夫。こ軻。え奚。て悌。あ挨。作喉音呼。さ篩。き欺。又近其。ゆ由。め乜。み皮。又近眉。し尸。又近時。ゑ繄。平聲。け非。も摩。せ蛇。又近奢。す疏。又近徂。

假如曰天則云そら，曰地則云ち，曰山則云やま，曰水則云みツ，曰日則云に，曰月則云ツき，曰筆則云ふて，曰墨則云すみ，曰紙則云かみ，曰硯則云すずり，大意不

過如此。

浮提國，後周時獻書生二人，乍老乍少，隱形則出聲，聞聲則藏形，出時開四寸金壺，上有五龍之檢，封以青泥，壺中墨汁狀若浮黎，洒木石皆成篆籀。或科斗文字，紀造化人倫之始。

外國，胡書，何馬鬼魅王之所授也。其形似小篆。

西夏國，其主李元昊，自製蕃書，命野利仁榮演繹之，成十二卷。字形體方整，類八分而畫頗重複，教國人紀事用蕃書，而譯《孝經》、《爾雅》、《四言雜字》爲蕃語。

西洋馬八兒等國，人以長細銛刀，右手執用，託以左母指，橫刻貝葉爲字。或暮夜交睫書之，迅速精利，皆不失行理，即古刀書之流也。

流求國，職貢中華，所上表用木爲簡，高八寸許，厚三分，闊五分，飾以髤，釦以錫，貫以革，而橫行刻字於其上，其字體類科斗書。

真臘國，或稱占臘，其國自稱曰甘孛智元朝。按：西蕃經名其國曰澉浦只，蓋亦甘孛智之近音也。尋常文字及官府文書皆以麁鹿皮，以物染黑，隨其大小闊狹，以意

裁之，用一等粉，如中國白善粉之類，搓爲小條子，其名爲梭拈，於手中就皮畫以成字，永不脱落，用畢則插於耳之上，字跡亦可辨認爲何人書寫。須以濕物揩拭方去。凡文書皆自後書向前，却不自上書下也。或云其字母音聲正與蒙古音聲相類，但所不同者三兩字耳。

大率字樣正如回鶻字。

林邑國，文字與天竺同。

康國，文字似胡書。

安息國，書畫音獲。革旁，行不直下。

雲南大理國，僰人蒙氏，保和年間遣張志成學書於唐，有晋人筆意，故今重王羲之書。

西夏國李德明，小字阿移，製蕃書十二卷，又製字若符篆。

校勘記

〔一〕「語」，四庫本作「句」。

〔二〕「字」，四庫本作「書」。

〔三〕「絶」，四庫本作「異」。

〔四〕「川」，四庫本作「州」。

書法

李斯曰：夫用筆之法，先急迴，後疾下，如鷹望鵬逝，信之自然，不得重改。送脚若游魚得水，舞筆如景山興雲，或捲或舒，乍輕乍重，善深思之，此理當自見。

許慎曰：《周禮》保氏教國子先以六書。一曰指事，指事者，視而可識，察而可見，「上」、「下」是也。二曰象形，象形者，畫成其物，隨體詰詘，「日」、「月」是也。三曰形聲，形聲者，以事爲名，取譬相成，「江」、「河」是也。四曰會意，會意者，比類合誼，以見指撝，「武」、「信」是也。五曰轉注，轉注者，建類一首，同意相受，「考」、「老」是也。六曰假借，假借者，本無其字，依聲託事，「令」、「長」是也。

蕭何曰：夫書勢法猶若登陣，變通并在腕前，文武遺於筆下，出没須有倚伏，開

闔藉於陰陽。每欲書字，諭如下營，穩思審之，方可下筆。且筆者心也，墨者手也，言者意也，依此行之，自然妙矣。

蔡邕《筆論》曰：書者散也。欲書，先散懷抱，任情恣性，然後書之。若迫於事，雖中山兔毫，不能佳也。夫書，先默坐靜思，隨意所適，言不出口，氣不盈息，沈密神采，如對至尊，則無不善矣。

蔡邕《九勢訣》：轉筆，宜左右回顧，無使節目孤露。藏頭，圓筆屬紙，令筆心常在點畫中行。護尾，畫點勢盡，力收之。疾勢，出於啄磔之中，又在竪筆緊趯之內。掠筆，在於趲鋒峻趯用之。澀勢，在於緊駃戰行之。橫鱗，竪勒之規。此名九勢。

鍾繇曰：多力豐筋者聖，無力無筋者病。

《白雲先生書訣》：天台紫真曰：「陽氣明則華壁立，陰氣太則風神生。把筆抵鋒，肇乎本性。力圓則潤，勢疾則澀；逸則峻，緊則勁；內貴盈，外貴虛；起不孤，伏不寡；迴迎非近，背接非遠；望之惟逸，發之惟靖〔二〕。」王羲之記。

《永字八法禁經》云：八法起於隸字之始，自崔、張、鍾、王傳授，所用該於萬字，墨道之最，不可不明也。

側不愧臥　勒常患平

努過直而力敗　趯宜存而勢生

策仰收而暗揭　掠左出而鋒輕

啄倉皇而疾掩　磔趯趣以開撐

側蹲鴟而墜石，勒緩縱以藏機。努彎環而勢曲，趯峻快以如錐。策依稀而似勒，掠仿佛以宜肥。啄騰凌而速進，磔抑趯以遲移。錐一作飛。

側不得平其筆，當側筆就右爲之。疾則失中，過又成俗。又云側者側下其筆，使墨精暗墜，徐乃反揭，則稜利矣。問曰：側不言點而言側，何也？論曰：謂筆鋒顧右，審其勢險而側之，故名側也。止言點，則不明顧右，無存鋒向背墜墨之勢。若左顧右側，則橫敵無力。故側不險則失於鈍，鈍則芒角隱而書之神格喪矣。

勒不得卧其筆，中高兩頭下，以筆心壓之。口訣云：頭傍鋒仰策，次迅收。若一出揭筆，不趯而暗收，則薄圓而疏，筆無力矣。夫勒，筆鋒似及於紙，須微進，仰策峻趯。問曰：勒不言畫而言勒，何也？論曰：勒者趯筆而行，承其虚畫，取其勁澀，則功成矣。今止言畫者，慮在不趯，一出便畫，則鋒拳而怯薄也。夫勒者藉於竪趯，趯則筆勁澀，亡其流滑，微可稱工矣。

努不宜直其筆，筆直則無力，立筆左偃而下，最須有力。又云須發勢而捲筆，若折骨而争力。又云努須側鋒顧右潛趯，輕挫則揭。問曰：畫者中心竪畫也，今謂之努，何也？論曰：努者，勢微努。曰努，在乎趯筆下行。若直置其畫，則形圓勢質，書之病也。筆訣云：努筆之法，竪筆徐行，近左引勢，勢不欲直，直則無力矣。

趯須蹲鋒，得勢而出，出則暗收。又云：前畫卷則別歛心而出之。口訣云：傍鋒輕揭借勢，勢不勁，筆不挫，則意不深。趯與挑一也。直曰趯，橫曰挑。鋒貴於澀出，適出期於倒收，所謂欲挑還置也。夫趯自努出，潛鋒輕挫，借勢而趯之。

問曰：凡字之出鋒謂之挑，今謂之趯，何也？　論曰：挑者語之小異，而其體一也。

夫趯者筆鋒去而言之，趯自努畫收鋒，竪筆潛勁，借勢而趯之。筆訣云「即是努筆下殺筆趯起」是也。法須挫衄轉筆出鋒，佇思消息，則神蹤不墜矣。

策須斫筆，背發而仰收，則背斫仰策也。兩頭高，中以筆心舉之。口訣云：仰筆潛鋒，以鱗勒之法，揭腕趯勢於右。潛之要在畫勢，暗鋒捷歸於右也。夫策筆仰鋒竪趯，微勁借勢，峻顧於掠也。問曰：策一名折異畫，今謂之策，何也？　論曰：策之與畫，理亦故殊，仰筆趯鋒，輕擡而進，故曰策也。若及紙便畫，不務遲澀、向背、偃仰者，此備畫究成耳。筆訣云「始築筆而仰策，徐轉筆而成形」是也。

掠者拂掠須迅，其鋒左出而欲利。又云微曲而下，筆心至捲處。口訣云：撇過謂之掠，借於策勢以輕注鋒，右揭其腕，加以迅出，勢旋於左。法在澀而勁，意欲暢而婉，遲留則傷於緩滯。問曰：掠一名分發，今稱爲掠，何也？　論曰：掠乃疾徐有準，手隨筆遣，鋒自左出，取勁險盡而爲節。發則一出運用無的，故掠之精旨可守矣。

啄者，如禽之啄物也，立筆下罨，須疾爲勝。又云形似鳥獸臥研斜發。亦云臥筆疾罨右出。口訣云：右向左之勢爲捲啄，按筆蹲鋒，潛蹙於右，借勢收鋒迅擲旋右，須精險衄去之，不可緩滯。問曰：撇之與啄，同出異名，何也？論曰：夫撇者蒙俗之言，啄者因勢而立。故非妄飾，貽誤學者。啄用輕勁爲勝，去浮怯重體爲工。

磔者，不徐不疾，戰而去欲捲，復駐而去之。又云趯筆戰行，翻筆轉下，而出筆磔之。口訣云：右送之波皆名磔。右揭其腕，逐勢緊趯，傍筆迅磔，盡勢輕揭而潛收，在勁迅得之。夫磔法，筆鋒須趯，勢欲險而澀，得勢而輕揭暗收存勢，候其勢盡磔之。問曰：發波之筆，今謂之磔，何也？論曰：發波之筆，循古無蹤。源其用筆，磔法爲徑，磔豪聳過，法存乎神。凡磔若左顧，右則勢鈍矣。趯重鋒緩則勢肥，須遒勁而遲澀之。又謂之波法，微直曰磔，橫過曰波。作一波當三過折筆。

衛夫人《筆陣圖》曰：凡學書字，先學執筆。若真，書去筆頭二寸一分；若行草書，筆頭三寸一分。若初學，先大書，不得從小。善筆力者多骨，不善筆力者多肉。

多骨微肉者謂之筋書，多肉微骨者謂之墨豬。

一如千里陣雲，隱隱然其實有形。

、如高峰墜石，磕磕然實如崩也。

丿陸斷犀象。

乀百鈞弩發。

丨萬歲枯藤。

乀崩浪雷奔。

勁弩筋節。

右七條筆陣出入《斬斫圖》。執筆有七種：有心急而執筆緩者，有心緩而執筆急者。若執筆近而不能緊者，心手不齊，意後筆前者敗；若執筆遠而急，意前筆後者勝。

王羲之《題筆陣圖後》曰：夫紙者陣也，筆者弓鞘也，墨者鍪甲也，水硯者城池也，心意者將軍也，本領者副將也，結構者謀略也，颺筆者吉凶也，出入者號令也，屈

折者殺戮也。　夫欲書者，先乾研墨，凝神靜思，預想字形大小、偃仰、平直、振動，令筋

脉相連。　意在筆前，然後作字。　若平直相似，狀如筭子，上下方整，前後齊平，此不是

書，但得其點畫爾。　若草書須緩前急後，字體形勢，狀等龍蛇，相鈎連不斷。　每作一

字須有點處，且作餘字總竟，然後安點，其點須空中遙擲筆作之。

王羲之《筆陣圖》曰：每作一字，須用數種意。　或橫畫似八分，而發如篆籀，或豎

牽如深林之喬木，而屈折如鋼鈎。　或上尖如枯稈，或下細若針芒，或轉側之勢似飛鳥

空墜，或稜側之形如流水激來。　爲一字，數體俱入，若作一紙之書，須字字意別，勿使

相同。　若書虛紙用強筆，若書強紙用弱筆，強弱不等，則蹉跌不入。

王羲之《筆勢論》曰：大字促之貴小，小字寬之貴大。　著點皆磊磊似大石之當

衢，或如蹲鴟，或如科斗，或如瓜瓣，或如栗子，存若鶚口，尖如鼠屎。　斫戈之法，落竿

峩峩，如長松之倚溪谷，復似百鈞之弩初張。　處其中畫之法，皆不得倒其左右，右相

復宜粗於左畔，橫貴乎纖，豎貴乎粗。　分間布白，遠近宜均，上下得所，自然平穩。

王羲之云：腹不宜促，短也。脚不宜賒，長也。又不宜斜。　重不宜長，單不宜小，

復不宜大，密勝乎疏，短勝乎長，不得上寬下窄。不宜傷密，密則似痾瘵纏身；不舒展也。不宜傷疏，疏似溺水之禽；慢也。不宜傷長，長則似死蛇挂樹；腰肢無力。不宜傷短，短則如壓死蝦蟇。言匾闊也。莫以字小易而忙行筆勢，莫以字大難而慢展毫頭。

王珉《行書狀》曰：虎踞鳳峙，龍伸蠖曲。

索靖《草書勢》曰：婉若銀鉤，漂若驚鸞。

陶隱居云：近左虛右，分間不同，視之不足，學之彌工。

梁武帝《答陶隱居論書》曰：夫運筆斜則無芒角，執筆寬則書緩弱。點掣短則法擁腫，點掣長則法離澌。畫促則字勢橫，畫疏則字形慢。拘則乏勢，放又少則。純骨無媚，純肉無力，少墨浮澀，多墨笨鈍，此乃默然任之，自然之理也。又《草書狀》曰：

僧智果《心成頌》：

迴展右肩：頭項長者向右展，「寧」、「宣」、「臺」、「尚」字是也。

長舒左足：有脚者向左舒，「實」、「其」等字是也。

或卧而似倒，或立而似顛，斜而復正，斷而還連。

峻拔一角：字方者擡右角，「國」、「用」、「周」字是也。

潛虛半腹：右軍云：畫稍粗於左，右亦須看，遠近均勻，遞相覆蓋，放令右虛，「用」、「見」、「岡」、「月」字是也。

間合間開：「無」字等四點四畫爲綜，上心開則下合也。

隔仰隔覆：「并」字是隔「二」，「畺」字是隔「三」，斟酌「二」、「三」字，仰覆用。

迴互留放：爲字有礫掠重者，若「爻」字上住下放，「茶」字上放下住，不可并放。

變換垂縮：「并」字右縮左垂，「斤」字右垂左縮，上下亦然。

繁則減除：王書「縣」字，虞書「毚」字，并去下一點。張書「盛」字，改「血」從「皿」。

疏當補續：王書「神」字、「處」字皆加一點，「却」字「卩」從「卩」。

分若向背：爲綜也，「卅」、「册」之類，皆須自立其抵背。

合如對目：「八」字、「州」字，皆須潛相矚視。

孤單必大：一點一畫，成其獨立者是。

重并仍促：爲「昌」、「呂」、「爻」、「棗」等字上小，「林」、「棘」、「羽」等字左促。

以側映斜：丿爲斜，乀爲側，「交」、「以」、「入」之類是。

如〔三〕斜附曲：謂く爲曲，「女」、「安」〔四〕、「欠」、「必」、「互」〔五〕之類是。

覆精一字，功歸自得盈虛。向背、仰覆、垂縮、迴互不失也。統視運行，妙在相

承起伏。

唐太宗《筆法訣》：爲點必收，貴緊而重。爲畫必勒，貴澀而遲。爲撇必掠，貴險

而勁。爲竪必努，貴戰而雄。爲戈必潤，貴遲疑而右顧。爲波必磔，貴三折而遣豪。

側不得平其勢。勒不得臥其筆，須筆鋒先行。努不宜直，直則失力。趯須存其筆鋒，

得勢而出。策須仰策而收。掠須筆鋒左出而利。啄須臥筆而疾罨。磔須戰筆外發，

得意徐乃出之。三須解磔，上平、中仰、下覆，「春」、「主」字是也。兩畫并上仰下覆，

「土」字是也。彡乃「形」、「影」字右邊，不可一向爲之，須背下撇之。「爻」須上磔衄

鋒，下磔放出，不可雙出。「戔」字上縮鋒作努，下出鋒作趯。「多」字四撇，一縮，二

少縮，三亦縮，四須出鋒。

《翰林密論二十四條用筆法》：

、　點法。口訣云：作點，向左以中指斜頓，向右以大指齊頓作報答，便以中指挫鋒，須收鋒在內，按筆而收之。《禁經》云：點如利鑽鏤金。又有打點，單以指送[六]，似打物之勢，甚難用也。

一　一畫法。口訣云：作橫畫皆用大指遣之。若作策法，即指擡筆上。若作勒法，即用中指鈎筆澀進。覆畫以中指頓筆，然後以大指遣至盡處。鱗勒法須仰收。《禁經》云：畫如長錐界石。擡筆法，初緊策，中擡鋒，輕勁微勒，向右按衄。古經云：鍾書《宣示》字長畫用。

三　三畫法。口訣云：上潛鋒平勒，中背鋒仰策，下緊趯覆收。古經云：《黃庭》「三關」字用草法，上衄側，中策，下奮筆橫飛。凡橫畫者多用此法。

｜　懸針法。口訣云：鋒須先發，管逐勢行，趯筆緊收澀進，如錐畫沙。《禁經》云：如長錐綴地。《臨池訣》云：懸針法，《蘭亭》「年」字盡其勢也。

一　垂露法。口訣云：鋒管齊下，勢盡殺筆縮鋒。又始築筆而極力，終注鋒而作努。又無[七]垂不縮，此言頓筆以捯刾爲功。右軍云「竪如笴抽[八]寒谷」是也。

《臨池訣》云：垂露本篆脚，名玉筋，如古釵倚物也。

乀　背抛法。又謂之踠脚法。口訣云：蹲鋒緊掠徐擲之，速則失勢，遲則緩怯。

右軍云：援豪蹲節，輕重有准。庚肩吾云：欲抛而還置，爲駐鋒而後趯之也。

乀　抽筆法。口訣云：左罨掠須峻利，右潛趯而戰行，待勢捲而機駐，揭摘出而暗收。若便抛必流滑凡淺。又側起平發緊殺，按波爲抽筆，從腹內起。庚肩吾云：將放更留。

乀　背趯法。又謂之戈法。口訣云：悉以中指遣至盡處，以名指拒而趯之。

又云：潛鋒暗勒，勢盡然後趯之。右軍背趯戈法，上則俯而過，下則曲而就。所以失之於前，正之於後也。永禪師澀出戈法，下以名指築上借勢，以中指遣之至下，以名指魽鋒潛趯，此名「禿出法」。張旭折芒法，潛鋒緊走，意盡乃收而趯之。章草法，潛按微進，輕揭暗趯。夫揭欲利，按欲輕，輕則骨勁神清，肥乃質滯鈍俗。

彡　散水法。口訣云：上䖰側，中偃，下潛挫趯鋒。《臨池訣》云：或藏或露，狀類不同。意要遞相顯異，若頻有則兩點相近，而下點當高，此名潛相矚視。外雖解摘，內相屬附爲上。中潛鋒暗䖰，下峻趯潛遣。

冫　冰法。口訣云：上側覆殺，下築而趯之，須相承揖。若并連䖰側輕揭，則「率」字左右用之。草法須借勢捷遣，若緩滯則爲病也。

丷　烈火法。口訣云：䖰鋒暗按。《臨池訣》云：須各自立勢，抵筆潛䖰。所謂視之不見，考之彌彰。

㇏　聯飛法。口訣云：暗䖰微注，輕揭潛趯，筆鋒連綿，相顧不絕。《禁經》云：聯飛如雁陣當秋。《樂毅論》「燕」、「然」字用之。

丶　顯異法。口訣云：上點駐鋒，左右挫鋒，橫書按筆，勢須相順。又云：上點側，橫畫勒，左偁筆擺鋒，偁筆豎策謂之偁。右峻啄輕揭出法，以圓峻飛動爲度。

㇀　平磔法。口訣云：不遲不疾，戰筆側去，勢捲不可便出，須駐筆而後放。《禁經》云：如生蛇度水。

コ勾裹法。口訣云：圓角趯鋒作努法，勢未盡而趯之。顏魯公云：用筆如紙

下行。《書勢論》云：急牽急引如雲中之掣電，「日」、「月」、「目」、「因」等是也。

《翰林隱術》云：勾裹勢須圓角蹲鋒，用中指鉤成之。張敬玄云：「固」字轉角之

勢，初不宜稜角努張，即字體俗也。非特「固」字，但有轉筆，一切貴其圓潤也。右

軍云：作右邊折角疾牽，下微開，左畔幹轉，令取登對，勿使腰下傷慢，視筆取勢，

直截而下。《瘞鶴銘》、《蘭亭》「固」字雖不同，皆絕妙。

勾努法。口訣云：圓角激鋒，待筋骨而成，要似武人屈臂。右軍云「迴角

不用峻及有稜」是也。衛夫人名之「勁努法」。コ如勁努筋節。

小奮筆法。口訣云：左側而獨立，中𨫼揭而右鉤。古經云：鍾書《宣示》字

用。若中竪，則左右暗𨫼而潛趯。

彡衫法。口訣云：上平點，中啄，下𨫼側。又簇鋒捷進，爲「系」字下三點也。

乚外擘法。口訣云：左峻掠，中潛鋒𨫼挫，右蹲鋒外擲。右軍云：踠腳𠜂幹，

上捺下撚，終始折轉。

一　竪偄法。口訣云：擡筆竪策挫鋒，上下緊直。「嘗」、「尚」等字中竪畫用。

又云：偄筆勢須擡筆竪策之。

二　暗築法。口訣云：馭鋒直衝，有點連物，則名暗築。「月」、「其」字内兩點

是也。

六　曾頭其脚法。口訣云：左潛揭而右啄。「曾」頭用左啄，右側「其」脚。智

果云：長舒左足。

⺈　衮筆法。口訣云：須按鋒上下蹙衄之。「令」、「今」等字是也。謂下點。

⺈　戔縮出法，又爲重複法。口訣云：上磔衄鋒，下磔出之。如「昌」、「吕」、

「爻」、「棗」等字上小，「林」、「棘」、「羽」等字左促，「森」、「淼」等字兼用之。

《翰林禁經九生法》：一生筆，純豪爲心，軟而復健。二生紙，新出篋笥，潤滑易

書，即受其墨，若久露風日，枯燥難用。三生硯，用則貯水，畢則乾之，不可浸潤。四

生水，義在新汲，不可久停，停不堪用。五生墨，隨要旋研，多則泥鈍。六生手，適攜

執勞，腕則無準。七生神，凝神靜思，不可煩懆。八生目，寢息適寤，光朗分明。九生

景，天氣清朗，人心舒悦，乃可言書。

《變通異訣》曰：點不變謂之布棋，畫不變謂之布筭，方不變謂之斗，圓不變謂之環，此則書之大病，學者切宜慎之。

李陽冰曰：於天地山川，得方圓流峙之常。於日月星辰，得經緯昭回之度。於雲霞草木，得霏布滋蔓之容。於衣冠文物，得揖讓周旋之體。於骨角齒牙，得擺拉咀嚼之勢。隨手萬變，任心所成。

歐陽詢八法：、如高峰之墜石。乁似長空之初月。一若千里之陣雲。丶勁松倒折，落挂石崖。ㄱ如萬鈞之弩發。ノ利劍截斷，犀象之牙。乀波常三過筆。澄神靜慮，端己正容。秉筆思生，臨池志逸。虛拳直腕，指齊掌空。意在筆前，文向思後。分間布白，勿令偏側。墨淡即傷神采，絕濃必滯鋒豪。肥則為鈍，瘦則露骨。勿使傷於軟弱，不須怒降為奇。點畫調勻，上下均平。遞相顧揖，筋骨精神，隨其大小，不可頭輕尾重，無令左短右長。斜正如人，上稱下載，束映西帶，

氣宇融和。精神洒落，省此微言，孰爲不可也。

孫過庭《書譜》曰：一畫之間，變起伏於鋒杪；一點之內，殊衄挫於豪芒。篆尚婉而通，隸欲精而密，草貴流而暢，章務檢而便，然後凜之以風神，溫之以妍潤，鼓之以枯勁，和之以閑雅。必能傍通點畫之情，博究始終之理。鎔鑄蟲篆，陶鈞草隸，一點成一字之規，一字乃終篇之准。違而不犯，和而不同，留不常遲，遣不恒疾，帶燥方潤，將濃遂枯。泯規矩於方圓，遁鈎繩於曲直。

韓方明《授筆要說》曰：第一執管，其法以雙指包管，亦當五指共執，要在實指虛掌，鈎擫訐[九]送，亦曰抵送。若以單指包之，則力不足而無神氣。第二搋管，亦名拙，謂以五指共搋其管末，吊筆急疾，無體之書，或起草稿用之。第三撮管，謂以五指撮其管末，惟大草書用之，亦與拙管同，更有握管、搦管之法，非書家事。

《顏魯公傳張長史問答》：

平謂橫，子知之乎？真卿曰：長史每令爲一畫，皆須縱橫有象，其此之謂乎？長史曰：然。

直謂縱，子知之乎？曰：豈不謂直者必縱之，不令邪曲之謂乎？曰：然。

均謂間，子知之乎？曰：嘗示以間不容光之謂乎？曰：然。

密謂際，子知之乎？曰：豈不謂築鋒下筆，皆令宛成，不令其疏之謂乎？曰：然。

鋒謂末，子知之乎？曰：豈不謂末以成畫，使其鋒健之謂乎？曰：然。

力謂骨體，子知之乎？曰：豈不謂趯筆則點畫皆有筋骨，字體自然雄媚之謂乎？曰：然。

輕謂曲折，子知之乎？曰：豈不謂鉤筆轉角，折鋒輕過，亦謂轉角，爲暗過之謂乎？曰：然。

決謂牽掣，子知之乎？曰：豈不謂牽掣爲撇，決意擇鋒[一〇]，不怯滯，令險峻而成乎？曰：然。

補謂不足，子知之乎？曰：豈不謂結構點畫或有失趣者，則以別點畫旁救之

損謂有餘，子知之乎？　曰：豈不謂趣長筆短，常使意氣有餘，畫若不足之謂

乎？曰：然。

巧謂布置，子知之乎？　曰：豈不謂欲書先想字形大小，布置令其平穩，或意

外字體，令其異勢乎？曰：然。

稱謂大小，子知之乎？　曰：豈不謂大字促之令小，小字展之令大，兼令茂密，

所以爲稱乎？曰：然。

張懷瓘《用筆十法》：

偃仰向背：謂兩字并爲一字，須求點畫上下偃仰、向背離合之勢。

陰陽相應：謂陰爲內陽爲外，歛心爲陰，展筆爲陽，左右亦然。

鱗羽參差：謂點畫編次，無使齊平，如鱗羽參差之狀。

峰巒起伏：謂起筆蹙衄，如峰巒之狀，殺筆亦須存結。

真草偏枯：謂兩字或三字，不得真草合成一字，謂之偏枯，須求映帶。

〔二〕正失則：謂落筆結字，分寸點畫之法，須依位次。

遲澀飛動：謂勒鋒碟筆，須飛動無凝滯之勢，是得法。

射空玲瓏：謂煙感識字，行草用筆，不依先後。

尺寸規度：謂不可長有餘而短不足，須引筆至盡處，則字有凝重之態。

隨字轉變：謂《蘭亭》「年」字一筆作懸針，其下「歲」字則變垂露，其間「之」字〔二三〕，各別其體。

張懷瓘《文字論》曰：以筋骨立形，以神情潤色，雖跡在塵寰，而志出雲霄，靈變無常，務於飛動。或若擒虎豹有强梁拏攫之形，執蛟螭見蚴蟉盤旋之勢，探彼意象，入此規模。

又《六體書論》曰：執筆亦有法，若執筆淺而堅，掣打勁利，掣三寸而一寸著紙，勢已盡矣，其故何也？筆在指端則掌虛，運動適意，騰躍頓剉，生意在焉。筆居半則掌實，如樞不轉掣，豈能自由轉運旋迴？乃成稜角。筆既死矣，寧望字之生動哉？勢有餘矣。若執筆深而束，牽三寸而一寸著紙，

又《藥石論》曰：夫馬，筋多肉少爲上，肉多筋少爲下，書亦如之，皆欲骨肉相稱，神貌洽〔一三〕然。若筋骨不任，其脂肉在馬爲駑胎，在人爲肉疾，在書爲墨猪。惟題署及八分則肥密可也。

虞世南《筆髓論》曰：筆長不過六寸，捉管不過三寸，真一行二草三，指實掌虛，草則縱心奔放，覆腕轉蹙，懸管聚鋒，柔豪外拓，左爲外，右爲內。

徐浩《論書》曰：初學之際，宜先筋骨，筋骨不立肉何所附？用筆之勢，特須藏鋒，鋒若不藏，字則有病。病且未去，能何有爲？字不欲疏，亦不欲密，亦不欲小，小長〔一四〕令大，大蹙令小，疏肥令密，密瘦令疏〔一五〕。筆不欲捷，亦不欲徐，亦不欲平，亦不欲側，側竪令平，平峻使側，捷則須安，徐則須利。

蔡希綜《法書論》曰：右軍云，若作點，必須懸手而爲之；若作波，則抑而復曳。忽一點失所，若美女之眇一目；一畫失所，如壯士之折一肱，可謂難矣。每字皆須骨氣雄强，奕奕然有飛動之態。屈折之狀，如鋼鐵爲鉤，牽掣之蹤，若勁針直下。主客勝負，皆須姑息，先作者主也，後爲者客也。既構筋力，然後裝束，必須舉措合則，起

發相承。每書一紙，或有重字，亦須字字意殊。右軍書《蘭亭》，皆構別體，蓋其理也。夫始下筆，須藏鋒轉腕，前緩後急。字體行勢，狀如蟲蛇相鉤連，意莫令斷。又下筆意如放箭，箭不欲遲，遲則中物不入。然則施於草跡，亦須時時象其篆勢，八分、章草、古隸等體，要相合雜，發人意思。

林韞《撥鐙序》曰：盧肇謂韞曰，用筆之方不在於力。用於力，筆死矣。虛掌實指，指不入掌，東西上下，何所閡焉？昔受教於韓吏部，其法曰撥鐙，推拖撚拽是也。

盧雋《臨池妙訣》云：用筆之法，拓大指，撧中指，歛第二指，拒名指，令掌心虛如握卵，此大要也。凡用筆以指節外置筆，令轉動自在，名指拒中指，小指拒名指，此細要也。又云：一用紙筆；二認勢；三裹束；四真如立，行如行；五草如走；六上稀；七中勻；八下密。

張敬玄曰：楷書把筆，妙在虛掌運腕。不宜把筆苦緊，緊則轉腕不得，既腕不轉，則字體或粗或細，上下不均。雖多用力，元來不當。又云：楷書只虛掌轉腕，不要懸臂，氣力有限。行草書即須懸腕，筆勢無限。不懸腕，筆勢有限。又云：其初學

書，先學真書，此不失節也。若不先學真書，便學縱體爲宗主，後却學真體，難成矣！

李後主《七字撥鐙法》：撅、壓、鉤、揭、抵、導、送。

李華二字訣：截、拽。

偏傍向背：

亻立人之法，如烏之在柱是也。

刂垂縮法，「斤」字右垂左縮，「并」字左垂右縮。

冂爲字脚切宜緊收，它皆準此，「馬」、「焉」、「烏」字同。

爲右軍云：字有緩急，如「烏」字下手一點，點須急，橫直則須遲。欲「烏」之

脚急，乃取形勢也。

丁「打」字脚勢宜疾不宜遲。

寺「寺」字脚亦宜疾挑，不宜遲。

嗚呼嚨口在左者近上。

和扣口在右者近下。餘皆仿此。

容寶「容」、「寶」等字，上點須正，畫須圓明，不宜相著，上長下短。姜夔云：偏傍在左者宜狹長，則右有餘地，在右者亦然。

風鳳「風」字兩邊悉宜圓緊。用筆之時，左邊勢宜疾，背筆時意中如電，謂疾急也。「几」、「鳳」字同。

姜夔云：「點者字之眉目，全藉顧盼精神，有向有背，隨字異形。畫者字之骨體，欲其堅正勻淨，有起有止，所貴長短合宜，結束堅實。ノ音撇。乁音拂。者字之手足，伸縮異度，變化多端，要如鳥翼魚鬣，有翩翩自得之態。乚音挑。剔者字之步履，欲其沈實。晉人挑剔，或帶斜拂，或橫引向外。至顏、柳始正鋒爲之。轉折者方圓之法，真多用折，草多用轉折，欲少駐，駐則有力。轉欲不滯，滯則不遒。然真以轉而後遒，草以折而後勁，不可不知。懸針者，筆欲正，自上而下。若垂而復縮，謂之垂露。　米芾云「無垂不縮，無往〔二六〕不收」是也。

宋高宗《翰墨志》云：士於書法，必先學正書，以八法皆備，不相附麗，至側字亦可正讀，不渝本體，蓋篆隸之餘風。若楷法既到，則肆筆行草，自然臻妙。

書史會要卷九

二六七

黃庭堅云：作字須筆中有畫，肥不露肉，瘦不露骨。政如詩中有句，亦如禪家句中有眼，須參透乃悟耳。

米芾云：作字須要[一七]得筆。苟得筆，則細若絲髮亦佳；不得筆，雖大逾尋丈，終無骨氣。

歐陽脩云：作字要熟，熟則神氣完實有餘。

姜夔云：用筆之法，古人以折釵股者，欲其屈折，圓而有力。屋漏痕者，欲其無起止之跡。錐畫沙者，欲其勻而藏鋒。壁拆者，欲其布置之巧。然皆不必若是。筆正則藏鋒，筆偃則鋒出，一起一倒，一晦一冥，而神奇出焉。常欲筆鋒在畫中，則左右皆無病矣。　方圓者，真草之體。用真貴方，用草貴圓，方者參之以圓，圓者參之以方，斯爲妙矣。　一字之體，率多有變。有起有應，如此起者，當如此應，各有義理。王右軍「羲之」字、「當」字、「得」字、「深」字、「慰」字最多，多至數十字，無有同者，而未嘗不同也，可謂不逾矩矣。　古人作草，如今人作真，何嘗苟且。其相連處，特是引帶。其字是點處皆重，偶相引帶，其筆皆輕。唐以前多是獨草，不過兩字屬連。若

數十字相連，不足爲奇，更爲大病也。

姜夔《禊帖偏傍考》云：「永」字無畫，發筆處微折轉。「和」字口下橫筆稍出。「年」字懸筆上湊頂。「在」字左丿反剔。「歲」字有點，在山之下，戈畫之右。「事」字脚斜拂不挑。「流」字內云字處就回筆，不是點。「殊」字挑脚帶橫。「是」字下止字脚斜拂不挑。「流」字內云字處就回筆，不是點。「殊」字挑脚帶橫。「是」字下止凡三轉不斷。「趣」字波略反捲向上。「欣」字欠右一筆作章草發筆之狀，不是捺。「抱」字巳開口。「死生亦大矣」，「亦」字是四點。「興感」、「感」字，戈邊是直作一筆，不是點。「未嘗不」、「不」字反挑脚處有一闕。右法如此甚多，略舉其大概，持此法亦可以觀天下之《蘭亭》矣。五字損本者，「湍」、「流」、「帶」、「右」、「天」五字有損也。

吾衍曰：今之篆書，即古人平常字。下古初有筆，不過竹上束毛，便於寫畫，故篆字肥瘦均一，轉折無稜角也。後人以真草行，或細或肥，以爲美茂。若筆無心，不可成體。今人以此筆作篆，難於古人尤多，若初學未能用時，略於燈上燒過，庶幾便手。

篆書多有字中包一二畫，如「日」、「目」字之類。若初一字內畫不與兩頭相

粘，後皆如之，則爲首尾一法。若或接或否，各自相異，爲不守法度。圓圈、圓點，古文有之，小篆無此法。「口」字作三角形，不可引用。篆法匾者最好，謂之蠏音果。李斯方圓廓落。李陽冰圓活姿媚。徐鉉如隸無垂脚，字下如釵，股稍大。錯如其兄，但字下爲玉箸微小耳。崔子玉多用隸法，似乎不精，然有漢意。陽冰篆多非古法，效子玉也。

匾。徐鉉謂非老手莫能到，《石鼓文》是也。　小篆一也，而各有筆法。

小篆俗皆喜長，太長無法，但以方楷一字半爲度。一字爲正體，半字爲垂脚，脚不過三。有無可奈何者，當以正脚爲主，餘略收短如簾脚可也。有下無脚字，如坐、廿、坐等字，却以上枝爲出。如草木之爲物，正生則上出枝，倒懸則下出枝耳。　凡寫牌匾，字畫宜肥，體宜方圓。碑額同此，但以小篆爲正，不可用雜體。　以鼎篆、古文錯雜爲用時，無跡爲上。但皆以小篆法寫，自然一法，此雖易求，却甚難記，不熟其法，未免如百家衣，爲識者笑。此爲逸法，正用廢此可也。　凡口圈中字不可填滿，但如井斗中著一字，任其下空，可放垂筆，方不覺大。圈比諸字亦須略收。　口不可圓，亦不可方，只以炭墼範子爲度自好。若「日」、「目」等字，須更放小，若印文中匾「口」并

「口」字，及子字上「口」，却須略寬，使「口」中見空稍多，字始混厚。　寫篆把筆，只須單鈎，却伸中指在下夾襯，方圓平直，無有不可意矣。　人多不得師傳，只如常把筆，所以字多欹斜，畫亦不能直，且字勢不活也。　若初學時，當虛手心，伸中指并二指於几上空畫，如此不拗方可操筆，此説最要緊。　篆大字當虛腕懸筆，手腕著紙，便字不活相。

陳繹曾《翰林要訣》：

執筆法

撅，大指骨下節下端用力，欲直如提千鈞。　捺，食指著中指傍。　此上二指主力。

鈎，中指著指尖鈎筆下。　揭，名指著指外爪肉際揭筆上。　抵，名指揭筆，中指抵住。

拒，中指鈎筆，名指拒定。　此上二指主轉運。　導，小指引名指過右。　送，小指送名指過左。　此上二指主來往。

右名撥鐙法。　撥者，筆管著中指名指尖，圓活易轉動也。　鐙即馬鐙，筆管直則虎口間如馬鐙也。　足踏馬鐙淺則易出入，手執筆管淺則易撥動。

右指法。

枕腕，以左手枕右手腕。　提腕，肘著案而虛提手腕。　懸腕，懸著空中最有力。

唯鮮于樞善懸腕書，余問之，瞑目伸臂曰：膽，膽。

右腕法。

大凡學書，指欲實，掌欲虛，管欲直，心欲圓。

右手法。

撮管，以撥鐙指法撮管頭，大字草書宜用之，書壁尤佳。　搦管，以大指小指倒

垂執管，搣三指攢之，就地書大幅屏障。　捻管，大指與中三指捻管頭書之，側立案

左書長幅子。　握管，四指中節握管，沈著有力，書誥勑榜疏。

右變法。

血法

蹲，七分三折，管直心圓。　駐，七分臥倒水聚。　提，三分大指下節骨竦水下。

捺，九分臥滿。　過，十分疾過。　搶，各有分數，圓蹲直搶，偏蹲側搶，出鋒空搶。　衄，

三分三搖筆殺力。

字生於墨，墨生於水。水者，字之血也。筆尖受水，一點已枯矣。水墨皆藏於副豪之內，蹲之則水下，駐之則水聚，提之則水皆入紙矣。捺以勻之，搶以殺之，過以補之，衄以圓之。過貴乎疾，如飛鳥驚蛇，力到自然，不可少凝滯，仍不復重改。

骨法

提，竦大指下節骨下端，提尾駐飛。縱，和大指下節骨下臼，蹲首駐捺衄過。字無骨，爲字之骨者，大指下節骨是也。提之則字中骨健矣，縱之則字中骨有轉軸而活絡矣。提者，大指下節骨下端小竦動也；縱者，骨下節轉軸中筋絡稍和緩也。

筋法

藏，首尾蹲搶。度，中間空中飛度。

字之筋，筆鋒是也。斷處藏之，連處度之。藏者首尾蹲搶是也；度者空中打

勢，飛度筆意也。

右字法。

中指，下貫上，左貫右，筆中柔。名指，上貫下，右貫左，筆中齟。

右指法。

肉法

捺滿。提飛。

字之肉，筆豪是也。疏處捺滿，密處提飛；平處捺滿，險處提飛。捺滿則肥，提飛則瘦。肥者豪端分數足也，瘦者毫端分數省也。

右字法。

陳繹曾《法書》論曰：鍾繇《力命》、《剋捷》、《宣示》，王羲之《樂毅》、《畫贊》、《黃庭》、《告誓》、《霜寒》，王獻之《洛神》，六朝不知名氏《曹娥》、《羊叔子》、《遺教》，陶弘景《瘞鶴》、《舊館壇》，智永《千文》，虞世南《孔子廟》，歐陽詢《九成宮》、《化度寺》、《虞恭公》、《皇甫》，褚遂良《哀冊》、《聖教》，張旭《郎官》，顏真卿《麻姑

壇》、《放生池》、《中興頌》、《干祿字》、《東方贊》，柳公權《陀羅尼》。右真書。鍾繇

《丙舍》、《吳人》、《嬴頓》、《長風》，王羲之《蘭亭》、《極寒》、《毒熱》、《官奴》、《快

雪》、《來禽》、《奉橘》、《慈蔭》、《聖教序》、《開元寺》，王獻之《地黃》、《歲終》、《衛

軍》、《授衣》、《阿姨》、《鵝群》、《歲盡》、《夏日》、《奉對》、《思戀》、《天寶》、《吳興》、《磬

《山陰》、《東家》、《轉勝》、《相過》、《鵝邊》、《觸事》、《夏節》、《恨深》、《黃蓍》、《礜

石》、《駱驛》、《月内》、《尊體》，謝安《八月五日》，褚遂良《枯樹》、《星霜》，李邕《嶽

麓》、《娑羅樹》、《雲麾將軍》、《東林寺》，張從申《玄静先生》。右行書。《淳化法

帖》：諸帖之祖，王著模刻，深得古意，不見古跡，得此足矣。《絳帖》：《淳化》之子，

潘師旦模刻，骨法清勁，足正王著肉勝之失。然駁馬露骨，又未免嬴瘠之失。《潭

帖》：《淳化》之子，希白模刻，風韻和雅，血肉停勻，但形勢俱圓，頗乏峭健之氣。

《大觀帖》：《淳化》之弟，蔡京模刻，京沈酣富貴，恣意粗率，筆偏手縱，非復古意，賴

刻手精工，猶勝他帖。《太清樓續閣帖》：劉燾模刻，工夫精緻，亞於《淳化》，肥而多

骨，求備於王著，乃失之粗硬，遂少風韻。《戲魚堂帖》：劉次莊模刻，在《淳化》翻刻

中頗爲有骨格者，淡墨搨尤佳。《武岡》、《修內司》、《福州》：諸帖皆有可觀。《鼎帖》：石硬而刻手不精，雖博而乏古意。《星鳳帖》：曹士冕模刻，清而不穢，亞於《太清續帖》。《玉麟堂帖》：吳琚模刻，穢而不清，多雜米家筆仗。《寶晉齋帖》：曹之格模刻，《星鳳》之子，在諸帖中爲最下。《百一帖》：王曼慶模刻，筆意清遒，雅有勝趣，恨刻手不精。

杜本曰：夫兵無常勢，字無常體，若坐若行，若飛若動，若往若來，若臥若起，若日月垂象，若水火成形。倘悟其幾，則縱橫皆有意象矣。

袁袞曰：漢魏以降，大抵皆有分隸餘風。二王始復大變，右軍森嚴而有法度，大令散朗而多姿。貞觀以後，書法清婉，開元以後，乃務重濁。逮至王著，始追蹤永師，遠跡二王，不失古人意度。君謨特守法度，眉山、豫章一埽故常，米、薛、二蔡大出新奇，雖皆有祖襲，而古風蕩然。思陵筋骨過美。吳傅朋姿媚傷妍。姜堯章太守繩墨，則貽叉手并脚之議。大要探古人之玄微，極前代之工巧，乃爲至妙。

鄭杓曰：題署之法弊於唐，使人多忌諱，其原蓋出於陰陽家者流。世有《廣成子

集陰陽家應候法纂異記感應章》、一行禪師《釋微集》、燕卿大師《字旨明簡集》、葛仙翁《勒字法應神集音義章》、白雲先生《筆論玄鑒》諸書，極言題署之法。點畫分毫末來去，各立名字，應之以陰陽，象之以五行，法之以六神，使術者能察人平生禍福，屋之大小，字之尺寸，各有程限，占其喜怒休咎之詳，年月遠近之應，可考而知。按：廣成子當黃帝世，是時陰陽家未出；葛仙翁生晉朝，題署未有此病。；唐一行以數學名家，字非所長。其必僧簡定之流所託爲也。簡定，燕卿名也。

校勘记

〔一〕「靖」，四庫本作「静」。

〔二〕「若」，清家文庫本、四庫本作「則」。

〔三〕「如」，四庫本作「以」。

〔四〕「安」，清抄本、清家文庫本、四庫本均作「晏」。

〔五〕「互」，清抄本、清家文庫本、四庫本均作「在」。

〔六〕「送」，四庫本作「送筆」。

〔七〕「無」字原缺，據四庫本補。

〔八〕「筍抽」，四庫本作「春筍之抽」。

〔九〕「許」，四庫本作「䘏」。

〔一〇〕「決意擇鋒」，四庫本作「銳意挫鋒」。

〔一一〕「邪」，四庫本作「斜」。

〔一二〕其間『之』字，四庫本作「又其間一十八個『之』字」。

〔一三〕「洽」，四庫本作「怡」。

〔一四〕「長」，四庫本作「展」。

〔一五〕「疏」，四庫本作「展」。

〔一六〕「往」原作「住」，據四庫本改。

〔一七〕「要」，四庫本作「欲」。

書史會要補遺

三皇

孔甲，黄帝史，所作字體謂盤盂刻銘。

漢

甄豐，官大司馬。亡新居攝，自以運膺制作，使豐校文字之部，頗定古文。

王瞻，善草書。

朱登，字仲條，善隸書。建寧間，嘗書《衛府君碑》。東。

劉敏，成都人，官至揚武將軍。善草書。蜀。

譙周，字允南，巴西人，官至散騎常侍。研精六經，尤善書札。蜀。

吳

蘇建，官至中郎將。其書與皇象同，所書《禪國文》，在宜興善卷山中。

顧雍，字元歎，吳郡人。官至丞相，封醴泉侯。學蔡邕書。

嚴畯，字曼才，彭城人。官至尚書令，好《説文》。

朱然，字義封，丹楊人。官至右將軍，嘗與孫權同學書。

晋

江瓊，字孟琚，陳留濟陽人，式之祖也。官至馮翊太守，善蟲篆、訓詁。

宋炳、費元瑤，俱以能書稱。東。

謝發，善行草。東。

李氏意如，廣漢人，王獻之保母也。善屬文，能草書。東。

宋

顏騰之,字弘道,琅邪人。草隸有風格。

顏炳,字叔豹,騰之之子。官至江夏王參軍,時號能書。

齊

庾景休,書下下品。

兒珪之,正書《金庭館碑》。

梁

蕭挹,官至尚書殿中郎。正書學鍾繇甚工,有所書《開善寺大法師碑》傳於世。

張澤,書《茅山碑》。

道士孫文韜,一名韜,字文藏,會稽剡縣人,陶真白弟子也。其書初學楊、許,後

學大王，殊有深分。有所書《九錫碑》及《舊館壇碑》，在茅山。

道士陳懋宣，錢唐人。嘗書《丹井銘》，在茅山。

後魏

崔潛，悅之子。傳父書法，爲兄渾[二]等誄，手筆本草，人多摹搨之。姚元標以爲過於浩。

崔宏，字玄伯，悅之子，浩之父也。官至天部大人，贈司空，謚文貞，世不替業。

自非朝廷文誥、四方書檄，初不妄染。尤善草隸，爲世模楷，行狎特妙。

崔簡，字仲亮，一名覽，浩之弟。官至中書侍郎，好學，少以善書知名。

崔衡，字伯玉，浩族子。官至秦州刺史、齊郡公，謚曰惠。少以孝行著稱，學浩書頗亦類焉。

盧諶，范陽人。書法鍾繇，草習索靖，與崔悅齊名。

盧偃，諶之子。

盧邈，偃之子，世不替業。

谷渾，字元沖，官至侍中、儀曹尚書、濮陽公，諡文宣。正直有操行，道武時，以善隸書爲內侍左右。

蕭撝，字智遐，梁武帝弟秀之子。侯景作亂時，撝守成都，以城歸武帝，官至少傅、蔡陽郡公，諡曰襄。善草隸，名亞王褒。

郭祚，字季祐，太原晉陽人。官至都督雍州刺史，諡文貞。涉歷經史，習崔浩書。

竇遵，官至濮陽太守。善楷篆，北京諸牌及臺殿、樓觀、宮門題署多遵書。

蕭慨，梁武帝弟恢之子。建業陷，從父入東魏，官至司徒從事中郎。深沈有體表，好學，善草隸。

姚叔、王思誠，并善八分。

釋道常，書《造像記》。

北齊

韓毅，魯郡人。工正書，神武用爲博士。嘗書《大覺寺牌》，當時碑碣，往往不著名氏，毅以知書名，故特著之也。然遺跡見於今者，獨此碑耳。

後周

薛溫，字尼卿，道衡之兄。官至燕郡守、齊安縣子。沈敏有器局，博覽經典，善隸書。

薛慎，字伯護，官至膳部下大夫。能屬文，善草書。

柳虯，字仲盤，河東解人。後魏揚州大中正，入朝官至中書侍郎。修《起居注》，善隸書。

閻弘，字匡道，官至御正下大夫。工草隸。

泉元禮，上洛豐陽人，官至洛州刺史。閑草隸。

冀俊，字僧俊，太原陽邑人。文帝記室，後官至昌樂侯。性沈謹，善隸，特工模寫。

隋

龐恭之，八分書《老子廟碑》。

韋霈，正書《廣業郡守鄭君碑》。

劉曼才，書《益州至真觀碑》。

侯孝真，八分書《益州使君江夏公碑》。

顏有意，書《益州學館廟堂記》。

不逮古。

魏瑗，大業中，嘗書《姑蘇上方寺舍利塔銘》，絕類虞、褚，後爲人竊去，雖更刻，

王纂，王渙，皆智永從侄。皆善書

黎景熙，字季明，河間鄭人。善楷篆，當時稱之。

龐曾父，正書《興福寺碑》。

史陵，書《禹廟碑》，筆法精妙，不減歐、虞。

丁道真，善草。

唐

張紹宗，晉侍中華十一世孫，而懷瓘之高祖也。官至邵州武綱令，贈宜春郡太守。博學工書。

張懷瓘，官至翰林、集賢兩院侍書侍讀學士，有文學，尤善草隸。與兄懷瓘同時著名。

惠文太子範，睿宗子，善書。

杜勤，工部甫從侄。勤落第歸，甫作《醉歌行》以別之，云「總角草書又神速」。

盧雋，范陽人，傳楷法於堂舅陸彥遠。

盧野奴，雋之從侄，傳書法於崔邈。

上官儀，永徽初西臺侍郎，師虞世南，書過於王篆。

張志遜，又篆之亞。

李建勳，能八分書。

劉子皋，玄宗朝南薰殿學士。嘗書西明寺額。

解無畏，官弘文館日，奉敕摹《十七帖》刻石。

殷度，善正書。開元間，嘗書《曲阿縣齊鄉觀鐘銘》。

賀拔惎，官至員外郎，有書名。

方直溫，官至少卿，善書。

鄧景審，善行楷。有所臨《黃庭經》傳於世。

華明素，平原人，工篆。周處廟碑額乃其筆也。

葛蒙，丹陽人。書跡似顏魯公。

瞿佣，江夏人，官至左衛兵曹參軍。能文辭，善古隸。

韓阿買，工八分。文公愈詩云：「阿買不識字，頗知書八分。」趙堯夫注云：「黃

魯直謂是退之之侄。」

賀拔恕，貞元間進士。工古文，嘗爲韓愈書科斗《孝經》及衛宏《字書》。

曹霸，亦能書。杜甫詩云：「學書初學衛夫人，但恨無過王右軍。」

胡山甫，天寶間，字極遒勁。

崔敏，清河人，官至永州刺史。藝遂六書。

郭卓然，太原逸人也。能篆，天寶間，嘗摹勒《雲麾將軍李府君碑》并題額。

李融，不知何許人。嘗書《太尉朱懷珪墓碑》，在大都昌平縣。

沈佺期，字雲卿，官至修文館學士。以工書著名。

王玄宗，琅邪人。所書《茅山華陽觀王先生碑》傳於世。

楊幽經，太極元年所書《崇元觀碑》，今在大茅山。

濮陽興，嘗有所書《歸藏初經》行於世。

賈膺福，善八分，筆法精妙可喜。按《舊史》，武后鑄九鼎，圖山川物象，命工書人賈膺福、薛昌容、李元振、鍾紹京等分題之。

薛昌容，李元振，見上。

郭謙光，善八分。謙光書初不見稱於唐人，獨宋歐陽脩盛稱之，以謂不減韓、蔡、史、李四家。

史懷則，與惟則同時。惟則名浩，必其昆弟也。惟則以八分著名，懷則之書，蓋不減惟則，而初不見稱於當時者，豈非其位不顯乎？

劉君諤，陳昇，鞠處信，武三思，諸葛思禎，武盡禮，趙冬曦，裴令行，蕭元皎，蓋巨源，柳洋，崔漼，陳思光，劉懷信，魏栖梧，房自謙，王象，李岩，韋悟微，潘翺，鄭鉉，鄭璉，盧自勸，房子縣，包文該，李景夫，陳錫，郭瓘，于經野，平致和，崔倚，李史奐，程昂，沈中吕，鄭崿，盧耿，蕭華，趙惎，杜勸，郭陶，元衲，陶千岩，李舟，徐璘，徐峴，徐頊，徐壽，黎遂，王俌，顏頡，韋縱，崔溉，鄭造，竇群，韋國，顏頔，李銑，裴舜，崔縉，劉苑，柳遂，吳丹，王凝，蕭延慶，陳溝，李克恭，崔恭，吳宗冉，王玄同，趙晏，陳諫，武翊黃，竇鞏，牛僧孺，蕭佑，羅洧，王玄弼，柳公綽，王翊，崔元略，崔植，沈堯章，李道夷，盧徑，陳去病，馬纘，鄭還古，楊紹復，盧匡，裴昇之，慕容鎬，蕭起，裴休，

魏庚，崔倬，杜宣猷，柳仲年，崔溉，蕭嵩，蕭敬宗，呂向。

右并善正書。

王懸河，陳懷志，王晏，雙思貞，艾叙，張嘉貞，何榮老，韓覃，上官璨，郭德漸，崔宗三，崔黃中，管卿，陳知溫，張少悌，胡沛然，劉軨，王山石，劉泰，姚南仲，令狐彰，魏萬珵，王世則，趙復，張楚昭，王軌，王羨，楊琡，周嬴，楊播，王璿，張誼，羅讓，孫元，劉雲，鄭雲達，王綸，韋皋，朱獻任，張綽，沈幼真，王疑，鄭遵古，孟簡，段金緯，韓林，韓杼材，任迪，范的，王藩，王平君，魏崇，李思惲，柏元封。

右并善行書。

李元振，孫希範，張遂隆，李敬，韋同，李涉，蘇詵，權璟，殷子陽，蘇說，張傑，胡愔，盧重玄，劉升，司馬絢，胡履虛，姚思義，裴抗，白義暉，甘遺榮，范希壁，陸堅，韋鑒，魏包，房鳳文，呂獻誠，李皋，李琚，范正則，胡沛，杜得記，趙若訥，韋迴，張乾護，薛希昌，王子言，戴嶧，劉景廉，胡秀，孕琚，常同，王曾，林混元，韓軨，周良弼，王世則，劉均，李著，屈突真，張庭邦，裴平，薛邕，史鎬，韓彥弼，盧曉，張沔，徐琪，胡誕，韓

秀榮，胡証，王山從，韓暖，瞿秀，盧自烈，唐衢，陸丕，胡師模，韓齊申，鄭師仁。

右并善八分書。

鄔繇，舒元輿，李彝，苗端，李寅，劉蔚，徐璋。

右并善篆書。

唐奉一，趙居貞，盧佐元，王遹，張延壽，蘇文舉，吳知禮，高從彥，賀蘭誡，沮渠智烈，房集，王祐，高述，戴千齡，陸郢，荀穎，班宏，屈賁，令狐靖，屈師穆，陸蔚之，龔真子，俞珣，令狐澄，張敬仙。

右并善書。自劉君諤至此，詳見趙明誠《金石録》。

昭容上官氏，嘗書千福寺額，極佳。

桓夫人，善書，評者謂如快馬入陣，屈伸隨人。

封夫人詢，字景文。渤海人，秘省校書殷保晦室。容止都雅，工文章，善草隸。

廣明庚子，以不屈節罵賊死。

白氏，名金鑾，居易女。年十歲，忽書《北山移文》示家人，居易以終南紫石

刊之。

關氏，南楚人，圖之妹。文學書札，罔不動人。圖常語同僚曰：「某家有一進士，所恨不櫛耳。」後適進士常儦。

楊夫人，柳柳州宗元室，善翰墨。

道士李含光，號玄靖先生，廣陵人，居茅山，精《老》、《莊》、《周易》。幼年頗工篆籀，而隸書尤妙。或賞之，云「賢於其父」，因投筆不書。玄宗強請楷書《上經》一十三紙，以補楊、許之闕。

道士諸葛鑒元，善八分書。開成間，嘗題名杭青衣泉之石壁。

釋懷惲，天寶間，草書似懷素。

釋翹微，有所書《岑府君碑》在句容縣。

釋道秀、釋飛錫，俱善書。

釋仁基、釋廣正、釋翹徵、釋重閏、釋真慶、釋逸文、釋智謙、釋道秀、釋法昭、釋有鄰、釋雲皋。

右皆善書，并有所書碑刻傳於世。

五代

方廷珪，楊吳武義間，書饒州浮州院鐘銘。

楊元鼎，南唐官虞部郎中日，嘗奉制書《茅山紫陽觀記》并篆額。

道士呂子元，楊吳太和三年，書王栖霞所撰《靈寶院記》并篆額。

道士任玄能，南唐人，能篆。

釋太空，梁開平間，書萬年寺鐘銘。

釋彥脩，梁乾化中，能草書，筆法遒勁，得張旭法。

宋

都汴梁

米友知，友仁之弟，其父芾嘗云：「幼兒友知，代吾書碑，及作大字，更無辨。門下許侍郎尤愛其小楷，云：『每示簡，可使令嗣書。』謂友知也。」

王俣，箕山人。靖康中，嘗書山陰蘭亭扁，有法。

袁正己，汝南人，善書。

張駒，陽羨人，善楷書。

冀上之，字冠卿，西河人。楷書師歐率更。

姚現，不知何許人，草書極似王逸老。

孟應之，官御書院祗候。天聖三年，奉旨書《太后受上清録記》并篆額，今在茅山。

蔡仍，七閩西山人。天聖中，書《茅山二十三代國師碑》并篆額，皆佳。

邵疏，善篆。

王古，紹聖間官僉書、榮州軍州事。書《崇禧觀碑》有法。

王禔，政和間任昌州刺史，能篆。

徐滋，字元象，吳興人。從張有習篆，得其法。

宋杞，字子和，吳興人。張有高第弟子，於篆極精。

喬氏，先爲李煜宮人，時煜嘗手書金字《心經》賜之。後入太宗禁中，聞煜死，自內庭出其經，自書於後云「故李氏國主宮人喬氏，伏遇國主百日，謹捨昔時賜妾所書《般若心經》一卷，在相國寺西塔院」云云，字極整潔。

天師張繼先，封嗣漢三十代天師，亦能書。所書有《宣和御製化道文》，在茅山。

釋夢英，號臥雲叟，南岳人。與郭忠恕同時習篆，皆宗李陽冰，有所書《偏傍字源》及《集十八體書》，刻石於長安文廟。

釋行霆，嘗從吳興宋杞作隸。

顏工。

范端臣，字元卿，號蒙齋，灤水人。官至右史，篆楷草隸皆造於妙。

夏執中，袁州宜春人，以姊爲孝宗后，補閣門祗候。既貴，始從師學作大字，

都錢塘

李處全，贊皇人。淳熙間，官權發遣處州軍事，能文章，亦善書。

曹之格，嘗模古帖刻石，曰《寶晉齋帖》是也。

黃中，嘉定間，官國史院編修兼侍講。嘗書《白雲崇福觀記》，在茅山。

張湜，丹陽人。長於詞翰，兼能篆。

丁宗魏，嘉熙間，監行在左藏西庫。能篆。

曾晫，嘉定間官吏部尚書。嘗篆白雲崇福觀碑額。

傅霄，字子昂，晉陵人。紹興間，博古明經，善書，精於隸。

蔡珪，字正甫，登進士第，守濰州卒。識古文奇字，有《續歐陽文忠公集金石遺

文》傳于世。

憲聖慈烈皇后，吳氏，開封人，高宗后。習書史，善翰墨。

釋净師，住杭州臨平廣嚴院，善草聖，圓熟有法。紹興初，被召作草，首書「名花傾國兩相歡」，帝不悅，賜罷。今錢塘人家所收稱王逸老合作者，皆其書也。

釋宗相，善詩章，字學精博。

釋了性，餘杭人，精於醫而善草書。

元

劉秉忠，字仲晦，順德邢臺人。嘗祝髮從釋氏游名山，名子聰。至元初，翰林王鶚請改正衣冠，詔從之，拜太保，參領中書省事，後薨，謚文貞。風骨秀異，精天文地理、筹數推步之學，兼工書。

周仲巕，蘄黃人。工篆隸，非聖經則不書。

祖子静，吳人。習篆，師二李。

趙孟頫，字山齋，文敏公孟頫兄。書法師二王。

夏日孜，字仲善，吉安人。登進士第，官至會稽縣尹，楷學顏魯公。

張裔，字朝宗，能真草。

邊魯，字魯生，鄻下人。工古文奇字。

李黸，字元讓，東平人。至元間，能小篆。

李處巽，字仲和，號竹山，溧水人。宋進士，官至無爲軍節制官，入朝不仕。能書，有所撰《稽古韻》及《存古正字編》傳于世。

陳深，字子微，號寧極，吳中人。學古不群，爲名流所尚，草書步驟《急就》。

劉有定，字能靜，莆田人。能知六書之旨。

董倫，字安常，河南人。淹該經術，善屬文，篆宗周左丞。

詹希源，字孟舉，其先徽人，徙居都門。正書師虞永興，富有繩墨，其字愈大愈好。

吳鎮，字仲圭，嘉興人。草學巹光。

經》。

曾遇，字心傳，華亭人。官至致仕安吉主簿。前至元末，被選入京，書泥金字《藏

湯焱，號箕山，瀏陽人。進士及第，能篆。

王廉，字熙陽，括蒼人。讀書上虞山中，能文章，作篆隸。

顧祿，字謹中，松江人。少力學，才華艷發，行楷學蘇文忠而特工於分隸。

滕權，字用衡，姑胥人。正書宗虞永興，亦作篆。

陳子犖，字象賢，奉化人。書學李北海，甚得體，兼工草。

謝肅，字元功，上虞人。正草皆宗晉。

張文盛，字彬之，秣陵人。長於詩，工草隸。

宋廣，字昌裔，南陽人。草師懷素，度越流輩，惜乎常作十數字相聯不斷，非古法耳。

葉見泰，字夷仲，丹丘人。淹通經傳，作爲文章，書工草。

王奇，字文顯，潞州人。作草，間有可取者。

莫昌，字景行，武林人。　隸亦古拙。

危瓛，字朝獻，翰林承旨素之弟，居撫州金溪。　該博經史，精於正書。

艾斐，字季成，臨川人。　博學多才，善隸書。

鄒偉，字元偉，南昌人。　學藝淵博，善真草篆隸。

張去偏，字從正，餘干人。　有學行，善真草。

端木智，字孝思，南昌人。　篤學有高材，草書流暢快健。

胡儼，字若思，南昌人。　篤志經史，文辭妍贍，精於草書。

曹衡，字士望，華亭人。　才器雋秀，作真草蚤得時譽。

許有壬，字可用，湯陰人。　登進士第，官至中書左丞、集賢大學士，謚文忠。　善筆札。

夾谷希顏，居江右。　小篆清勁有法。

馬九皋，以字行，回紇人。　官至太平路總管，能篆書。　弟九霄亦能之。

松嶐，以字行，蒙古人。　士夫間多推其書。

哈剌，字元素，也里可溫人。登進士第，官至中政院使。能文辭，其書宗巙正齋。

趙夫人鸞，字應善。雍古部氏，中書平章世延女，中書參政許有壬室。朗惠厚

靜，能琴書，善筆札。

叚氏，天祐之女，能詩章，善筆札。

劉氏，名梁園，秀歌兒也。材藝精妙，喜文墨，能作樂府。時吟小詩亦佳，字畫楷正。

釋夷簡，字易道，義興人。書師張雨。

釋正除[二]，字見原，天台人。書師張雨。

釋密詣，字道初，天台人。書師虞永興。

釋慧敏，字仲睿[三]，天台人。正書學晉，兼能篆。

釋道原，字竺隱，天台人。能詩文，行草有法。

釋永芳，字草庭，書學張旭。

金

馮璧，字叔獻，真定人。永安進士，官至同知集慶軍節度使。自幼有重名，詩詞清峻，字札楚楚，亦有晋宋間風氣。

宇文虛中，官至翰林承旨。嘗書《功德碑》，在燕城。

劉汲，字伯深，善草書。

外域

釋永傑，字斗南，日本人。書宗虞永興。

釋中巽，字權中，日本人。書宗虞永興。

校勘記

〔一〕「渾」，原作「惲」，據四庫本改。

〔二〕「除」，原作「際」，據清抄本、清家文庫本、四庫本改。

〔三〕「睿」，清抄本、清家文庫本、四庫本均作「膚」。

續書史會要

明

太祖皇帝，神明天縱，默契書法。御書「第一山」三大字於鳳陽龍興寺，端嚴遒勁，妙入神品。

仁宗皇帝，聖德純成，無他嗜好，萬幾之暇，留意翰墨。嘗臨《蘭亭帖》賜沈度，意法神韻，唐之太宗不能過也。

宣宗皇帝，時三楊、蹇、夏諸賢輔政，泰交之際，常有御製詩歌，必親灑宸翰賜之。行雲流水，飛動筆端，真天藻也。其上紫泥爲「廣運之寶」。

憲宗皇帝，嘗題張三丰像，聖藻仙容，兩絕塵表。

孝宗皇帝，酷愛沈度筆跡。日臨百字以自課，又令左右內侍書之。

神宗皇帝，聖慧夙成，留意翰墨。蚤歲書「月白風清」四大字及御製《詠月詩》賜

輔臣，天下欽仰。後王錫爵集所賜宸翰刻爲一卷，龍翔鳳翥，遠軼羲、獻。

晉恭王，諱棡，高皇帝第三子，分封山西。嘗命臣僚集鍾、王帖中散逸字編成文

句并《千字文》刻石傳世。

寧獻王，諱權，號臞仙，高皇帝第十六子也。始封大寧，徙南昌。王神姿秀朗，慧

心天悟，始能言，自稱「大明奇士」。好古博學，旁通釋老。著述甚富，兼善書法，作

《書評》一卷，程量允當，爲世所宗。所著書目并載於後：《寧國儀範》、《家訓》、《豫

章志》、《遐齡洞天志》、《凌虛八景詩》、《神隱》、《原始秘書》、《金膝秘錄》、《天運紹

統》、《通鑒博論》、《史斷》、《漢唐秘史》、《史略》、《太極闡道論》、《豸史》、《采芝

吟》、《滄海遺珠》、《文譜》、《詩譜》、《詩法大雅》、《詩韻瓊林》、《雅韻》、《文章歐

冶》、《乾坤生意》、《十藥神書》、《壽域神方》、《活人心法》、《神應經》、《小兒靈秘

方》、《肘後神樞》、《神樞內篇》、《肘後靈樞》、《肘後經》、《月令經》、《霈雷經》、《龍

虎經》、《丹髓救命索》、《代天言辯》、《猶龍傳》、《太清玉册》、《太清天籙》、《太上寶

録》、《唐聖祖傳》、《原道辨偽録》、《運化玄樞》、《古本化胡書》、《神光經》、《庚辛玉
册》、《三教本末》、《造化鉗鎚》、《四體宫詞》、《梅花百韻詩》、《太易鈞玄》、《琴阮啓
蒙譜》、《太古遺音》、《爛柯經》、《貫經》、《神奇秘譜》、《洞天清録》、《仙境瑶經》、
《蓬瀛志》、《異域志》、《蒙學指南》、《斗南詩》、《迴文詩》、《北斗課》、《天地卦》、《茶
譜》、《頤庵文選》、《太清鈞天譜》、《聖賢精義》、《傳丹破惑》、《九霄鶴音》、《長生久
視書》、《保命集》、《化書》、《壺天集》、《素書》、《菁經》、《漁樵閑話》、《夢稿》、《洞天
神品譜》、《洞天神品秘譜》、《抛毬樂》、《涉世圖》、《續古霞外神品秘譜》、《樂府》、
《太和正音譜》、《彤庭樂章》、《務頭集韻》，注解《道德經》、《陰符經》、《清静經》、
《大通經》、《太上心經》、《釋氏心經》、《洞古經》、《金剛經》。

寧靖王，諱奠培，號竹林嬾仙，獻王嫡孫。臞幹疏髯，尤敏於學，修文辭，造語驚
絶。著《仙謡却掃吟》擬古詩二百餘首，又集古今法書十餘卷，其書法矯潔遒勁，號
曰「銀鈞鐵畫」，世傳其作字必自創結構，不肯襲古。每書成，令童子盡搜古帖，偶一
字同，棄去更書。

周憲王，諱有燉，國開封。王恭謹好文辭，兼工書法。集古名跡十卷，手自摹臨，勒石傳世，名曰《東書堂法帖》。

晉莊王，諱鍾鉉，高皇帝曾孫也。好博古，喜法書。嘗以《絳帖》歲久斷脫，令世子奇源采舊所傳名人墨跡摹刻以傳，號曰《寶賢堂集古法帖》，遒麗可觀。

保安王，號中和道人，嘗臨《十七帖》，刻行於世，自製後序。

鎮平恭靖王，諱有爌，周定王第八子也。王嗜學，少讀書，忽有悟，作《道統論》。又采歷代公族賢者，作《賢王傳》。工吟詠，兼通書畫。

三城康穆王，諱芝址，唐憲王子也。博通群籍，尤嗜繪事，法書名畫，未嘗一日去手。所作行草，人稱妙絕。

承休昭毅王，諱彌鋠，榮和王子也。喜儒雅，所著有《復齋錄》十餘卷。又彙古法書名曰《復齋集古法帖》若干卷。

宋濂，字景濂，浙江金華人，官至翰林學士。仁和郎仁寶云：「公草書有龍盤鳳舞之像。」又云：「先生之重也以道，卒用於學士也以文。世珍其書亦多由此，然即使

不道不文，書亦當自珍也。」

劉基，字伯溫，青田人。公洞徹性理之學，尤精天文兵法。太祖定天下，幃幄之功爲多，封誠意伯。善行草，所著有《郁離子》等集。

宋璲，字仲珩，景濂之次子也。官中書舍人，工大小二篆，并精行草。評者云：「其書法端勁溫厚，秀拔雄逸，規矩二王，出入旭、素，當爲本朝第一。」

朱克，字仲溫，號南宮生，吳人。洪武中，官鳳翔同知，博學工詩，小楷、行草、章草，種種入神，嘗補《急就章》，刻石行世。憲副楊政謂其能繼武于杜伯度，皇休明，殆非虛語。評者云：「其用筆如篆，最爲高古，但結體寒酸，故居仲珩之下。又云初筵乩彝，忽見三代。」

宋廣，字昌裔，別號東海漁者，又號桐柏山人，南陽人，流寓華亭。嗜吟好古，草書宗張旭、懷素，章草入神，當時與仲珩、仲溫稱爲「三宋」，但昌裔熟媚，尤亞於克。又每作字相聯不斷，非古法耳。

詹希原，字孟舉，號逸庵，別號丙寅訥叟。其先歙人，僑居都下，洪武中官中書舍

人。正書體體兼歐、虞、顏、柳、篆書深得秦漢筆意，朝廷匾額，多出其手。

馬彥強，吳江人。洪武中，從詹孟舉游名山，觀前人碑石，議論筆法。小楷歸宗

晉、唐，後自列門閥，精絕可愛。

翰墨。弟璵，字朝獻，官衛府紀善，亦善行楷。

危素，字太朴，號雲林，江西臨川人。仕元，入國朝官侍講學士，文藻敏贍，馳聲

揭樞，字平仲，江西豐城人。傒斯之後，官至中書舍人，風尚通雅，言議英秀，正

書得其家傳。議者謂其與宋仲珩、杜叔循相頡頏。

楊維禎，字廉夫，號鐵崖，亦號鐵史，會稽人。元進士，江浙儒學提舉，入明不仕。

嘗冠鐵葉冠，衣褐衣，手持鐵笛，游江湖山水間，自著有《鐵笛道人傳》。能詩，有《瓊

臺曲》、《洞庭雜吟》五十卷。善行楷。

俞貞木，字樂昌，號大庵。世居吳城。祖琰，號石澗先生，精於《易》。貞木亦好

學，洪武初，以薦爲都昌縣丞，善小楷，長於用筆，短於結構，但功力未就耳。

陶宗儀，字九成，號南村，天台人，寓居華亭。篆書得舅氏趙仲穆之傳，博學多

聞，著《書史會要》、《輟耕錄》、《說郛》等書傳世。

羅性，字子理，以字行，江西泰和人。少孤貧，自奮於學，元季兵亂，走避岩谷，崎嶇困頓，未嘗廢卷。性耿介，一言一行，必軌於正。洪武初，聘爲學師，尋中鄉貢，仕至德安同知，書法鍾元常。

高啓，字季迪，姑蘇人，官至侍郎。善楷書，飄逸之氣入人眉睫，行草入妙，詩入能品。評者云：「詩比青蓮，書高白練。」

楊基，字孟載，號眉庵，晚號海雪。其先蜀人，徙居吳中，文采秀麗，爲名流所稱。真書、行草俱法鍾、王，亦能詩。

張羽，字來儀，號靜居，九江人，寓吳興，官至太常。喜臨《蘭亭帖》，能詩，亦能畫。

徐賁，字幼文，吳縣人。官至河南布政，善楷書，清逸可愛，亦能畫，詩與高啓、張羽、楊基齊名，稱「國初四傑」云。

吳勤，字孟勤，以先世居廬山，號匡山樵者。居鄂，又號黃鶴山樵，晚更號幽翁

生。元至正間，洪武初被徵，除武昌教授，以詩名當世，字有晉人風格，不擇紙筆，俱得其妙。老年燈下小楷，片時數千，湘獻王嘗遺以詩，有「清才美德冠時儒，辭翰欣看逼褚虞」之句。

周砥，字履道，號東皋。洪武中，以人才授興國州判官。工正書、行草，與詹希原、解縉、盧熊齊名，故時有「詹解鳴于朝，周盧著於野」之語。屠長卿云：「朝者乃當讓野。」

盧熊，字公武，崑山人。元季爲吳縣教諭，洪武初，以善書擢中書舍人，遷兖州知州，上疏言州印篆文譌謬，忤旨得罪。博學工文詞，尤精篆籀，所著有《說文字原》等書。

孫瑛，字克修，宣德進士，亦能書，尤工墨竹。

趙謙，字撝謙，餘姚人。博洽經史，時號考古先生。洪武壬申，詔國子典簿，謫任瓊山教諭，守令爲築考古臺，爲著述之所。尤精六書之學，嘗言「讀書必貴識字」，故曰「六書明，則六經如指諸掌」，乃著《六書本義》十二卷。

鍾弼，善隸書。洪武初爲會稽主簿，縣署三友亭，王宥作記，弼書之。

吳履，字德基，婺之蘭溪人也。少俊邁，有奇才，旁通諸史，尤工行草書。國朝取

婺，左丞李文忠知其才，聘爲郡學正，尋舉南康丞。

林瑜，字子潤，號後山，漳之龍岩人。洪武中，以太學生擢五軍斷事，永樂時終浙

參政。在官三十年，自處泊然，不加布素。時能詩文，喜書法。

王佐，濠梁人。篤學好古，凡法帖名畫，多能鑒定，且善虞世南書。洪武時，以材

選充飛熊衛鎮撫。

杜環，字叔循，金陵人。官工部員外郎，宋潛溪爲立小傳，蓋義士也。後爲晉王

府錄士，工臨池之學，解大紳謂其與宋仲珩、詹孟舉親受業於康里子山之門，故其書

法相等埒耳。

陳璧，字文東，號谷陽，松江人，官至解州判官。工於詩文，真草隸篆流麗遒

勁，入於神妙，與三宋齊名，用筆俱從懷素《自叙帖》中流出，此所謂「如錐畫沙」

是也。

鄭沂，字中與，浦江義門人。洪武中，以人材召見，上重其孝義，授禮部尚書，善篆隸。

朱吉，字秀寧，崑山人。洪武中，授戶科給事，以能楷書，遷中書舍人，後奉命題高廟神主，其名愈大。子士安，亦工篆書。

董紀，字良史，號一槎，上海人。洪武中，任江西按察僉事，草書大幅，每竟匹紙。

黃采，字宗素，號一齋，嘉定人。洪武中，貢入國學，授御史，升兗州知府，精於篆隸。

子壽，字永齡，亦能書。

馬兼善，會稽人。元季寓居華亭，洪武初，由明經任松江府訓導，工行草。

朱芾，字孟辨，松江人。官中書舍人，才思飄逸，工詞賦。真草篆隸，清潤遒勁，俱有古則，亦能山水、白描人物。

張紳，字士行，號友軒。少負才略，談辯縱橫，其先山東人，元季寓居崑山。洪武中，累官浙江布政，善篆隸，亦能墨竹。

梁時，字用行，長洲人，警悟博學，善詩文。洪武中，以明經學爲王府紀善，工於

楷書。

張宬，字翰宸，又名子繡，號草愚，晚號端白居士。嘉定人，舉署本縣訓導。善真行草書并章草，咸入神妙。彭中丞詔謂其書天趣逸發，陸文裕公謂國朝書家如宋仲温、陳文東、張翰宸三人，難爲伯仲。其意外之意，非常人可及。

端木智，字孝思，溧水人，官禮部員外郎。父復初，洪武時爲刑部尚書。孝思與兄孝文，皆以儒士起家，官翰林，先後使朝鮮，清節爲遠人所服，立雙清館。草書步驟不凡，入於妙品。

劉爆，字彥正，江西鄱陽人。嘗爲建德令，精通篆學，著《篆韻》行於世，宋景濂作序。

嚴肅，官翰林院學士，善書。寧獻王評其書神怪莫測，如雲霧輕濃之態，頃刻萬狀。

趙毅，汝寧人，性至孝，躬布素，輕財下士，善屬文。累官少詹事、工部侍郎，善行書。

鄭孟宣，寧獻王評其書如龍劍躍水，天馬馭雲，惜乎罕見耳。

王景，字景彰，松陽人。幼聰敏，十歲通《尚書》，時元鼎已沸，乃闢常齋以屏世紛，益求性命之學，自號常齋居士。洪武三年，郡邑交薦，明年，又以科目進，仕至翰林侍講學士。善書。

鄒緝，字仲熙，江西吉水人。洪武中，以明經舉，官至翰林侍講。性澹泊，食禄三十年，儉素不改布衣時。其嗜學，如饑渴之於飲食，見異書必露抄雪纂，及卒，家無餘資，惟書數千卷。自號素庵，有《素庵詩集》行世，亦精楷書。

莊麟，字文昭，京口人。官縣尉，能書畫，寧獻王評其書如霓旌煙駕，碧落空歌，飄然有凌雲之氣。

王璉，字汝嘉，吳縣人。官至翰林院五經博士，進侍講。璉少有逸才，從宋景濂學，詩文古雅，亦善書翰，與弟璲齊名。

張矩，字孟方，其先廣陵人，父伯岩爲崇安巡檢，遂家焉。因與屏山先生家密邇，得其遺書讀之，遂通五經，所書諸體皆精絕。國初以當道薦爲本學訓導。

龔炯，字延璋，晉江人。洪武中應薦，以二親年高，乞歸終養。炯刻志爲學，詩文爲當時稱尚，書翰遒勁端嚴，得歐陽率更筆意。

唐肅，字處敬，號丹崖，山陰人。洪武中，被召供奉翰林文字，亦能畫。

朱文奎，字應辰，號寄翁，吳江人。洪武中舉明經，授蘇州訓導。學藝該博，書精篆隸。

薛穆，字公遠，號澹園，吳江人。洪武中，以人才授柳州通判，能詩文，善楷書。

陳遠，鄞縣人。洪武中，授文淵閣待詔，亦以書名。

芮麟，字志文，宣城人。洪武間，以太學生授台州知府，後改建寧府，清廉寬簡，有古循吏風。好學不倦，尤善楷書。

許廓，襄城人。洪武中官兵部尚書，善書翰。

周淵，壽昌人。洪武中官授中書舍人，後累官四川參議，善書翰。

俞和，字子中，號紫芝，武林人，隱居不仕。真行草書皆師趙文敏，其合作者，殆優孟之於叔敖，用趙款記，人不能辨。

顧祿，字謹中，松江人，官太常典簿。少力學，才藻艷發，精於隸書，深得秦漢筆法。行草雖盡善而未盡美。

李亨，字嘉會，號谷暘，華亭人，官授教諭。精於大字，一筆而成，若宿構者。

吳原頤，宣城人，官國子監博士。精於古篆。

王行，字止中，號半軒，蘇州人。雖不以書名，觀其有《二王書帖辨》，曲盡書家之法，必能書也。

楊文遇，未詳字號，官翰林學士，善行書。

凌信，字尚素，吳江人，順天府庠生，以楷書授中書舍人。

章昞如，松江人，世業儒，能詩文。精於楷書，授中書舍人，尤工章草。

楊士廉，號思夷，常熟人。工草書。

張端，字希尹，江陰人。書法柳誠懸。

尹寬，字孟容，號易齊，吳江人。善書，亦能詩文。

朱雲，吳江人。善楷書，亦能詩。

焦伯誠，松江人。爲人至孝，博雅工書，通五經。

沈洪，字雄仲，長洲人，萬三秀之後。善草隸，亦工章草。

趙昂，官中書舍人，善真行草書。

陳蕭，號梅雪，清江人，亦能書。

陸友，字友仁，蘇州人。由楷書官至主事，行草、篆隸皆有法則。

吳應，字允吉，政和人。由邑庠生升太學，能詩，尤工篆隸。

張翌，字文翔，太倉人，羲之弟。慷慨尚氣節，善大字，書法顏清臣。嘗書龍門諫院并題名記。超偉非常，謫戌開平，故嶺北多其筆。

俞仲基，松江人。善書，與宋仲溫相友善。

俞行三，字文輔，清江人。草書、章草俱工。

顧愨，字存誠，慈谿人。官司經局正字，真草篆隸俱工。

吳均，字平仲，善書法。

烏斯道，官永新縣尹。能詩文，行楷俱佳。

柯暹，字啓輝，號東岡，池州人。善行草。

陳輝，號存庵，閩人。舉進士，官廣西憲副，草書宗懷素，得其勢處，亦有可觀。

吳存，南昌人。官山東布政使，長於草書。

蔣暉，字廷暉，錢塘人。官禮部郎中，善真草，然繩趨尺步，不肯自脫。

方孝孺，字希直，一字希古，台之寧海人。洪武時，以薦召見，後官侍講學士，死建文之難。善書翰，四方夷裔得一字寶於金璧。所著有《遜志齋集》四十卷。

梁良玉，乃田玉族也。建文中官中書舍人，靖難後與妻子訣，易姓名，走出金陵，逾嶺至海南，鬻書爲業。

姚廣孝，字獨闇，長洲人。釋名道衍，永樂中，以功授太子少師，欽賜今名，贈榮國公，謚恭靖。書法古雅，全以節勝，亦能詩。

解縉，字大紳，號春雨，江西吉水人。四歲能詩，稱神童，舉進士，累官翰林學士。楷書精絕，草體微瘦，筆跡精熟，從懷素《自叙帖》中流出，書法趙魏公。評者云其正書傷媚，草書傷雅，如危帽輕衫少年毬鞠，又如艷質明妝，倩笑相對。從子禎期，亦

善書。

許鳴鶴，字暨廣，江西廬陵人。官中書舍人，與解大紳同授業於詹孟舉之門，行草沉着可愛。

鄭定，字孟宣，福州長樂人。洪武中舉明經，永樂爲國子助教，以草書名天下，甚爲解學士所推許，亦能詩。

李禎，字昌祺，江西廬陵人。永樂進士，官至河南布政使。公學殖該洽，處身清儉，任牧伯，空乏以終其身。居恒吟詠自娛，雖不以書名，行楷亦有可觀者。所著有《運甓稿》、《剪燈餘話》。

胡廣，字光大，號晃庵，廬陵人。初名廣，傳臚第一，更名靖，永樂初復舊名。官至大學士，謚文穆。公深處榮禄，不忘山林幽澹之趣，公退，閉户讀書賦詩而已。行草之妙，獨步當時，雖求者接踵户外，然非其人，則不苟予。

李時勉，名懋，字時勉，江西安福人。永樂二年進士，官至祭酒，先謚文毅，後改文忠，爲人剛正，不折不撓，當於古人中求之者。王元美謂其行草遒勁而少

度態。楷法蘇文忠公。

滕用亨，初名權，字用衡，避諱改名，吳縣人。官翰林待詔，正書宗虞永興，尤精篆法。永樂三年召見，年幾七十矣。面試篆書，亨作「麟鳳龜龍」四大字，稱旨。又精鑒別，嘗侍上閱畫，衆目爲趙千里，亨頓首言筆意類王晉卿，及終卷，果有駙馬都尉王詵名。

陳登，字思孝，長樂人。永樂時，以篆籀簡入翰林，時滕用亨爲待詔，自以篆籀甲天下，恒衆中屈抑思孝，思孝從容質以戾許叔重者十數事，辯難娓娓，皆用亨所忽者，乃始默然。思孝精究六書，周秦以來石刻委荒礫者，皆深求而必得之，收蓄之富比于歐陽公、趙明誠。歷官至中書舍人，朝廷大題扁，率出其手。孫景隆，舉進士，官監察御史，能世其學。

胡儼，字若思，號頤庵，江西南昌人。自幼好學，博極群籍，由舉人仕桐城知縣。太宗初，以解學士薦，上悅其文，遷翰林，累官國子祭酒，行草法趙文敏。亦能畫，水墨竹石頗佳。

金幼孜，江西新淦人。太宗朝官大學士、禮部尚書，扈從北征。善行楷。

胡正，字端方，廬陵人。官侍御史。草書用筆如篆，亦宋仲溫之流亞也。

凌晏如，號雲谿，浙江人。官至都御史。善大書，文廟時以布衣徵至京師，上親視作書，門殿諸榜皆出其手。尤善小楷，嘗臨子敬《洛神賦》，咄咄逼真。孫太初贈以詩云：「會意直須書法外，臨池真到古人中。」

夏宗大，華亭人。以才識召至京師，與修《永樂大典》，授廣平主簿，善真草隸篆書，名重於時。後以子衡贈太僕卿。

陳敬宗，字光世，號澹庵，晚號休樂老人，慈谿人。舉永樂甲申進士，累官國子祭酒。行草任筆成形，如蒼虬老檜，鐵屈銀蟠，但欠圓熟耳。

王英，字時彥，號泉坡，江西金谿人。舉永樂甲申進士，時上命解縉選進士穎秀者，得如二十八宿之數，俾盡讀古今之書，公在其數。後以翰林侍講扈從北征，累官禮部尚書，謚文安，善行草、楷書。

黃約仲，名守，以字行。永樂初徵至京師，文皇試《上林曉鶯天馬歌》，擢第一，

官翰林檢討。精楷法。

王綬，字孟端，常之無錫人。自少志氣高逸，讀書工古歌詩。嘗北游江淮，浮黄河，逾太行，出雁門，往來晉代間，周覽形勝，徘徊吊古，久之歸隱九龍山，自號九龍山人。永樂中，以能書薦入翰林，擢中書舍人。嘗以沐上恩拔，慨然曰：「書必如古人，方可名世傳後，報稱萬一。」尤工山水竹石。

高廷禮，初名棟，避諱改名，字彦恢，自號漫士，長樂人。永樂初，自布衣召入翰林，爲待詔，博學能文，長於詩，書畫亦精雅，時稱三絶。

陳廉，字平叔，福清人。少聰敏，嗜古法書，構醉墨堂并雲山不礙樓，學書其中，凡二十年。篆籀、草隸皆嘗究意，而草隸尤爲時重。性簡亢不諧於俗，貴游豪俠踵門求書，弗屑與之，遇故人家有楮墨當意，即解衣揮灑數十紙，人得之以爲奇寶。號黄山翁，又號雪篷散人，林鴻、高廷禮、王恭、周玄諸名士，皆有詩美之。

王直，字行儉，號抑庵，江西泰和人。永樂二年進士，官至吏部尚書，贈太保，謚文端。善行楷，結構老成，筆法精妙，蓋從蘇玉局而出，評者謂如山莊村姑，自然一種

媚人。

沈度，字民則，號自樂，華亭人。永樂中薦翰林典籍，累升翰林學士。評者謂其楷書如美女插花，鑒臺舞笑。并工行草隸篆，太宗嘗稱度及弟粲爲我朝義、獻。凡玉册金簡，用之宗廟朝廷，施之四裔，傳之後世者，必命度書之。宣宗稱度書豐腴溫潤，真盛世之氣象。又賜以牙笏，比常制頗高大。孝宗夢中見度服所賜牙笏來朝，次日召其孫世隆，授以中書舍人。

沈粲，字民望，號簡庵。永樂中，與兄度同薦，授中書舍人，累官侍講學士。草書法宋仲珩，嘗以御賜龍香墨、棗心筆書之。

沈藻，字仲藻，度之子，官中書舍人，升禮部員外郎。真行草書并佳，論者云有父風。

夏昺，字孟暘，仲昭之兄。官永寧尉，後遇太宗，擢授中書舍人。書工楷隸。

張順，江西奉新人。永樂中，累官國子監丞。善誨人，學者稱爲誠齋先生。草書亦工，閑窗散筆，輒入妙品。

金問，字公素，吳縣人。少受《易》於俞貞木，家貧無書，從人借讀，無不通解。永樂間，以能書薦授司經局正字，歷洪熙、正統，累官翰林侍講學士、禮部右侍郎。文行敦茂，義聞流著，平生閱歷，否泰相尋而不變。所操製述，雅健精采。善書，得魏晉筆法。

張益，吳縣人。博洽多聞，永樂中授中書舍人，累官翰林侍講，没於王事。能書。

王璲，字汝玉，以字行，號青城山人。其先蜀之遂寧人，從父宦游，入籍吳中。璲有異姿，幼善屬文，名籍甚。永樂時官翰林檢討，仁宗在東宮，試《神龜賦》，極稱善，黃淮忌其才，因讒之，論死。善書，亦善畫。

程南雲，字清軒，號遠齋，江西南城人。永樂中累官太常少卿。篆法得陳思孝之傳，隸真草俱有古則，又善大字。

夏昶，字仲昭，崑山人。初姓朱，名昶，舉進士，選入庶常。太宗嘗召見之，謂曰：「太陽麗天日，宜加于永上，昶字宜作昺。」書有昺字，始此。既而昺又奏，復本姓為夏，以善書共事内省。嘗扈從兩京，授中書舍人，歷宣德、正統，官至太常卿。昺既

善書，亦能詩，尤工墨竹，得名於時。爲人樂易，不拘小節，自號自在居士。

支鑒，字汝同，崑山人。小楷學夏仲昭。

何博，字宗文，別號牧羊子，金華人。永樂中官行人，治水於吳。工詩文，書有晋人典則。

平思忠，吳江人。永樂中官陝西參政，善行楷。

陳敏，松江人。永樂中，以能書授四川茂州，升參政。

朱孔易，字廷輝，松江人。永樂中授中書舍人，累官順天府丞。工於楷書，亦善大字，以詹孟舉爲宗，朝廷題額多出其手，故枝山評其掾史手耳。亦善畫，寫《東里少師歸田圖》，識者稱之。

陳撝，字仲謙，武昌人。永樂中寫御容稱旨，書宗趙文敏公。

黃蒙，字養正，瑞安人。永樂中授中書舍人，累官至太常少卿。能大字，題匾額有聲，枝山評云：「養正非吾徒也，不知當時何以推服。」

衛靖，字以嘉，崑山人。以能書授中書舍人，善畫枯木竹石。

宣嗣宗，字彥祁，號凝素，嘉定人。永樂中，以能書授中書舍人，歷官吏部郎中。

扈從北征，能於馬上草詔，太宗極愛之，後贈禮部侍郎。

高穀，字世用，號育齋，淮南人。永樂乙未進士，官謹身殿大學士，以清節著，卒諡文義。善行楷。

趙楷，字宗範，太倉人。善書，永樂中授邑縣尉。

陸伯倫，華亭人。工楷書，永樂中薦為中書舍人。

王公亮，華亭人。世業儒，博學能文，以楷書舉授吏科給事，累官廣東布政使。

曾棨，字子棨，吉永豐人。永樂進士第一，官至少詹。工行草，自解、胡後獨步，當時評者謂其草書雄放而不逾繩墨。

魏驥，字仲房，蕭山人。由乙榜授訓導，召修《永樂大典》，累升至南京吏部尚書，卒諡文靖。驥端簡慎約，雅有德望，正統中，太監王振蔑視士大夫，於驥亦禮重之。晚致仕，好學，老而不倦，不別治生產，惟以文學自娛，善書法。

沈恪，字克敬，會稽人。軒達通敏，著書作字，迥出塵表，灑翰未終，戶外屨滿。

且孝友惠義，名重一時。魏公驥、林公鶚每賦詩稱美，有《懷雅集》，子孫皆世其學。

王尹實，四明人。永樂時以篆書擅名海內。

曹壽，字曼齡，豐城人。永樂八年授訓導，累遷翰林修撰，文章雅贍，尤工臨池。

陳宗淵，剛中之後，黃文簡公以其能書薦於朝，授中書舍人。

吳餘慶，字彥積，江西臨川人。官中書舍人，善行草，評者云：「觀其點畫之間，無一筆凝滯，則其胸中所養可知。」楷書亦爲世所重。

張澂，字孟著，松江人。以楷書授中書舍人，後升禮部員外郎，行草、隸書咸入神妙。

張繡，字孟昭，澂之弟。官中書舍人，篆隸得秦漢遺法，非流輩所及。

金湜，字本清，號太瘦生，晚號朽木居士，四明人。官至太僕少卿，工小篆。

孫臣，字存節，以能書授鴻臚序班，亦善篆。

張端，字正夫，將樂縣人。真草隸篆俱有古則，尤工草書。

成國公朱勇，字惟貞，鳳陽人。永樂時襲封，擅恭謹簡靜之譽，宣廟時從征沙漠。

上深倚重，嘗御製《重陽歌》，親灑宸翰賜之。後死土木之難，贈平陰王，謚武愍。善大字，人咸推重。

黃卓，江夏人，官翰林學士。善草書，亦善章草。

張小癡，蘇州人，寓居高郵。精於小楷，評者謂不在沈度之下。

蔡珪，字德馨，其先崑山人，寓居京師。喜臨蘇文忠公帖，頗得其妙。

張翰，國子生，草書法懷素，清勁有骨。嘗云：「學書貴乎用筆，用筆得法，於書何有？不然，徒得其形耳。」弟張約，亦善書。

衍聖公孔彥縉，精篆書，筆力豪壯，入於能品。顧謹中爲賦詩云：「魯國名公篆法奇，懸針倒薤總相宜。」其譽在當時如此。

潘暄，字時暘，號半散，嘉定人。舉進士，官至刑部郎中，善楷書、行草，亦能作大書。

傅亨，號芝山，工小楷、篆隸。

章寶臣，號丹崖，官祥符縣尉，能書。

劉仲珩，江西泰和人。洪熙中官蜀府長史，工正書，議者云：「其格骨已定，不能自脫。」有《書法要覽》刻石行世。

張節，官禮科給事中，能書。

張士寔，官中書舍人，能書。

徐鐙，官中書舍人，能書。

許伯貞，官鉛山縣主簿，善楷書。

丘宗，官中書舍人，善楷書。

陸顧，官主簿，善書。

潘謙，官中書舍人，能書。

鄭公佐，官漷池尉，能書。

楊士奇，名寓，字士奇，以字行，一字僑仲。居東里，人稱東里先生，江西泰和人。善行楷，筆法古雅而少風韻。

永樂初，以博學徵入翰林，任編纂官，至內閣大學士，謚文貞。

楊榮，字勉仁，福建建安人。洪武末中進士，永樂初簡入翰林，官至大學士、禮部尚書，謚文敏。楷書姿媚動人。

楊溥，字文濟，湖廣石首人。官至禮部尚書，行、楷俱法趙文敏公。

夏元吉，字維喆，湖廣湘陰縣人，官至戶部尚書。善楷書，雖神骨少合晉度，筆勢遒媚，亦有可觀。

轟大年，號東軒，臨川人。宣德末舉明經，授仁和教諭，景泰中徵詣翰林，以疾不赴。公一目重瞳，幼穎悟，日記數千言，善屬文，工詩。行楷精絕，得李北海筆意。

陸閭，字伯陽，號友菊，興化人。官楚府伴讀，善草書，楊文貞公稱其書法鍾、王，爲當時重。

彭叙古，善書，恨天年不永。楊東里先生贈以挽詩云：「年過二十工書法，往往揮毫逼古人。」

任道遜，字克成，號坦居，瑞安人。七歲能作徑尺大字，宣德中，有司以才薦，累官至太常少卿。

劉珏，字廷美，號完庵，長洲人。宣德中由鄉薦，官至山西僉事。珏操履清白，好學不倦，工唐律，對偶清麗，當時稱爲「劉八句」。行草師李邕，畫師王叔明，皆能得其筆意。

劉實，字嘉秀，號敬齋，安成邑東竹江人。宣德進士，入翰林，官終南雄守。性剛直少容，或勸之少貶，則曰：「惟聖剛柔合德，大賢以下，未有不剛而能立者。」歷官三十餘年，終始以廉潔稱，尤嗜經史，其蒞公堂，或出輿馬上，輒展卷吟誦，爲詩文時有高趣。草書飄逸，師晉體，所著有《元史略》等書。

俞宗大，松江人，善楷書。子拱，以能書授中書舍人。

余孜善，字慶之，臨川人。官給事中書，善行楷。

陳謨，字古訓，江西南昌人。官給事中，善書。

鄭雍言，四明人。舉進士，官中書舍人，工行草、小楷、篆書。

晁東吳，字叔泰，翰林檢討㻞次子也。弱冠登進士，選庶常，善搨古法書，嘗臨趙松雪，雜置多卷中，人莫能辨。

范紳，字朝儀，號節齋，嘉定人。真行宗《聖教》，亦善隸書。

陳宣，字以昭，號桂軒，嘉定人。善章草，宗宋仲溫。

錢溥，字原溥，華亭人。舉正統進士，試《薔薇露》詩稱旨，命教內書館，授翰林檢討，修《寰宇通志》，累官南京吏部尚書。小楷、行草俱工。

錢博，字原博，號靜庵，溥之弟。發解應天，登進士，官至四川按察。小楷精妙，章草、行書并佳。

黃諫，字廷臣，別號蘭坡，陝之蘭州人。正統壬戌及第第三人，官至學士。博學多通，工篆隸行草，尤長八分，著《從古正文》五卷，兼善繪事。館中壁舊寫白菜，其上題者先後數百人，一日圮，衆共惋惜，諫一一書之，并繪白菜如舊。

葉盛，字與中，崑山人。正統進士，官至吏部侍郎，謚文莊。篤學辨博，爲一時首稱，善行楷，得蘇文忠公筆法。

岳正，字季方，號蒙泉，順天漷縣人。正統進士第一，累官至翰林學士。博學好古，爲詩文高簡峻拔，字法精熟，大書尤偉，旁及雕繪鐫刻，悉臻其妙。

夏時正，字季爵，其先慈谿人，徙居仁和。正統十年進士，成化初官大理卿。公

丰神俊爽，疏眉秀目，高論娓娓若神仙中人，博學工詩文，尤精書法。葉文莊謂公文

如春空層雲，動含雨意；又如簇蠶抽絲，秋鶴引吭。其灑翰亦然。

朱應祥，字岐鳳，號鳳山，晚號玉華外史，華亭人。領鄉薦，博學工詩，善於行草。

劉永，字仲修，山陰人。工草書，真行。

胡子昂，號竹雪，盱江人。書宗趙文敏。

錢習禮，吉水人。官翰林侍講，善行草。

金勉，字希賢，松江人。官中書舍人，善行楷。

陸輔，未詳里氏，精於楷書。

夏衛，字以平，松江人。官中書舍人，篆隸有古則，亦能詩。

封錦，字尚文，號慎庵，嘉定人。景泰中應貢，官至東平州同知，善篆隸，亦能

行草。

王偰，字廷貴，武進人。景泰辛未探花，官至南京禮部尚書，謚文肅。善楷書，派

從趙魏公流出。

張寧，字靖之，別號方洲、海鹽人。景泰進士，好直言，論者以爲景泰、天順間諫官第一，官至汀州知府。善書畫。

沈性，字士彝，一字克循，號砥軒。景泰時進士，官至寧國守，以廉潔稱。平生講學持論，脫落凡近，詩章字畫皆有古意。

蘇致中，字雪瑕，蜀郡人，官至太守。以墨妙流聲景、順間，學士大夫咸珍之，評者謂其出入鍾、王、懷素，而自適天然之趣，亦能畫。四代孫蘇雨，亦善書。

金鉉，字文鼎，號尚素，松江人。書工章草，畫仿王叔明。子鈍，字汝礪，官至中書舍人。精楷書，章草亦入妙境。

杜瓊，字用嘉，號東原，吳縣人。善書，亦能仿王叔明山水。

薛續，字汝嘉，號古岩，吳縣人。善書。

范禮，字宗嗣，常熟人。真草隸篆俱能出人意表。

莫懋，字文懋，號望樓，無錫人。善書。

雷鯉，字惟化，閩之建安人。善於書畫。

徐有貞，初名珵，字元玉，號天全，吳縣人。生而短小精悍，穎敏絶世，十二三即能古文辭，宣德中舉進士，入翰林。公於經濟之學無不淹貫，尤善占驗，後以英皇復辟首功，封武功伯，書法古雅雄健，名重當時。

陳獻章，字公甫，號石齋，晚號石翁，廣東人，居新會之白沙村，學者稱白沙先生。善書，亦能詩，畫水墨梅如生。

中天順丁卯鄉試，後會試下第，不復出，徵聘以疾辭，特旨授翰林檢討。

徐忭，字德充，號雲崖，嘉定人。天順舉人。善楷書，行草宗《聖教序》，落筆瘦硬，但乏姿媚。

徐博，字德宏，號竹居，忭之弟。舉進士，官御史。善草書，清勁不凡。

姚綬，字公綬，號穀庵，又號雲東逸史，嘉興人。舉天順甲申進士，官至御史。公通敏閑逸，宅心事外，自得之趣，宛然晋人。畫法吳仲圭，書類張天雨。

陳鑒，字緝熙，與天全友善，未仕時嘗曰：「吾得爲錢塘令足矣。」及第爲祭酒，有

大名。作大字勁健奇古，當代珍之，議者云：「行筆圓熟，特乏風采。」

姜立綱，字廷憲，浙江瑞安人。七歲以能書命爲翰林院秀才，天順授中書舍人，內敕房辦事。歷成化、弘治，升至太僕少卿，并仍舊辦事，卒賜祭葬，亦異數也。善楷書，清勁方正，今中書科寫制誥悉宗之，議者未免板刻。

左贊，字時翊，江西南城人。自幼穎異，學《春秋》於姚太宰大章，學書於程太常南雲。未冠博極群書，寧獻王聞其名，使賦《玉界石》，援筆立就，王稱賞曰：「秀才詞翰雙美，不易得也。」以所作草書賜之。天順丁丑登進士，歷官至廣東右布政，其書法兼諸體而尤精於隸，端重奇古，得二蔡筆意。憲宗皇帝嘗訪求善隸書者，或以公所書進，上覽之稱善。

沈鍾，字仲律，上元人。天順進士，仕至山東副使，歷官三十年，一無干謁。李西涯嘗謂：「今之不識相門者，公一人耳。」所著有《休翁集》，詩成輒大書，遒勁盈咫。

王徽，字尚文，號辣齋，河南考城人。天順庶吉士，仕至陝西參議。能詩文，尤長竟壁。

筆札，遒勁可賞，鑒別古器書畫，最稱精博。著有《辣齋稿》、《史疑》、《引笑集》若干卷。

馬紹榮，字宗勉，慕范仲淹爲人，號景范，蘇常熟人。登天順鄉薦，後試書中選，授中書舍人。累官太常少卿，與姜立綱同僚最久。姜善子昂，君善宋克，其升少卿也，姜以布衣不得齊官。君告主爵者，願損一級與立綱齊，故馬得太常，姜得太僕，姜拜曰：「吾固不能窺君際也。」

葉藻，字維潔，華亭人。天順時官太僕少卿，善行草。

陸勉，字懋成，號竹石，無錫人。善書。

王蘭，字國馨，號筠臺，嘉定人。善鑒法書、名畫、古器，書宗鍾、王，小楷遒勁沉著，八法俱備，人爭愛重，行草、章草亦入矩度。

周文褒，永嘉人。舉進士，官河南布政使。善楷書。

何遷，松江人。官按察使。工書法。

凌壽，錢塘人。官大理評事。工篆隸。

范鼎，字文鉉，號桂樓，松江人。草書宗懷素。

盧儒，字為己，號重齋，崑山人。官中書舍人。楷書宗顏清臣。

羅倫，字彝正，號一峰，江西永豐人。成化丙戌狀元及第，授修撰，諡文毅。性慷慨樂善，以斯道自任，與陳白沙友善。行楷法文信國，筆力清健，結構端嚴，評者謂為翰墨中珊瑚玉樹。

張弼，字汝弼，號東海，華亭人。成化進士，歷官南安知府，極有時譽，周德中稱之為神仙太守。草書宗懷素而未能脫宋廣、解縉之俗習，然為時所重，海外之國重貲購求，亦能詩。仲子弘至，字時行，舉進士，歷官户科都給事，亦善草書，有奔蛇走虺之勢。弘至子其湜，字季琰，善詩，草書有祖風。

莊泉，字孔陽，號木齋，江浦人。卜居浦口建亭，而東莞林緝熙適至，扁曰「卧林」，遂號卧林居士，遷定山橋，又號定山居士。夙志慕古，文尤奇偉，與陳白沙、羅一峰為講學賦詩之游，而深解書法。或問張汝弼草書，先生曰：「好到極處，俗到極處。」問何如則可，曰：「寫到好處，變到拙處。」曰何居，曰：「所謂行墨，因調性者是處。」問何如則可，曰⋯⋯

也。」白沙曰：「定山草書，迥然自成一家。」由成化丙戌進士，選庶常，授檢討，官至南吏部郎中。

曹時中，初名節，字時中，惡同漢宦者，請於朝，以字行，號定庵，華亭富林人。先生清臞飄灑，有出塵離俗之態，博學多通，而要以詩律名，尤工書，晋、唐名家皆能以意會。懷素、宋克則愛而摹仿者。晚年益精小楷，雖手簡家稿亦不苟，嘗曰：「自少至老，已覺世味淺薄，惟學字一事可以消日。」由成化己丑進士，歷官浙江僉事。兄名泰，舉景泰甲戌進士，亦能詞翰，時人語曰「富林二曹，一時人豪」。

吳寬，字原博，號匏庵，長洲人。成化壬辰狀元及第，歷官東閣大學士，謚文定。博學工詩文，書宗蘇玉局，嘗手抄陶詩一過，匀熟整密。蓋前輩之用心如此。

沈周，字啓南，號石田先生，長洲人。好著書，工詩，與吳原博爲友，而文徵仲尊事之。王文恪稱其風格潔修，眉目娟秀，外標朗潤，內蘊精明。書法涪翁，遒勁奇倔，繪事絕精，寫物各極其妙，評者謂石田畫、獻吉詩、希哲書爲我朝三絕云。

張淵，字子靜，號孟嘏，吳興布衣。守道安貧，隱居鴻村之野，與沈石田友善，行

楷規模玉局，翩翩有致。所著有《夢坡集》。

韋編，字大本，宜興逸人也。嘗携蒼鹿一、白鶴一游溪山澗，馴擾左右，不驚不逸，扁舟往來吳越，必載鹿鶴與俱至。幽林窮壑，修篁灌木，輒吟哦忘返，或主人知，必奮絕驚去，終不言姓名。喜作書，得法書名跡必日臨數過，雖老不倦。每過吳，必與沈石田流連浹旬乃去。

王鏊，字濟之，號震澤，別號九峰主人，吳中人。中成化乙未進士第一，仕至內閣大學士，贈太傅，謚文恪。公在翰林，閉門力學，避遠權勢，平生嗜欲澹然，惟喜文辭翰墨之事，書體清勁有古色。

李應禎，名甡，以字行，字貞伯，長洲人。領鄉薦，授中書舍人，累官太僕少卿。真行草隸皆清潤端方，如其爲人。憲宗朝嘗敕寫梵經，公上疏曰：「臣知有五經，不知有佛經。非聖之經，臣不敢奉詔。」憲宗亦優容之。王元美詩云：「李甡太僕北海後，此書深得蘭亭脈。」故評者云：「其筆精墨妙，動應古法，如守禮之士，恭而能安。」然草劣于行，行劣于真，以規矩者勝也。

林俊，字見素，莆田人。成化進士，官至司寇，與陳白沙友善，曾論斬妖僧斷曉，以直聲著。能詩文，有集傳世。書宗蘇、米，頗得筆勢。

葉綬，字叔章，上虞人。以祖砥，永樂中知饒州府，得補郡弟子，中江西鄉試，仕應州學正。儀觀清癯，學問該博，尤善古篆。

趙寬，字栗夫，吳江人。成化辛丑進士第一，官終廣東廉憲。自少警敏絕人，讀書五行俱下，詩文秀整，行草亦清潤。

俞藎，字廷臣，桐廬人。成化中官郎陽太守，博學工詩，尤工書，人以爲得晦翁筆法。

喬宇，字希大，號白巖，太原之樂平人。中成化進士，仕至吏部尚書。公奇才壯志，藻思沛然，講學勤政之餘，倡爲詩賦，識者以爲一代大家。性嗜山水，嘗歷雲中、上恒、霍、登嵩、華、海岳、太行及江南名山，搜奇掘隱，人莫之及。通篆籀，有二李風，晚精鑒名書古帖以自娛。

陳欽，字諒之，號自庵，會稽人。成化進士，官終廣東副使，性嗜簡帙，手不釋詞

翰，爲詩文典則閑遠，根於理道。字跡遒勁，世珍愛之。

陳煒，字文曜，號恥庵，閩縣人。成化時官終浙江左轄，爲人志高行卓，一於正而不苟，又能知人邪正。妙翰墨，善吟詠，片言隻字爲人寶惜，聚書萬卷，披諷略無暇日，爲文典重有體。

張駿，字天駿，號南山，松江人。官中書舍人，累官禮部尚書，草書宗懷素，得其龍蛇戰鬥之勢。論者病其傷於雕琢，又似婢學夫人，故居張東海之下。

金琮，字元玉，金陵人。書宗趙文敏公，評者云松雪在元稱獨步，謂其超宋人而步驟晋、唐，若元玉，庶幾能望其後塵耳。

傅翰，官翰林，書法遒麗，有晋人風韻。弟朝，亦工書法，時人稱「一家二妙」。

柳濟，字孟淵，德化人。雅性孝友，不與人爭，善楷書。

項元淇，字子瞻，秀水人。生有至性，狷介寡儔，博學嗜古，工詩詞，尤好臨摹古法書，以草聖擅名。每游戲翰墨，尺幅數行，人競寶之。

項元汴，淇之季弟，博物好古，尤精繪事。家藏丹青墨跡，每欣喜意得，輒摹臨題

詠其間，自命墨林山人。

曹泰，字時和，號九峰，華亭人。舉進士，工行書，亦善章草。

黃翰，字汝申，華亭人。舉進士，官至按察司，善隸書，尤工章草，筆力雄健而有則，與宋仲溫相仿佛耳。

張錫，成化時貢士。常云：「觀二王法帖，極信子敬不及逸少。蓋逸少聖而神者，變化無所不足。獻之雖云至妙，其大而未化者耶。」善草書。

馬時暘，名暄，以字行，會稽人。幼穎悟，博通經史，兼精丹青術，尤善古篆隸。

孝廟初徵入華蓋殿供御，授錦衣衛鎮撫。

祝允明，字希哲，號枝山，長洲人，徐武功甥也。弘治舉鄉闈，官應天府判。生而聰慧絕人，右手枝指，五歲作徑尺字，讀書過目成誦，以博學能文名重當時。書學自《急就章》以至羲、獻、懷素，無不淹貫，而狂草爲本朝第一，當時評者云：「其書法頓挫雄逸，放而不野，如鶴在雞群，風格迥絕。」然真不如行，行不如草，以豪縱者勝。又云：「枝山真行有天馬行空之態，第入能品。」

桑悦，字民懌，號思玄，常熟人。過目成誦，每覽書畢，即棄去之。領鄉薦，官至
柳州通判。博雅工書。

劉麟，字元瑞，江西安仁人。弘治進士，由刑部主事積官至工部尚書，諡清惠。
性清慎，不苟取予。守紹興，以忤逆瑾挂冠去，隱居吳興之南坦，教授生徒，學者呼南
坦先生，善行草。

張潛，字用昭，號東谷，華州人。弘治進士，仕至山東參政。王九思云：「公風流
蘊藉人也。」善吟詠，工書，華州山水足以自娛，又常往來武功，與康先生游，對客命
酒，談論灑然。

顧璘，字華玉，號東橋，吳郡人，家金陵。弘治進士，官至尚書，能詩，為當時風雅
主盟。善行草，筆力高古。

李夢暘，字獻吉，號空同，慶陽人。官至江西督學，詩文力追古法，為國朝大家第
一。書仿顏魯公。

何景明，字仲默，號大復山人，信陽人。弘治進士，官至學憲。先生性高潔，不妄

交游，錢寧持古畫求題，欲因以結納，先生竟拒之。詩賦與李空同齊名，人稱「何李」，所著有《大復集》、《雍大記》。亦善書，評者云：「其欲效顏體，而未脫去怒張之勢。」

孫一元，字大初，關中人。玉立美髯，風神俊邁，性喜學書，亦善作詩。

淡若水，字符明，號甘泉，廣東增城人。性穎敏，自少知學，從白沙先生游。登弘治進士，官至南京兵部尚書，喜作書，能詩文。

蔡潮，號霞山，臨海人。弘治乙丑選庶常，仕至河南右轄。好讀書，自少至老，未嘗一日釋卷。喜作大書，巨坊名扁，取稱遒邁。

陸深，字子淵，號三汀，晚號儼山，上海人。弘治乙丑進士，入翰林，正德時，以不附逆瑾黜。瑾誅，召還，歷官至詹事，諡文裕。善真行草書，俱法趙文敏公，亦能詩。

劉節，字介夫，大庾人，世稱梅國先生。弘治進士，官至刑部侍郎，書仿顏魯公。

周宣，字彥通，號秋齋，清浦人。弘治進士，仕終廣東左轄，曾諫武廟南巡，責跪

三日。後議大禮，首援濮議，在仕砥公廉，罷歸，樂意山水，不挂時事。能詩文，書法端勁有體格，海內重之。

唐寅，字伯虎，更字子畏。少輕俠有逸才，弘治戊午發解南京，明年，以忌者論罷，歸心佛氏，自號六如居士，取四句偈旨。治圃舍比桃花塢，日般飲其中，有索畫者造門，則隨應之。嘗作詩云：「興來寫幅青山賣，不使人間造孽錢。」詩似白太傅，書法趙文敏。

徐禎卿，字昌穀，蘇州人，官國子博士。為詩上探《騷》、《雅》，下括高、岑，論者謂吳中如徐博士詩，祝京兆書，沈山人畫，足稱國朝三絕。亦善行楷。

詹仲和，四明人，生弘治時，行草法趙文敏公，一點一畫必有祖述。自云：「刻意書學五十餘秋，心記腹畫方悟旨趣。」嘗以子昂款式落之，識者卒不能辦。但評者云：「其不喜正鋒，兼乏勁氣，如山林老儒，舉止殊俗，使之應時處變，則不免於迂腐耳。」亦善水墨竹石。

顧應祥，字惟賢，長興人，弘治進士，官至刑部尚書。好學不倦，百家九流，無所

不窺，善行草。人謂其詩文似白太傅，奏表似蘇文忠，筆札似趙文敏。

周倫，官尚書，行草得承旨筆意，亦善畫山水。

董嗣成，字伯念，善行楷。

蕭端岳，字鎮之，江西泰和人，縣學生。工於篆書。

張嘉謨，字舜卿，號城南，蜀成都人。弘治進士，仕至山東僉憲，平生好書學，篆隸行草各得其妙，所著詩文有《雲巖集》、《西行稿》，藏於家。

張鳳翔，字光世，洵陽人。生而異質殊才，目短視而眩，然暗處視反明，左手橫書作字，瞬息滿紙。弘治五年舉鄉試，年尚總角，文賦詩歌筆落萬言。後成進士，仕至主事。

文徵明，名璧，後以字行，號衡山，文信國之後，長洲人，官翰林待詔。小楷、行草深得智永筆法，大書仿涪翁尤佳，評者云如風舞瓊花，泉鳴竹澗。刻有大小《停雲帖》行於世，蓋雙鉤之極精者，詩畫皆入能品。

陳淳，字道復，號白陽山人，吳縣人，國子生。善草隸，亦能花鳥，作沒骨圖妙絕

当世。

陆治，字叔平，号包山，长洲人。初为庠生，后隐支硎，治圃不出。善行楷，山水花鸟，各臻其妙。

王宠，字履仁，更字履吉，号雅宜山人，苏州人。正德时，以诸生贡礼部，卒业太学。初窟寐大令，后脱去怒张之势，渐入圆融，楷书卓然，称一时之妙。自云业已升堂，尚未入室。惜靳其天年，未入化境。邢侗云：「斯人可起，余将执鞭。」盖慕其书法如此。

魏校，字子才，崑山人。弘治进士，正德时仕至太常卿。公恬静端确，笃志性命之学，历官大司成，澹若寒士。尝以六书之义通贯三才，殚精研思，究极本原，作《六书精蕴》，为世所宗。

杨一清，号邃庵，丹徒人。正德时官大学士，卒谥文襄。善行草。

邵宝，字国贤，号二泉，正德时官礼部尚书，卒谥文庄。善行草，深得颜鲁公笔意。

李東陽，字賓之，號西涯，茶陵州人。博學工詩文，官至少師、大學士，謚文正。篆書有古則，行草亦清健，深得魯公筆法。但評者云其欲效正鋒而不知結構，體勢疏懈，特入俗品，如色屬內荏之靡，無端人正士之德。

江巨石，名字失考，巨石其號也。正德時爲禮部主事，好爲鐘鼎大篆，斯、邕以下耻而不爲。兄名暉，翰林修撰，作文好用奇僻字面，人既難識，又屬弟以大篆書，徒令觀者張目而已。王穉欽有詩嘲其僻。

華愛，字仁卿，別號石窗，櫟陽人。正德時，官桂林守有聲，後家居，日以詩書自娛，輒携所知夷猶於回溪叠嶂，見雲蒸霧變，木秀卉榮，則欣然忘返。精於書法，尤工義、獻行草，評者謂遒勁美澤，變化若風雲，翶翔若龍鳳云。豐南禺又惜其未傳正鋒，不見古帖，自撰媚體，時俗尚之。但筆跡罕觀，不知孰爲篤論。詩宗盛唐，每以王維、杜甫自命。

徐霖，字子仁，號九峰山人，別號髯仙，金陵人。能詩畫，善書，尤工樂府。正德末上令填新曲，絶愛賞之，每幸其第，欲授以官，自陳不仕。顧華玉云：「自趙孟頫

亡，書學遂微，篆法尤失正，至周伯溫始復振，本朝李文正遠續其緒，時則徐君子仁直

詣堂室，綽登神品。餘若真行，皆入妙，碑板師顏、柳，題榜大書師詹孟舉，并絕海

内。」王元美亦謂其篆可比周伯琦，而豐存禮獨以爲如病水人癰腫垂命，得無過乎？

葛澐，字希淵，號秋泉，四明人，僑居南昌。能篆書，時徐霖在金陵，徑往訪之，語

以誤從偏傍者數事，霖敬服，遂相友善。澐慣用煨筆，霖誚之曰：「篆雖妙在藏鋒，未

聞去筆鋒而用之者。」澐終不能從，所以絕無風致，大不及霖。

顧元慶，姑蘇人，好古法書。嘗作《瘞鶴銘考》，云其師南濠先生家藏碑刻甲於

東南，録其文，悉加品題，爲《金薤琳瑯》凡數十卷，獨恨此銘爲山僧所匿，乃放舟京

口，冒雪渡江，始得於山石之下，親搨以歸，由是復傳人間，而山僧不能隱矣。

楊慎，字用修，號升庵，成都新都人。狀元及第，國朝稱博學第一人，所著書百餘

種，尤精書學，有《墨池璅録》行於世。書法趙魏公。

陶成，字孟學，號雲湖，寶應人，領鄉薦不仕。善行草篆隸，亦能詩文。寫山水，

鉤勒竹鶴皆妙。

陶滋，字時雨，絳州人。官武選郎，好直言，曾諫武廟南巡，又議大禮不合，兩得杖，左遷太學。時廟列周宣石鼓，有毀爲臼者，文多殘缺，先代如韓愈、鄭樵皆病於誦述，先生獨考索精詳，爲《石鼓正誤》一書，幾完其文，識者快焉。

李贊，字惟誠，號平軒，蕪湖人。正德時官浙左轄，詩文清逸疏暢，類其爲人，草書遒勁，得蘇長公筆意。

陳沂，字魯南，鄞人。正德進士，官至太僕寺少卿，書仿鍾元常。

景暘，字伯時，儀真人。正德進士，官至太子中允，事母至孝，好學無怠。善行楷，後師周伯琦，小篆頗得風骨。

胡宗纘，字世甫，號可泉，一號也齋，泰安人。正德進士，官至大中丞。書法筆力清勁古雅，唯乏風韻耳。

許成名，字思仁，號龍石，聊城人。正德進士，官禮部侍郎，詞翰流布海內，詩法晚唐，亦善書畫。

孫存，字性甫，滁人。正德進士，仕至河南左轄，博學玄覽，雖隆冬盛暑，筆札書

三五二

牘未嘗離手。爲文藻贍流麗，書法以清媚見稱。

王鳳靈，字應時，太原人。正德進士，仕淮安太守，終陝西提學。文章名高一時，著有《淮陽急稿》字法右軍，人珍慕之，淮諸生稱曰筆峰先生。

許宗魯，字伯誠，號少華，咸寧人。正德進士，官至巡撫，能詩，所著有《少華集》，亦善書畫。

王葦，字欽佩，號南原，南京人。仕至太僕少卿，爲人孝德純備，善書，亦能詩。

洪珠，字玉方，號西淙山人，官參政。善行草，詩亦高逸。

張環，樂清人，以神童舉入翰林，爲中書舍人。八歲時能作徑丈大字。

章冕，字尚周，號服齋，嘉定縣學生。善楷書、行草，尤工大字。

王逢原，字子新，善草書，評者云如乳臭岐凝，十步九顚。間獲遺跡，亦端莊圓熟，豈評者之過與？

宋顯章，字文光，號藻汀，濮人也。以孝行著，正德時人稱「宋孝子」，幼充郡弟子員，負文學望，作字用草竹筆，體畫遒勁，自成一家。應試東省時，有携朱文公墨跡

「六日驅車過上陽」四絕句來售，問直須四千，即如數償之。有疑贗者，笑而不答，其

弟後以殉葬。

小楷。

超軼。工書法，為時所尚。

孫紹祖，字遠宗，號我山，廣德人。正德辛未舉進士，官至中允，博極群書，詩文

周原己，吳人。能詩，其體沉鬱忠厚，楊公循吉每得一詩，未嘗不三歎。兼善

豐坊，字存禮，號南禺，後更名道生，浙江鄞縣人。嘉靖進士，官至南吏部考功主

事，善書翰，屢評國朝書法，其草書自晉、唐而來，無今人一筆態度。唯喜用枯筆，乏

風韻耳。李子蓋評其《甘露帖》特入神品。惜未之見。

王守，字履約，號涵峰山人，長洲人。嘉靖進士，官至都憲，書仿李懷琳。

夏言，字公謹，號桂洲，嘉靖時官大學士，江西貴溪人。善書，能大字，亦能詩文，

所著有《桂洲集》。

羅洪先，字達夫，號念庵，江西吉水人。嘉靖己丑狀元及第，授修撰，引疾歸，終

贊善，贈光禄少卿，謚文恭。公閑居樂道，浮雲富貴，布衣芒履，遍訪名山，罕與世俗相接，四方望之如景星慶雲。善書行草大字。

朱世祥，字禄之，號酉室，長洲人。嘉靖進士，官吏部員外郎。公性整潔，衣履雖敝，無點膩可澣，其行己大率類此。詩文典雅，亦能畫，行草法趙文敏，篆籀亦臻妙品。晚抱書癖，手自抄録，無間寒暑，積至百卷。

袁褧，字永之，號胥臺，吳郡人。嘉靖進士，官至學憲。五歲知書，七歲賦詩，有奇語。善行草。

張合，字戀觀，雲南永昌衛人。十歲能詩文，工書畫，一時以爲奇絶。十三時，兄含貢京師，公賦《萬里別》贈之，右圖左書，書兼篆隸分行諸體，諸名公見者，皆嘉歎焉。

嘉靖壬午鄉薦，纔十六，後十年舉進士，官終湖廣副憲。

王洋，字宗魯，山陰人。嘉靖進士，官湖廣參政，居官廉潔，焚香静坐若禪室然。詩詞沖雅，書法遒麗，有其家右丞、右軍之致。

張電，字文光，號賓山，上海人。學書於陸文裕，能通其秘，筆法宗李北海而規摹

沈氏，首爲楊遂庵、夏桂洲所稱，而尤受知于上。初以薦入史館，累官至禮部侍郎，太廟額、九廟神位及玉册寶軸，皆出其手。世所傳者有《消痞帖》。

浦澤，字時濟，上海人。少與張電學書於陸文裕，晉、唐名帖無不縱觀，摹臨窮古人波磔之妙，字學著名一時。爲人慕漢逸民矯慎之風，終身不娶。喜任俠，嘗遨游吳、燕趙間，晚歸儼塵僻所，設一榻，橫一破琴，左列圖書與夙昔所嗜帖百卷，偃仰其中，醉則安枕，或一二日不起。平生嗜酒又喜睡，故里人呼爲「小癡」，又呼爲「晏眠人」。

陳芹，字子野，金陵人。嘉靖甲午領鄉薦，屢上春官不第，乃往來天台攝山，日與緇黃爲方外游。後尹奉新，三上書求，歸，起邊笛閣，五柳齋於秦淮水上，日與儕輩臨流觴詠。郡守姚汝循評其詩清婉幽澹，有陶、韋風。小楷則鍾元常入室弟子，尤工寫生，於竹特妙。在本朝當是王孟端後一人，時以爲確論。

王應電，字昭明，崑山人。嘉靖時僑寓泰和，與羅文恭、陳子虛、康求仁友善。精於《周禮》及字學，嘗以高皇帝操考文之權，作《正韻》一書，間以小篆正楷書之訛，而

未嘗以古文正小篆之謬，乃原本六書作《同文備考》，又著《書法指要》、《六義貫珠圖》、《六義相關圖》、《布字原病》等書。

徐渭，字文長，山陰人。幼孤，性警絕，九歲能屬文，二十為邑諸生。胡少保宗憲招致幕府，嘗命撰《進白鹿表》，世廟大嘉賞。性通脫，好與少年醉市肆中，似玩似傲，人或病之，不恤也。於行草尤精奇偉傑，嘗言「吾書一，詩二，文三，畫四」，識者許之，其論書至於運筆，大概昉諸米氏云。

馬一龍，字負圖，號孟河，別號玉華子，溧陽人。嘉靖時以解元登進士，仕至國子司業。公之生也，有龍祥，因名龍。垂髫能詩，長而博綜群籍，詩類太白，文類莊、孟，不屑摹擬前人，直寫胸中所得。作字懸腕運肘，落管如飛，頃刻滿幅。初覽若不可辨，細玩則條理脈絡俱可尋識，非苟然者。自謂懷素以後一人，然評者謂其奇怪為書法一大變。

章公美，字道華，吳人。嘉靖進士，官四川憲副。平生修潔寡合，官寺丞時，退曹偶一牝馬，羸至見骨，曰：「吾蚤亡貴人造請，安事千里也？」詩近體有開元、大曆

風。書仿祝京兆，嘗自謂目力寡，眾體未備云。

徐文溥，幼名鳳，更名溥，後益一字曰文溥，字可大。讀書太岳寺，愛其峰，自號岳峰，後更號夢漁。生而穎異，數歲善草書，邑令程倫時給筆札，後成進士，嘉靖時官終廣東憲副，所著有《燕程集》、《梧山集》、《短箋錄》等書。

顧源，字清甫，號丹泉，嘉靖時人。世為秣陵巨族，園林之盛甲於都城。源素性高潔，皈心釋教，更號寶幢居士。畫師小米，書法李懷琳，落筆無煙火氣，歿後人爭貴之。

陳鎏，字子兼，長洲人。號雨泉，嘉靖進士，官至四川布政使。公為人長者，不設谿谷，立朝仗節，則斬斬不可犯。詩文隨興所落，不拘古調。於書法最工，小楷、篆隸出入晉、唐，其他行草及方尺以上，豐媚綽約，有驚鴻游鵠之態。

莫如忠，字子良，號中江，華亭人。嘉靖進士，官至方伯。善行楷。

王問，字子裕，錫山人。門人稱曰仲山先生，其卒也，私謚曰文靜。嘉靖進士，官至廣東僉事，詩律清新，擅名東南，晚年謝絕世務，足不他出。穿綠蘿小徑，每遇月白

風清，浄几明窗，或寫或畫，輒數十幅，如有神助。自謂徑丈大字，至老有進。

陳鶴，字鳴野，號海樵，山陰人。家世武弁，棄去，葛巾布袍，稱山人，善書畫，亦能詩。人稱五言似孟浩然復生，著有《海樵集》。

吳君懋，字德懋，別號高河，山東寧陽人。嘉靖貢士，弱冠能古文辭，時以陸機目之，兼工篆籀、行草。五十時官順慶判，一日諸司乞詩文，卷冊堆積，揮汗拈筆，卷冊既稀，鬚髮盡白，叱命寫真自題，置筆而瞑。君好仙佛，嘗默坐終日，灑然自得，所著有《南霞集》、《行劍子》、《乘槎稿》、《葉渝檀林志》行世。

羅汝芳，字惟德，江西南城人。講體仁之學，學者稱爲近溪先生。登嘉靖甲辰進士，仕至雲南大參。小楷精審，有鍾元常筆法，門人湯顯祖懷公詩有「京洛爭傳小字箋」之句。

盛時泰，字仲交，以諸生貢京師。天才敏捷，爲古詩文千言立就。性好佳山水，興到輒往，不關家人知，竟以游大城山道卒。善隸書，畫得倪元鎮筆法。子敏眖，世其業。

俞憲，字汝成，號是堂，無錫人。官至按察使，善書畫，喜作詩，所輯有《盛明百家詩》行世。

王世貞，字元美，號鳳洲，吳郡人。嘉靖進士，官至南京刑部尚書，書學雖非當家，而議論翩翩，筆法古雅，常自云「眼中有神，腕中有鬼」。詩文名動天下，與李于鱗諸人稱「七才子」，所著有弇州山人前後續集等書。

王世懋，字敬美，號麟洲，元美弟。嘉靖進士，官太常卿，與其兄人稱「二美」。書無俗筆，多從晉帖中流出。能詩文，所著有《奉常集》等書。

王慎中，字思道，號遵巖，晉江人，官至大參。善書，亦能詩，所著有《遵巖集》。

俊格，代簡王之裔孫也。嗜學善屬文，聚書數萬卷，尤好古篆籀墨跡，嘗手模六十餘卷勒石，名《崇理帖》。

宇浹，新野王之孫也，封輔國將軍。五歲喪明，從師氏畫掌識文字而耳授書，日記五千言。久之博通群集，著述數種，於字學則有《辨疑碑》一卷。

瑞昌王孫拱枘，號白賁，封奉國將軍。性樸茂好學，嘉靖時上《大禮頌》一章，上

賜敕褒獎。行草得晦翁體格，名重一時。柄倅多燿，字宗良，號貞湖，一號密庵。博雅好修，以辭賦名行吳王七子中。草書宗孫虔禮，筆法茂美。多熅，字仲美，號午溪，閉戶讀書，不交外物。小楷法文衡山，絶精。熮、熅俱封鎮尉。

吳維嶽，字峻伯，號睿寰，孝豐人。官至僉都御史，喜書法，亦能詩。穆少春云其詩中奇語，往往驚人。弇州又謂其得吳生即語爲照乘，大都詩優於字也。

王同祖，字繩武，號飛泉道人，又號前峰，崑山人，官翰林。善行草，結構潤密，波瀾煥發，不減古人。

黃姬水，字士雅，號淳甫，省曾之子。以書名家，筆法雖古，短於風韻，未免板刻。亦能詩，所著有《淳甫集》。

文彭，字壽承，長洲人。官博士，精於隸書，行楷脫俗，草書工於先待詔多矣。

文嘉，字休承，號文水道人，壽承之弟，仕吉水教諭。行草、楷書兼宗米南宮、祝京兆，評者議其體格欲似，風韻未逮，猶有寒酸氣味。畫仿倪雲林，實臻其妙，亦能詩。

俞允文，字仲蔚，崑山人，隱士。善楷書、行草，自成一家。

袁尊尼，字魯望，吳郡人，永之子。嘉靖進士，官至學憲。精於行楷。

許初，字元復，吳郡人。官至太僕寺卿。善行楷。

陸師道，字子傳，吳郡人。官至尚寶寺卿。行楷、丹青俱法文待詔。

彭年，字孔嘉，吳郡人。王元美嘗言：「吳中隱德文采，後文先生而起者，其在彭先生乎？先生工文章，下筆不千百言不止。」詩宗二杜，楷法《九成》，行體則翩翩眉山矣。

黎民表，字惟敬，號瑤石，南海人。官秘書，以詩名行七子中。隸書深得《受禪碑》筆意，篆書、行草及山水俱入妙品。子邦琰，亦隸書。

弋陽王孫多熲，字貞吉，號瀑泉，封奉國將軍。詩才警敏，嘗輕裝游覽吳越，所至傾坐，家居以精鐵冒門閫，賓客雜沓，未幾復鎔。兼精繪事，行草宗米南宮，雜以古字，自成一體。

周天球，字公瑕，號幼海，長洲人。人品高古，爲世所重，詩亦莊雅，書法文待詔，

純用藏鋒，所謂「寧拙毋俗，不墜古意」者也。篆亦佳，寫蘭草獨步一代。後強存仁

貌其蘭及行草，神韻不及。楷書亦精。

傅光宅，字伯俊，別號金沙居士，聊城人。萬曆進士，仕終四川學憲。博聞強志，貫串百家，落筆千言，詞采流麗，詩在唐盛、中之間。書模黃豫章，蒼鬱有致。

詹景鳳，字東圖，休寧人。初爲南豐掌教，終吏部司務。深於書學，用筆不凡，如冠冕之士，端莊可敬。狂草若有神助，變化百出，不失古法，論者謂可與祝京兆狎主當代。寫墨竹不作垂葉，蕭森直上，得神遺貌，文與可之流匹歟？所著書有《詹氏小辨》，并《千文》等帖行世。

張鳳翼，字伯起，吳郡人。中鄉試，不上公車，行徑似陳公甫，風流蘊藉，掩映一時。著有《處實堂集》數十卷，又以豪俠之氣寄諸傳奇。行草純用偏鋒，嚴整古淡，自爲一體。

張獻翼，字幼于，後改名敉，鳳翼之弟。文采華贍，堪取世資，以兄不上公車，亦棄諸生，不就試，以詩豪李、王七子中。負性高舉，行事駭凡俗，楷書不入法，而儋遠

之氣令人意消。

　　秦宗敬鑑，字進父，號志川，分封西安。書宗王逸少，有《心經》、《千文》刻行於世。

　　邢侗，字子愿，號知吾，山東臨邑人。官御史，以詞翰著稱，臨仿法帖，雖未能盡合古人，但筆力矯健，圓而能轉，時亦有得。有《來禽帖》行於世。

　　莫雲卿，初名是龍，後以字行，華亭貢士。善行楷，畫宗黃大癡，甚妙。

　　黃輝，號慎軒，蜀中人。萬曆中進士，官至編修，有詩名，楷法鍾元常，亦作行書。

　　劉一焜，字元丙，號石間，江西南昌人。官至中丞，本恬淡之思，出偏側之勢，筆筆蕭疏，頗饒晉韻，所謂無風之水，元丙之翰類焉。

　　先子諱多燦，字垣佐，號崇謙，一號覺庵，樂安靖莊王孫，封輔國將軍。性仁孝，力學不倦，作事不愧衾影，以詞翰爲子孫菑畬。書法初師趙文敏，後進法《聖教》。

　　善畫墨菊，詩有《長嘯亭集》。

　　程福生，字孟孺，號六岳山人，江西玉山人。書工各體，尤長《麻姑壇》楷法、章

草、唐隸，畫墨梅亦佳。博雅能詩，傾動一時。交游所貽書札，皆寶藏箱篋，雖數十年不遺不損。又有好古之癖，購陶氏造精甆或鑄銅器，遇山麓幽處輒埋之，曰：「使後人掘得，以爲古玩也。」萬曆初，官中書。

孫克弘，字允執，號雪居，華亭人。文毅公之子，官漢陽太守。書仿宋仲溫逼真，尤精篆隸，山水花鳥，俱入妙品。

王稚登，字百穀，長洲人，太學生。初，袁煒相公重其詞翰，屬撰金籙青詞，欲其名達於世廟也，又從棘闈摸索，竟不得第。行書自爲一體，骨法從《孝侯碑》來，布置稍加己意。時作隸書，亦入妙境。

趙宦光，字凡夫，姑蘇人。宦，室東南隅也。以爲名連半字，豈謂蘇天下東南，自負能光彼中耶？早爲經生，棄去，隱寒山，舉家佞佛疏食，於經籍無所不窺，而篤意倉、斯之學，著《長箋論》、《六議》、《寒山帚談》論書法。其自書創作草篆，蓋原《天璽碑》而小變焉，斂其人品已超，書亦不躡遺跡，允成高士矣。天啓年間卒。子均，字靈均，亦善草篆。妻能詩，有集行世。

吳元滿，字敬甫，歙人。一目眇，貌寢。經史百家無不精熟，偶舉一策試之，不失一字。真異人也。少好六書，晚亦不倦，自三代及秦漢鼎彝碑銘，皆淹貫於中，所著有《六書正義》等書。

鄧良佐，字損庵，南海人。工隸書。

朱完，字季美，號白岳，南海諸生，萬曆時人。隸書嚴整清勁，獨步一時，恒指其衡畫示人云：「此畫最難得平，我自覺擅長今古。」楷書作顏體，行草亦佳，皆從隸書中出，其用筆一也。作枯木竹石，自矜似玉局，不免墨重之累。

馬元震，字伯起，南海諸生。隸書與朱完爭名，用筆雖古，體勢多怪，蓋不屑平夷以自異云。

湯煥，字堯文，號鄰初，杭州人。官郡丞，善草書。

李開芳，字伯東，號還素，閩永春人。萬曆進士，仕江西廉憲，好以篆隸、八分作署書，自謂得斯、邈遺意。見坊扁不佳，必更以己札。體勢雖涉奇怪，袤丈之字，略無怯澀，亦人所難。又好篆刻印章，出以誇人者蓋六七百。其偏僻如此。處法官，加意

平反，民無冤者。孰謂翰墨妨吏事哉？

黃汝亨，字貞父，號寓庸居士，武林人。萬曆進士，仕進賢令，晉江西學憲。行草

合蘇、米之長，施之小幅便面，甚自豪快，用於扁額，未免怯縮。

董其昌，號玄宰，華亭人。官禮部尚書，善書札，片楮隻字，人皆珍玩。嘗自云：

「吾書與趙文敏較，各有短長。行間茂密，千字一同，吾不如趙。若臨仿歷代，趙得其

十一，吾得其十七。」又云：「趙書因熟得俗態，吾書因生得秀色，趙更輸余一籌。」有

《戲鴻》等帖行世，兼善山水。

陳繼儒，字仲醇，一字眉公，華亭人。清修博古，著述甚富，爲時高士。書法蘇長

公，故於蘇書，雖斷簡殘碑，必極搜采，手自摹刻之，曰《晚香堂帖》。亦能山水。

石城王孫謀㙔，字鬱儀，博雅好古，著述百有餘種，總名《天寶藏書》。尤研精於

六義，所著有《六書貫玉》、《六書本原》、《六書緒論》、《古文奇字輯解》、《字原表

微》、《說文質疑》等書。又考訂《大禹碑》、《周宣石鼓》、《比干墓銘》，手自摹臨而詮

釋之，曰《三古文釋》。其第三子統鍠，字孝穆，博雅能如其父，喜書法，而津津然以

懸腕中鋒爲貴，於諸帖能淹貫，故作字必有所本，蓋以學勝者。持齋三十餘年，手書《華嚴經》不盡七卷而没。埤封鎮尉，萬曆朝奉敕理藩政。鍠封輔尉。

先兄謀蟄，字弘之，博學工詩。嘗曰：「作詩不根本《騷》、《選》，師法六朝以上，終落下格。」故於《文選》一書，熟精其理。行草法《聖教序》，楷法歐陽詢而風神不乏，爲世所珍。

張飛卿，無錫人，國初時以行草名，稱之者謂鳳舞鸞翔，人不可及。

王一寧，號節齋，仙居人。年十三能詩，隨父京師，孝陵召試之，稱旨，遣詣國學。永樂十六年成進士，授工部主事。景陵命賦《神京八景》及《嘉禾》詩，尋改翰林修撰，正統朝入内閣。公詩秀雅，襟度坦夷，獎成後進，休休有大臣風。草書深得懷素《自叙》法。

翟政，字以德，安陽人。景泰時進士，仕至山西僉憲。性尚質素，有古人風，罷政歸，守貧不干謁，日坐庭中誦書學詩，取古帖臨寫。

朱端，字克正，海鹽衛人。正德間，以畫士直仁智殿，授指揮俸，欽賜一樵圖書，

亦善書。

朱曰藩，字子价，號射陂，寶應人。嘉靖甲辰進士，官九江守、湖廣憲副，與父進士應登俱有詩名，而藩更能書。

顧應祥，字惟賢，號箬溪，長興人。弘治進士，歷官刑部尚書，好吟詩，每一篇出，人競傳誦，評者謂其詩如白少傅。書法趙吳興，夷然不屑也。

鄭天鵬，諸暨人，正德中舉於鄉。書法為世所珍，令弋陽時，手書文告，每為好事者竊去。及歸老，手不釋卷，客至，清談竟日，瓶無兼辰之粒不問也。年八十餘，燈下蠅頭小楷。所著有《秉燭正譌》等書。

梁孜，字思伯，號浮山，廣東順德人，梁文康公之孫。官中書舍人，以能書名，兼善繪事。

梁辰魚，字伯龍，崑山太學生。身長七尺，虯鬚虎顴，以詩及行草名嘉、隆間，兼善詞曲。

方文煥，字子文，號兩江，臨清人。嘉靖甲午舉於鄉。以書法名世，亦能詩。

陸九州，字一之，號修吉，無錫人。嘉靖初邑博士弟子，善書、善畫、善詩，兼有三長，爲人豪邁爽愷。俞是堂謂其詩似李昌谷，故不享壽考云。

常倫，字明卿，澤州沁水人。登正德辛未進士，仕大理評事。才高氣豪，以詩名顯。爲書瀟灑遒勁，直與晉爭上下，繪事妙出一時。

米萬鍾，字仲詔，其先關中人，徙京師。萬曆乙未進士，仕至太僕少卿。賦性澹漠寡營，而獨好石，家有勺園，所羅致四方怪石假山，種種林立，人謂無南宮之顛而有其癖，號爲友石先生。行草得南宮家法，筆更沉古，與華亭董太史齊名，時有「南董北米」之譽。尤善署書，擅名四十年，書跡遍天下，獨不爲權貴作一字。魏璫時嚴拒其請，卒罹黨禍不恤。其高勁如此。亦善畫。

宋臣熙，號起巖，溧陽人，官廣東新安令。博雅風流，恥談簿書，詩酒自娛。改郴州學正，迪士全無愠色，吟詠如新安。解令綬，行李蕭然，載一石歸，名其堂曰「載石」，兩地入《名宦》。善書，小楷宗《黃庭》，耄年不倦。

宋獻，字獻孺，號如園，官山東登萊道參議，毫年不倦。博綜群書，尤諳兵法，延攬英俊，故

門下多奇士，常司餉東江，高麗使臣爲颶風飄阻，公救援極力，麗人德之，寄人參百斤，《通鑒》一集致謝，公却參受書，家傳清白。行草遒勁，尤善榜額，晚年寫各體臻妙。

王肯堂，字宇泰，號損庵，官翰林。好古博學，緯象、醫卜、内典，無不精通，著有《四書義府》、《尚書要旨》、《律例箋釋》、《証治規矩準繩》諸書。尤嫻書，有《鬱岡堂帖》行世。

蔣如奇，字一先，號盤初，南直宜興人。萬曆丙辰進士，官湖西大參。性篤孝友，情鍾山水，不以仕禄爲念，故其書法特瀟灑絶俗。董思白稱其天骨超逸，功力復深。而其語人嘗謂：「右軍書以人重，李志、曹蛥至今安在？」其意雅不欲僅以工書名也。所鑴有晉、唐、宋諸大家《净雲枝》等帖行世，吾鄉中購其大幅匹書，不啻雞林焉。

楊嘉祚，字邦隆，號寨雲，江西太和人，文貞公之後裔也。中萬曆丙辰進士，官至廣西左江道副使，其先任維揚，正值遼左之變，徵兵措餉，頗有稜聲。書法清古，與王雅宜筆法相類，寫墨竹有風寒暑雨之致。

周鼎，吳大禮，闕。已上三人未詳里氏，俱善書人。

闕。古城道人。

錫山甫，長洲人。

夏文獻，西昌人。

吳雲崖，官翰林。

沈爲忠。

李龜年，朝鮮宰相，行書似趙文敏，亦能詩。

釋永傑，字斗南，扶桑人。書宗虞永興。

自古城道人以下八人，俱善書，見真跡於趙文敏公卷尾跋。

婁妃，書仿詹孟舉，楷書《千文》極佳，江省永和門并龍興普賢寺額，其筆也。後

人以其賢，不忍更之。

楊妃，書法趙文敏，頗得筆意，但偏鋒耳。

范夫人，吳郡督學范允臨之室也。亦善筆翰，人稱爲墨池獨步。

楊宛，東海茅元儀之侍妾，臨《蘭亭》，董其昌云：「其書非直娟秀取姿，而迴腕出鋒，絕無媚骨。」有臨《蘭亭》行世。

張天駿有厮養婢善書，觀者咄咄稱賞：「能贊列紫微郎署，分科木天，大可怪也。」屠緯真《考槃餘事》云。

内臣蕭敬，字克恭，號梅東，福建南平縣人。少能讀書，後遍觀典籍，學益富。作詩清逸，字初臨歐帖，晚變入沈體，尤好草書。宣德時給侍内庭，嘉靖壬午以司理太監卒。歷事六朝，忠勤一節云。

外夷利瑪竇，號西泰，大西洋人。萬曆時入中國，僑寓江西，後入兩京，卒葬應天。其教宗天主，性聰敏，讀中國經書，數年略遍，精天文星曆籌數之學，恒以其國書爲人書便面，精熟自喜，若擅長者。程君房氏刻於《墨苑》，蓋以罕異見賞歟？其徒李瑪諾、羅儒望，皆以其書行。

釋來復，俗姓黃，江西豐城人。仕元，入國朝爲僧，深明内典，國初召至京師，與宗泐齊名，受知歐陽玄諸公。書法頗似趙吳興。

釋大智，字南溟，天台僧。工正書。

釋惟寅，號樗庵，太倉人。永樂中與修三藏，賜法服。工書，亦能詩，爲士林推重。

釋完敬，號璧庵，常熟人。詩才清俊，書宗虞永興，深得其妙。

釋洪恩，號雪浪，萬曆時人。住留都，登座説法數十年，不滯僧格，留意藻翰，所書小幅行草，殆遍天下，亦能詩。

釋德清，號憨山，初住曹溪。萬曆時説法匡廬，文字妙敏，一寫千言。善行草。

釋宏株，號蓮池，俗姓沈氏。萬曆時人，住杭之雲栖寺以修净土，弘範一世。書法端楷可宗。

附錄

一、序跋

書史會要叙

宋　濂

天台陶君九成新著《書史會要》成，翰墨之家競欲觀之，以謄鈔之不易也。共鋟諸梓，而以首簡授余叙，叙曰：

史以從又持中爲義，蓋記事者也。黄帝時，始立史官，而倉頡、沮誦，實居其職。倉頡，制字之人也。自時厥後，史氏遂掌官書以贊治。至周宣王太史籀，後造字五十五篇，以教童幼。所謂史者，豈非字學之本源乎？然則，紀歷代之善書者，名曰「書史」，非僭也，宜也。九成本衣冠子，自青年即精究六書之法，備知字文相生之意，乃辨析古文、篆籀、分隸、行草諸家異同，并載其人而附見焉。先之以帝王，次之以名

臣，又次之以材士大夫。起自三皇，迄於國朝。凡名一善者，悉具録之。其事核，其論確而有徵，以遍采史傳及前修所著書，不復以異義參乎其間。書成，厘爲九卷。余嘗取而觀之，不覺喟然歎曰：夏殷而上，左史記言，右史記事；周則大史、小史、内史、外史、御史分掌其事……其任至重也。大則國家禮樂、刑政、治忽善惡，固無所不備紀；小則一事一物，該古今而資問學者，亦不可不明辨。如此而名之曰「史」，庶幾可也。穠葩艷卉，隨春開落，何補於事功？人則集之，號爲《花史》。硯雖適用，不過一石，何關於治教？人則編之，目爲《硯史》。是則奚可哉？必也如吾九成，精究六書，直探皇頡、史籀之本源，歷代字體變化如浮雲者，皆可考見，致知格物之學不爲無補，苟稱「書史會要」，孰謂非宜哉？抑余聞六書居六藝之一，《周官》保氏掌養國子則教之。蓋自聖人以書契易結繩之治，覽取諸夬。夬揚於王庭，其用最大，宜其天下無不學，學之當無不至也。余又獨慨近世以來，殉末而忘本。濡毫行墨，春蛇秋蚓之連翩，輒揚眉以驕人曰：此斯、冰也，此右軍、大令也。君子觀之，曾不滿夫一哂。讀九成之書者，不知能一自警否乎？

九成名宗儀，積學能文辭，嘗覽雜傳記一千餘家，多士林所未見者。因仿曾愷

《類說》，作《說郛》若干卷。曾所編者，則略去之，君子謂其尤精博云。

洪武九年八月廿二日，翰林學士承旨、嘉議大夫、知制誥兼修國史、兼太子贊善

大夫金華宋濂叙。

書史會要序

<div align="right">陶宗儀</div>

伏羲則龍圖而八卦之畫著，倉頡象鳥跡而六書之義昭，造化不得秘其機，萬物莫

能逃其形。人文以立，世教以植，大矣哉，書之用也。夫卦畫而後有古文，有古文而

後有大篆，大篆變而爲小篆，小篆變而爲古隸，古隸立而分、楷、行、草興。雲穗龍虎

蟲魚之作，鐘鼎科斗款識之文，又紛然雜出乎其間。書之變有不可勝窮已，要亦弗能

逾乎八卦之先，出乎六書之外也。周史籀，秦李斯、程邈，漢史游、杜度、張芝、蔡邕，

魏鍾繇、梁鵠，各擅名家。晋宋齊梁陳隋，代不乏人。而惟王羲之集厥大成，歐、虞、

褚、薛林立於唐室，米、蔡、蘇、黃馳騁於宋朝，趙、鄧、鮮于蜚聲於有元。由古迄今，三

二千載，操觚之士，豈止如前所云？雖時有隆污，藝有優劣，所以煥耀奎光，粉飾王度，其爲用心一也。

宗儀爰自蚤歲粗知六書之旨，凡遇名跡古刻，博覽精研，靡有怠日，每讀史傳，以至百氏雜說、書錄所記善書姓名，攟摭殆遍。因以朝代分輯，而系六書諸例於其後，厘爲九卷，題曰「書史會要」。

噫！古者以六書教小學，學童諷籀史九千，試八體，乃得爲吏。後世不用此法，有皓首而莫逞究之者。且漢魏以來，善書之人未有不通六書之義。六書之義不通，則文字之情不得；文字之情不得，則制作之故不審，授受之本不明，猶得爲善書乎？近者、小者乃如此，則遠者、大者又不能致其知而由藝以進於道歟！是編也，姑以便討閱，或有裨於初學。然遺繆特多，尚望博雅君子廣而正之，庶幾成一家之書爾。

洪武丙辰春，天台後學陶宗儀九成書於松江之小栗里。

書史會要序

曹　睿

予年十三時，會朝廷科舉制行，乃從師習舉子業，日孜孜於纂錄記誦之間。其於書學，則未暇及也，以故讀書半生，猶不識字。後鄉先生戴侗氏《六書故》出，始取而觀之，與許氏《說文》相證，粗知字義之略。然於古人書法，未嘗加一日之功焉。間者繆與人作文字，臨楮握筆，輒縮手愧汗，往往倩人代書。愚惰不學，一至於此。

天台陶君九成，博涉經史，發於詞章。尤刻志字學，六書之源委，八法之精微，靡不研究。故其筆意高遠，追蹤古人，而篆書逾勝。於是著成一書曰《書史會要》，上自羲軒創制之始，秦漢沿襲之變，逮下晉、唐流傳之跡，悉舉其要，其用功亦勤矣。一日出以相示，展覽之餘，如入群玉圃中，雖欲采掇一二，莫知措手。惜乎予老矣，不能與九成相從以卒學，可歎也已。君將以此書鋟諸梓以惠後學，其用心亦博矣。予故叙之卷端，俾觀者由是而致力焉，毋蹈余故轍云爾。永嘉曹睿新民叙。

書史會要後序

鄭　真

余每讀《倉頡》十五篇，輒喟然歎曰：人文之作，其有關於世教之大者乎？粵自二儀既分，高下以奠，日月星辰之運行，山嶽河海之流峙，草木鳥獸之飛走，動植人於其間，仰觀俯察，象形會意，而六書生焉。倉頡之五百四十言，與馬圖、龜書相後先，後世汗簡漆書，石鼓、壁經之流，暨夫《爰歷》、《博學》、《凡將》、《急就》等篇，或篆或隸或真，或以行或以草，變態萬狀，而皆指頡為大宗，其功蓋與天壤相弊。噫！豈淺淺乎哉。自頡以來，歷三代秦漢魏晉唐宋元朝，以至於今，作者迭興，見諸傳記，而未有會粹為一者。天台陶先生九成著《書史會要》，凡聖賢帝王，公侯卿相及名士大夫，以書法傳世者，輯為小傳，審其端緒，究其指歸，而其姓氏名號之詳，里居官爵之異，暨夫律身行己之是非，得失善惡成敗，皆得以附見焉。真嘗因其門人夏大有手繕其編，得而讀之，修辭序事，多不為繁，簡不為略，非問學之精，識見之明者，不足以語此，其世所謂良史才矣哉。古者圖書卜筮，世居職掌，通謂之史。周之小史、外史其

類也。列國掌記時政，亦謂之史。若衛所謂太史氏、南史氏、北史氏是也。因其官以

名其書，即其事以著其義，則吾聖人所謂「其文則史」者是也。夫太上立德，其次立

言，所以明道也。先生以筆削之學，會心盡之要，所謂道者，其不在茲也耶？是宜播

諸天下後世，豈曰小補之哉？昔吾鄉先生袁衷德平嘗著《書學纂要》，其於八法之

微，衆體之懿，蓋備論之。縉紳君子，若巴西鄧文肅公以為前人所未發，實有以取之

矣。而未若先生之載出處之詳者。蓋此為紀實之成法，彼為藝游之一端，雖遣詞立

義，各自為家，而所以傳信方來，開示後學，亦同出於一揆也已。真生也晚，冒名士

列，於書學切有志焉，顧以文獻湮微，波礫之妙莫能究其源委。今羈孤千里，徒有過

時不及之悲；異時幸得東還，尚當因先生而有請焉。《傳》曰：吾學殷禮，有宋存焉。

先生不有以張我乎？姑書以序其後。先生世家天台，與四明接壤，令譽之聞乃已久

矣。今以宦游寓居松江云。洪武丙辰閏九月九日，鄉貢進士四明鄭真序。

陶珙跋

陶九成《書史會要》九卷，《補遺》一卷，刻於明洪武九年丙辰。後朱謀垔加入明代書家，成《續編》一卷，附九卷之後，而以《補遺》置卷末，刻於崇禎三年壬午。至順治十六年己亥，其子統鈇復刊行之，九成原書遂爲世所罕覯。《四庫全書》據朱謀垔本著錄，可知當時已不易搜集矣。

此原本爲羅雪堂先生所藏，審係洪武初印，惟闕卷首至卷三，復由傅沅叔先生輾轉假得全帙，景寫付梓，始成完書。嘗以朱謀垔刊本對校，知朱本譌奪觸目皆是。其尤甚者如卷七劉楨下少胡長孺、周伯琦、胡益、熊朋來、袁哀、鄭瑤、章德懋、陸友、錢良右、錢逵、羅元十一人，鄔進禮下少周砥、宋克、楊基、盧熊、宋燧五人，陳睿下少朱芾、陳璧二人，《補遺》少詹希源、顧祿、滕權、宋廣、危巘、端木智、胡儼、釋永芳、永傑凡九人，卷四「到沆」作「劉沈」，《補遺》「蔡珪」作「魯蘇」之類，其他脫句誤字及名次顛倒者更僕難數。書中原有圈擲處，亦概消滅，已失九成原書之舊。惟亦有原書失檢者，如卷三詹思遠即應詹，字思遠，原文采《宣和書譜》。萬斯同《書學彙編》：詹

思遠，據《晉書》知爲應璩之孫詹，字思遠。《佩文齋書畫譜》卷二十三注：應詹，《宣和書譜》誤作詹思遠。卷四施肩吾即庾肩吾，原文采袁昂《古今書評》，張彥遠《法書要録》引袁評庾誤作施。柳惲即柳惲，本梁武帝《古今書人評》，按文當云「柳惲字文暢，河東解人，官至吳興太守，好學，善尺牘」。武帝謂其書縱橫廓落，大意不凡，而德體未備」。今衍「柳惲」二字又誤列「書」字於武帝之上，當是傳寫之誤。今均刊爲二人。又如卷三王述條云書法高利迅薄，連屬攲傾，本寶泉《述書賦》。而同卷丁潭條亦云書法高利迅薄，連屬攲傾，似因上文「謚曰簡」而誤。按《晉書》王述、丁潭均謚曰簡。寶泉《述書賦》王述下即丁潭，或采輯時傳寫重複之誤。他若卷五胡的當作范的，范的見《金石録》。《書畫譜》卷二十九注：《書史會要》誤作胡的。莒儉當作李儉，李莒、李儉見《衍極》。《書畫譜》卷二十八注：《書史會要》誤作莒儉，爲一人。按上文已有李莒，則此莒儉爲李儉之誤。《補遺》柳虬當作柳僧習，《北史》：柳僧習善隸書，魏揚州大中正，因附見其子柳虬。傳遂誤作柳虬。閻弘當作柳弘，《北史·柳弘傳》。龐曾父當作龐復龐復見《金石略》。《書畫譜》卷二十五注：《書史會要》誤作龐曾父。之類，亦不勝枚舉。衰病侵尋，未能詳校，爰就所知，附志簡末，以竢博雅君子審正焉。庚午長夏逸園居士陶珙。

二、引用諸書

史記	漢書	東漢書
三國志	晋書	南史
北史	隋書	唐書
五代史	宋史	遼史
金史	説文漢許慎	訓纂篇揚雄
潝喜班固	筆勢論晋王羲之	四體書傳衛恒
能書録衛恒	書勢衛恒	古今文字志目宋王愔
古來能書人名羊欣	書賦齊王僧虔	論書王僧虔
評書梁武帝	論書表虞龢	法書目録虞龢
論書庾元威	論書啓陶弘景	古今書評袁昂
書品論庾肩吾	書法目録傳昭	書評蕭綸

字解王子韶　　　　　隷釋洪适　　　　　續隷釋洪适

書衡鄭僑　　　　　　篆書正字要略王珦　金壺記釋适之

書苑菁華陳思　　　　宋書録董史　　　　紹興秘閣書畫目董史

廣川書跋董逌　　　　東觀餘論黃伯思　　書史鄭昂

宣和書譜秘監　　　　洞天清録集趙希鵠　墨莊漫録張邦基

通釋徐鍇　　　　　　復古編張有　　　　鐘鼎韻薛尚功

款識法帖薛尚功　　　古文四聲韻夏竦　　嘯堂集古録王球

考古圖呂大臨　　　　六書故戴侗　　　　歸潛記金劉祁

草書韻會張天錫　　　學古編元吾衍　　　翰林要訣陳繹曾

書原杜本　　　　　　字原杜本　　　　　六書正譌周伯琦

說文字原王伯琦　　　題署書記陳旅　　　書學篆要袁裒

衍極鄭构　　　　　　宣和書譜吳文貴　　法書考盛熙明

三、陶宗儀傳記

南村先生傳

<div style="text-align: right">孫　作</div>

先生諱宗儀，字九成，姓陶氏。其先由閩之長溪徙永嘉陶山，再徙台之黃岩。黃岩之族二：曰赤山，曰陶夏。陶夏諱泰和者，宋皇祐裏溪都巡檢也。復徙湫水，是謂先生之始祖。曾太父居安，太府寺簿。大父應雷，太學錄。父煜，贈承事郎，福建、江西等處行樞密院都事。先生沖襟粹質，灑然不凡，少舉進士第，一不中即弃去。務古學，無所不窺。出游浙東西，師潞國張公壽，永嘉李孝光、京兆杜本，問文章爲事。故其繩檢家法，過人遠甚。尤刻志字學，工舅氏趙集賢雍篆筆。家甚貧，抵淞教授弟子，遇人無夷險侫直，一接以誠。平居寡言笑，至論古今人物，上下數千年，竟日不倦。至正間，浙帥泰不華、南臺御史丑閭辟舉行人、校官，皆不就。未幾，太尉淮東張士誠開閫姑蘇，數郡之士畢至，其部帥議以軍諮屈先生，亦謝不往。入職方，洪武辛

亥詔取天下士，癸丑命守令舉人才，又以病免。或誚讓之曰：「黃金白璧，重利也；駟馬高蓋，榮勢也。天下之士，孰不靡然嚮風，而子矯矯若是。」先生歎曰：「捧檄而喜，所以爲親；祿不逮養，適增悲耳。況今賢良輩出，草莽之臣老死太平，幸莫大矣。逾分之榮，其敢覬乎？」藝圃一區，果蔬薯蕷度給賓祭已餘，悉種菊，栽接溉壅身自爲之。間遇勝日，引觴獨酌，歌所自爲詩，撫掌大噱，人莫測也。　先生崎嶇亂離幾二十年，喪葬祭禮備盡其力，人以孝稱。由避兵，家淞城之北、泗水之南，諸生買地結廬，遂居以老。晚益閉門著書，世所共傳《說郛》一百卷、《輟耕録》三十卷、《書史會要》九卷、《四書備遺》二卷。其未脫稿者不與焉。

贊曰：古云雖無老成人，尚有典刑；老成逝矣，得見典刑者斯可矣。憶余幼侍先君子采宋故實，至走杭之遺老，年八九十者，録而傳焉。言極必流涕太息，曠四十餘年，世無其人久矣。不自意文獻之徵，猶有如《輟耕録》者在。然不百年，吾恐未知是書之爲寶也。　使知爲寶，則先生心術之微，雖無余言，有不傳耶。江陰孫作撰。

南村外史傳

<div style="text-align: right">徐伯齡</div>

南村外史者，丹丘人，名宗儀，字九成，姓陶氏。性迂懶不治產，又不能廢居爲業，放浪三吳者三十年。與人言若甚訥，或遇事輒極論是非曲直，雖權臣亦不少借，人由是憚之。嘗習舉子業，晚悉棄去，曰：「是不足成吾名，吾文當師古人，而世之所好，非吾之所工。宜其不入繩墨也。吾又焉能舍其所工，求合世之所好，與兒童角短長於一日哉。姑務其大者。」乃去之。雲間之泗水上有田廬，築草堂以居，閉門著書，自號南村外史。凡見聞所及，必錄而識之。耕暇則課家僮，灌花蒔菊，與野人方士飲酒爲樂。好讀莊老書，而於《黃庭內景》一經好之尤篤，以爲廣成子所告黃帝長生之道，要不出於此。蓋其耄負經世學，而行與時忤，久而益困，故折而從彼，以釋其抑鬱無聊而已。所著書有《四書備遺》二卷，《說郛》一百卷，《南村輟耕錄》三十卷，《書史會要》九卷，《廣薈蕞》八卷。

陶宗儀傳

陶宗儀，字九成，黃岩人。父煜，元福建、江西行樞密院都事。宗儀少試有司，一不中即棄去，務古學，無所不窺。出游浙東西，師事張翥、李孝光、杜本。爲詩文，咸有程度，尤刻志字學，習舅氏趙雍篆法。浙帥泰不華、南臺御史丑驢舉爲行人，又辟爲教官，皆不就。張士誠據吳，署爲軍諮，亦不赴。

洪武四年詔徵天下儒士，六年命有司舉人才，皆及宗儀，引疾不赴。晚歲，有司聘爲教官，非其志也。二十九年率諸生赴禮部試，讀大誥，賜鈔歸，久之卒。所著有《輟耕録》三十卷，又葺《説郛》、《書史會要》《四書備遺》，并傳於世。

（《明史·文苑一》）

四、四庫提要

《書史會要》九卷，補遺一卷，明陶宗儀撰。續編一卷，明朱謀垔撰。宗儀有《草莽私乘》，已著録。謀垔字隱之，號厭原山人，寧藩支裔也。是編載古來能書人，上起三皇，下至元代，凡八卷，末爲書法一卷，又補遺一卷。據孫作《滄螺集》所載《宗儀小傳》稱《書史會要》凡九卷，此本目録亦以書法、補遺共爲一卷。而刊本乃以補遺別爲卷，又以朱謀垔所作續編一卷題爲卷十，移其次於補遺前。殆謀垔之子統鍈重刊是書，分析移易，遂使宗儀原書中斷爲二。今仍退謀垔所補自爲一卷，題曰續編。以別於宗儀之書。其書法、補遺如仍合爲一卷，則篇頁稍繁，姑仍統鍈所編，別爲一卷，以便省覽焉。

<div align="right">（《四庫全書總目》卷一一三）</div>

《書史會要》九卷《補遺》一卷明陶宗儀《續編》一卷明朱謀垔

嘉錫案：楊守敬《日本訪書志》卷七云：「《書史會要》九卷，《補遺》一卷，明洪

武九年刻本。是書，三續《百川學海》刊本以明朱謀垔所作《續編》一卷爲卷十，而以《補遺》置《續編》後，使陶氏書中斷爲二，最爲謬妄。此爲洪武九年刊本，首宋濂、次曹睿序，次孫作《南村先生傳》，次引用書目，次九成自序，次考詳，次目録，凡九卷，《補遺》一卷，末有鄭真跋。每卷之後題助刻人姓名四五人，合之共數十人。按宋潛溪序云：『天台陶君九成新著《書史會要》成，翰墨之家，競欲觀之，以謄鈔之不易也，共鋟諸梓。』則知此書爲翰墨家合貲刊行者。第九卷末題張氏以行存管刻此卷，又云《補遺》一卷，嗣後刊行，則知《補遺》之刊又稍後於九卷。《提要》因孫作小傳爲九卷，遂疑原本以《書法》共爲一卷，而以重刊本之《補遺》別爲卷者，爲朱謀垔之子統鈗所分，不知原本《補遺》本各爲卷，孫作小傳所載未詳言之耳。

（余嘉錫《四庫提要辨證》卷十四）

五、人名索引

（按姓氏筆畫排序）

附錄

附錄

四〇三

附録

附録

附録

附録

四一七

附録